대전광역시문화상수상기념 / 화업49년

윤여환회고전
尹汝煥回顧展
Yun Yeo-whan Retrospective exhibition

1975-2023

후원 대전문화재단 TJB

목차
CONTENTS

발간사

—

화업畫業 49년을 회고하며

나의 본격적인 작업은 크게 사유작업과 영정작업으로 나뉘어진다.
사유작업은 주로 사색하는 소나 염소 작업을 시작으로, 명상적 사유문자와 함께 피안의
세계에 접근하여 참나를 찾기 위한 구도자적인 사유적 심미기행이었고, 영정작업은 영적
교감과 과학적인 분석방법으로 얼굴없는 선현의 용모인자를 찾아가는 진영기행이었다.

이 화집의 구성은 1부엔 공모전 2부에는 개인전과 단체전 3부에는 표준영정 순으로
편집했는데, 당시에는 오로지 공모전을 통해서만 화단에 데뷔할 수 있었던 시기라서,
공모전 작품부터 편집했다. 공모전 첫 작품은 대학 4학년 때인 1975년 제9회 백양회
공모전에 출품했던 인물채색화 '민풍의 여향'이다. 대학원 시기에는 사유의 돌(心石)과
바위를 심상적 풍경으로 풀어낸 작품을 발표했다.

어린 시절 고향 언덕에서 발견한 염소의 눈, 그 알 수 없는 신비에 찬 눈빛에 매료되어
그리게 된. 사색의 마른 풀을 뜯는 그 염소의 눈을 통해 철학적 사유개념과 심상적
조형세계 그리고 관조의 미학에 접근해 보고자 하였다.

염소는 그 옛날 자신을 통째로 태워서 속죄의 제물이 되기도 하였고, 버려진 불모지를
새로운 생성의 땅으로 바꿔가는 유목문화의 희생양이기도 했던, 이른바 죽어야 사는
창조적 사유개념이다. 그것은 참된 자아를 찾아 새로운 삶을 탐구하는 사유적 성찰의
개념을 의미하기도 한다.

사색의 여행 그리고 묵시찬가, 사유문자, 사유하는 몸짓, 사유하는 갈대, 사유몽유, 사유의
꽃, 사유득리, 새가 만난 염소의 사유, 사유지대, 사유비행, 묵시적 사유, 서기사유, 양들의
침묵, 곡신사유, 등 일련의 사유에 대한 흐름은 화력 49년을 관류하는 나의 자서전적
고백이기도 하다.

관조와 사유, 그것은 지금까지 나에게 줄곧 따라다니는 화두이다. 오랜 묵상 끝에 결국 언어적 도상인 '사유문자'가 나오게 되었고, 그것은 묵시적 특성을 지닌 해독할 수 없는 영성적 문자로서 잠재된 신의 영역에 문을 두드리는 비밀스런 문자적 코드이기도 하다.

'묵시적 사유'는 불가사의한 존재의 아우라를 담아내는 묵시적 시선이며 사유의 표상이다. 이러한 동양적 사유의 근저를 이루고 있는 염소의 시원적 무위성과 관조적 자세는 존재론적 성찰과 근원적 자유를 찾고자하는 열망에 기인한다.

선현의 초상화 작업은 대학 3학년 때부터 공신영정 이모본 제작과 대형걸개그림 단군영정을 제작하기 시작하여 국가표준영정 7위와 천주교 103위 순교성인화 6위를 제작했고, 그밖에도 조선시대 유학자 성혼 영정등 여러 공신영정도 제작하였고, 각원사 법인 대선사와 한마음선원 대행 대선사 등 스님 진영도 제작하였으며, 현재 통도사 경봉 대종사와 원산 대종사 진영을 제작하고 있다.

2019년에는 조선시대 여성시인 김호연재의 생애와 시문학을 돌아보고, 직계 혈손들을 통해 그의 용모를 찾아가 [김호연재 영정]이 환생되는 과정을 그린 'TJB창사특집_다큐판타지 환생, 달의 소리'를 7개월간 출연 제작하여 1시간 동안 방송되었다. 그 결과 큰 호평을 받아 2020년 4월 17일에 한국민영방송대상 최우수상을 수상하였다.

또한 영화 속 그림도 참여하여, 2003년 영화 [스캔들 조선남녀상렬지사]에 나오는 모든 화첩그림과 숙부인정씨(전도연분) 초상화도 제작하여 화단에 신선한 반향을 일으키기도 하였다. 그리고 2022년 6월에 공개된 넷플릭스 드라마 [종이의집_공동경제구역]에도 10만원권 지폐로 유관순표준영정이 도안되어 나오고 그의 대표작품 4점을 협찬하기도 하였다.

이 화집에 수록된 평생 그려 온 시대별 대표작들은 전시 평문 및 작가노트 등과 함께 편집하였다.

이 전시회와 화집발간은 '2022 대전광역시 문화상 수상'에 따른 작품활동 지원금과 TJB대전방송국의 후원으로 이루어졌다. 따라서 이 화집이 나올 수 있도록 재정적 지원을 해준 '대전문화재단'과 충남대학교 한국화동문회 '묵가와신조형체회'의 사랑하는 제자들과 사회적 제자그룹 소석회 회원들에게도 감사를 드린다. 🏛

2023년 11월 8일
소석헌素石軒 에서
석천石川 윤여환尹汝煥

윤여환회고전
尹汝煥回顧展

1975-1989
공모전

1980년대에는 제가 화단에 데뷔하기위한
유일한 수단이 공모전이었다. 대학 4학년 때인,
1975년도 백양회공모전에 첫 출품한 이후, 국전과
중앙미술대전 등 공모전에 보통 반년가까이 심혈을
기울여 제작 출품했던 시절이었다.

「화업49년 윤여환회고전」 평문

김상철 (동덕여대교수, 미술평론)

———

———

작가 윤여환의 작업세계를 한 마디로 규정하여 제시하는 것은 쉬운 일이 아닐 것이다. 그만큼 작가가 섭렵하고 있는 소재와 내용, 형식 등이 다양하고 광범위하기 때문이다. 그의 이러한 다재다능함은 몇 차례의 기억할만한 변화를 통해 그 내용을 충실히 하며 오늘에 이르고 있다. 그간 한국화의 발전과 변화가 적잖았으며, 그것은 전통과 현대라는 상이한 가치에 대한 치열한 모색과 추구였음을 상기할 때 작가의 예술 역정은 바로 이러한 시대적 상황에 대한 적극적인 반응인 동시에 개별성을 획득하기 위한 치열한 분투의 결과라 할 것이다.

작가로서 윤여환을 각인시킨 것은 단연 80년대 중반의 동물화일 것이다. 특히 염소를 통해 발현된 그의 역량은 그를 '염소작가'로 분명하게 각인시켰다. 그는 염소그림을 통해 동양적 사실주의를 유감없이 보여주었다. 서구적 사실주의가 대상의 객관적 상태의 재현에 그치는 것이라면, 동양적 사실주의는 눈에 보이는 현상 이면에 자리하는 본질적인 것의 표출을 요구한다. 이는 인물 표현의 가장 중요한 덕목으로 회자되는 전신(傳神)의 요구이다. 사실 전신은 비단 인물화뿐만 아니라 동양회화의 가장 기본적인 요구이자 핵심적인 가치이다. 작가는 염소를 통해 대상의 한계를 뛰어 넘는 전신의 묘를 발현하였으며, 나아가 염소를 육화시켜 자신의 분신과도 같은 것으로 끌어 올렸다. 이를 통해 작가는 극히 일상적이고 서정적이며 목가적인 염소의 상징성을 극복하고 철저하게 개별화,

개성화된 자신만의 상징으로 염소를 제시한 것이었다. 사실 작가에게 있어서 염소는 도구이자 수단이었을 뿐이다. 그는 염소라는 다분히 일상적인 소재를 통해 본질에 육박하고 근본에 천착하는 자신의 예술적 지향을 설정한 것이라 해설할 수 있을 것이다.

이어 그의 작업은 전혀 새로운 변화를 통해 그 외연을 확장하게 된다. '묵시찬가'로 명명된 일련의 작품들은 그의 절실한 신앙체험을 통해 경험된 특이한 현상들을 조형으로 기록한 것이다. 그것은 해독할 수 없는 다양한 부호로 이루어진 것으로 마치 종교적 '방언'과도 같은 형식으로 이루어진 것이었다. 이는 조형의 형식을 빌어 표출된 그의 내밀한 신앙고백과도 같은 것으로, 신비한 개인의 체험을 바탕으로 한 초월적인 것이 작용한 것이었다. 당시 본인은 이를 '경험적 미의식과 초월적 미의식의 융합'이라 평한 바 있다. 당연히 종교적 체험의 조형적 표출을 단순히 시각적인 것으로 해석할 수는 없을 것이다. 그러나 주목할 것은 '묵시찬가'에서도 작가가 표출하고 있는 형식이 현상적인 것을 통해 그 내용을 전달하는 것이 아니라 해독할 수 없는 난해한 부호들을 통해 무엇인가를 제시하고 있다는 점이다. 그의 염소그림들이 그러했듯이 그의 새로운 변화 역시 눈에 보이는 객관적인 현상을 설명하는 것이 아니라, 현상 너머에 자리하는 가장 본질적인 것들을 제시하고 있다는 점이다. '전신'이 육안에

의해 전달되는 시각적 자극이 아니라 심안(心眼)에 의해 확인되는 추상적인 가치임을 상기할 때 작가의 '묵시찬가' 연작들 역시 앞서 염소그림들과 일정한 맥락, 즉 작가가 일관되게 추구하는 '현상 너머에 존재하는 본질에의 육박'이라는 예술적 지향을 확인하게 된다.

이후 수묵에 의한 추상 작업 등의 변화 과정을 거쳐 작가의 새로운 변화와 성취는 영정(影幀)작업을 통해 빛을 발하게 된다. 영정의 사전적 의미는 제사나 장례를 지낼 때 위패 대신 쓰는, 사람의 얼굴을 그린 족자이다. 사람을 그린 그림임에도 인물화(人物畵)와 구분하여 영정이라 부르는 것은 사람을 물질(人物)로 보는 것이 아니라 정신으로 이해하는 것이기 때문이다. 그림자 영(影)자를 쓰는 것은 바로 대상이 되는 인물의 외형이 아닌 본질적인 것의 가장 함축적인 것을 포착하고 표출한다는 의미이다. 이를 전신(傳神), 진영(眞影), 사진(寫眞) 등으로 부르기도 하는데, 신(神), 진(眞) 등의 글자가 등장하는 이유가 바로 그것이다. 즉 영정은 대상이 되는 인물의 드러난 최소한의 것을 통해 보이지 않는 수많은 것들을 표출해 내는 예술장르인 것이다. 이를 구현하기 위해서는 당연히 대상이 되는 인물의 핍진한 묘사를 통해 대상인물의 사상과 감정 등 비 가시적인 것들의 가치를 포착하고 표출해 내어야 한다. 그것은 마치 이미 흐릿해진 그림자의 조각들을 모아 본질적인 것에 접근하는 것이기도 하다.

작가는 적잖은 표준영정을 제작하여 우리나라의 대표적인 영정 작가 중 하나로 손꼽히고 있다. 이러한 그의 성취는 이미 교과서에도 수록되어 공인되고 있다. 영정작업은 수많은 노동과도 같은 수고를 통해 이루어지는 극히 아날로그적인 것의 집적이다. 그것은 대상에의 몰입을 통한 전신을 위한 지극한 해석의 노력이 더해져 마침내 전신의 언저리에 이를 수 있는 특별한 장르이다. 디지털시대의 기계적 편리함이 일상화된 현실이지만, 이는 기계로는 대체할 수 없는 전적으로 인간의 영역에 속한 아날로그적

가치의 증거라 할 것이다.

전신의 요구는 단지 영정 등 인물화에 국한된 것은 아니다. 그것은 동양회화 근간을 형성하고 있는 가장 기본적인 가치이다. 형상을 표현하는 것이 아니라 그것이 지니고 있는 생기(生氣), 즉 기운을 드러내는 것이며 이는 세상의 모든 존재하는 것들이 동등한 가치를 지니고 있다는 동양적 사유를 대변하는 것이기도 하다. 앞서 말한바와 같이 작가의 작업은 몇 차례의 변화를 거쳐 오늘에 이르고 있다. 소재와 표현, 그리고 형식과 내용에 있어서도 그 변화의 폭은 다양하다. 그럼에도 불구하고 오늘날 새삼 확인할 수 있는 것은 그의 작업은 시종일관 특정한 가치를 견지하고 있었으며, 단지 그것의 실천과정에서 드러난 양태가 서로 다른 모습으로 드러난 것일 뿐이라는 점이다. 그것은 바로 '전신'이라는 동양회화의 가장 근본적인 요구에 대한 접근이자 천착이었던 것이다. 그는 줄곧 참된 것(眞)을 추구하고 근본적인 것에 육박하고자 하였으며, 보이는 것의 이면에 존재하는 보이지 않는 보다 크고 소중한 가치를 확인하고자 하였다. 그것이 염소라는 소재를 거쳐 '묵시찬가'라는 내밀한 개인전 신앙고백의 과정을 거쳐 비로소 '영정'에 이르는 과정이라 설명할 수 있을 것이다.

거칠게 일괄한 그의 작품세계와 예술 역정은 다분히 전통적인 가치에 충실한 것이다. 일견 아카데믹한 것으로 치부될 수도 있을 뿐 아니라 진부한 전통주의자로 간주될 수도 있는 그의 작업들은 오히려 '전신'이라는 동양회화의 근본적인 것에 천착함으로써 개별화되고 있음을 눈여겨 볼 필요가 있다. 그는 극히 전통적인 가치를 통해 격변의 시대를 감내하였으며, 우리가 망실(亡失)하였거나 오독(誤讀)하였던 전통의 가치를 증거 해 보이고 있기 때문이다. 이는 현대미술이 다양화, 다변화하며 개별성, 차별성, 특수성을 요구하고 있음을 상기할 때 더욱 빛이 날 것이다.

공모전

—

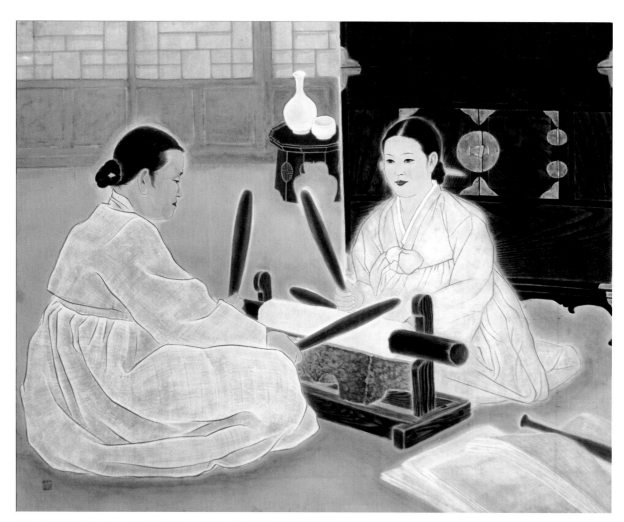

民風의 餘香 │ 126x156cm │ 지본채색 │ 1975 │ 제9회 백양회공모전 입선작

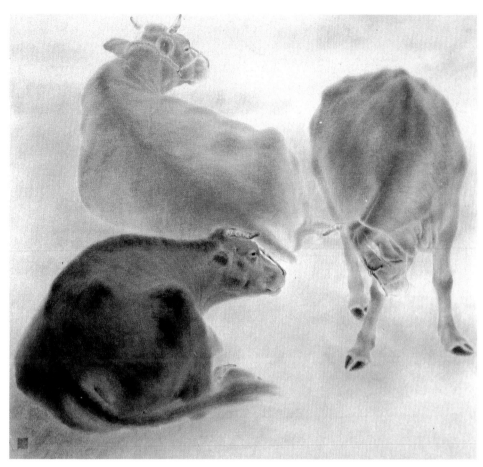

한유 閒遊 │ 120x120cm │ 죽지담채 │ 1980 │ 제29회 대한민국미술전람회 (국전) 특선작 │ 이건희 컬렉션

1980년 10월 제29회 국전 특선 시상식 장면

여명 黎明 ｜ 128x128cm ｜ 화선지수묵담채 ｜ 1981 ｜ 중앙미술대전 장려상(우수상) 수상작

나는 화단 데뷔를 動物에서부터 시작한 셈이다. 물론 그 전에는 인물, 산수화에 돌(岩石)을 주제로도 해 보았지만 별로 흥미를 끌지 못했다.

또한 신진화가들은 국전과 중앙미술대전, 동아미술제 등 주로 공모전을 통해서 화단에 등단하는 것이 가장 빨리 자신의 작품세계를 세상에 알리는 방법이기 때문에 대부분 공모전에 매달린다.

나는 우리가 흔히 만나는 그러나 그냥 스치고 지나치는 것들, 그러나 애정을 가지고 바라보면 정겨운 것들을 주변에서 찾아 보았다. 그것이 내 작품의 화두로 사용될 소재로 해야겠다는 생각에서였다.

어린시절 고향을 생각하면 누구나 떠 올리는 것 중에서 상징처럼 등장하는 소재, 초점잃은 듯한 게슴츠레한 눈으로 세상을 바라보며 한가롭게 풀을 뜯거나 쉬고 있는 누런 소와 마음껏 뛰노는 새끼염소들을 연상한다.

나도 역시 공모전에서 처음 나를 소개한 작품이 한가롭게 놀고 있는 세 마리의 韓牛그림 "한유閑遊"였다. 이렇게 國展에 처음 출품한 작품이 동물이었다.

나는 일상에서 만나지만 불변성과 순수성, 원시성을 가지고 있는 소나 염소를 주된 테마로 삼기로 하고 표현개발에 주력했다. 80년 전후부터 우리나라 화단은 서구의 극사실주의 경향의 바람이 불기 시작했다. 동양화나 서양화나 사물에 대한 묘사대결로 승부를 걸었다.

81년도 중앙미술대전에 출품한 작품 "여명黎明"은 세 마리의 염소를 그렸는데 극사실적인 기법이지만 동양화법을 사용하여 염소의 관조적인 표정을 담아냈다.

그 후로 85년 현재까지 소와 염소를 번갈아가며 출품하여 동물화가로서의 이미지를 구축해 가고 있다. 그래서 이번 개인전에서는 지난 5년간 작업한 작품 중에서 동물그림만을 정리하여 발표한다.

물론 현대적인 수묵조형 작업도 계속하고 있지만 동물화만큼 재미를 못느끼고 있다.

1985년 11월 창원대학교 연구실에서

규 叫 ┃ 112x145cm ┃ 지본수묵담채 ┃ 1981 ┃ 제30회 대한민국미술전람회 입선작

추정 秋情 | 122 x 133cm | 죽지 수묵담채 | 1982
제1회 대한민국 미술대전 특선작

화 和 | 120 x 120cm | 죽지 수묵채색 | 1983
제2회 대한민국 미술대전 특선작

오계 五季 | 120x124cm | 화선지에 수묵 | 1984
제3회 대한민국미술대전 입선작

우공예찬 牛公禮讚 | 150x112cm | 죽지채색 | 1985 | 제4회 대한민국미술대전 특선작

1985 개인전

—

가족 | 153x120cm | 지본수묵 | 1985

견(犬) | 164x95cm | 지본수묵 | 1985

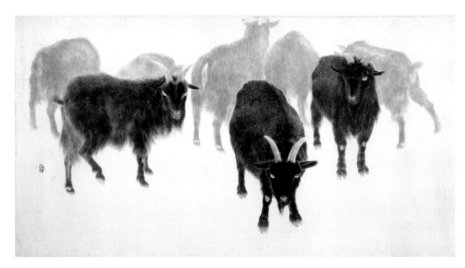

관심 │ 200x100cm │ 지본수묵 │ 1984

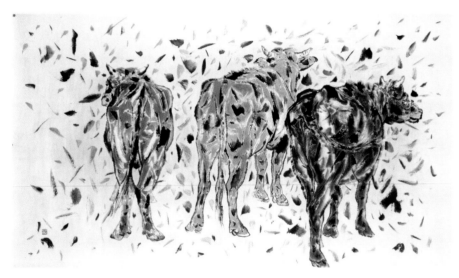

구(求) │ 180x97cm │ 지본수묵담채 │ 1985

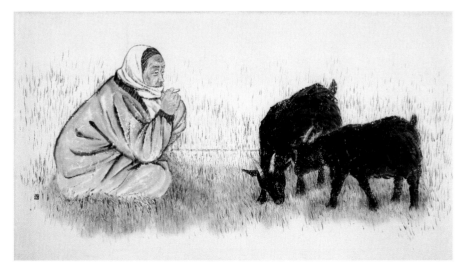

대춘(待春) │ 180x97cm │ 지본수묵 │ 1985

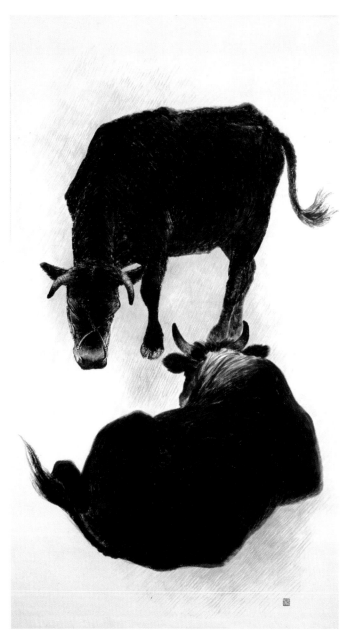

묵상 | 98x172cm | 지본수묵 | 1985

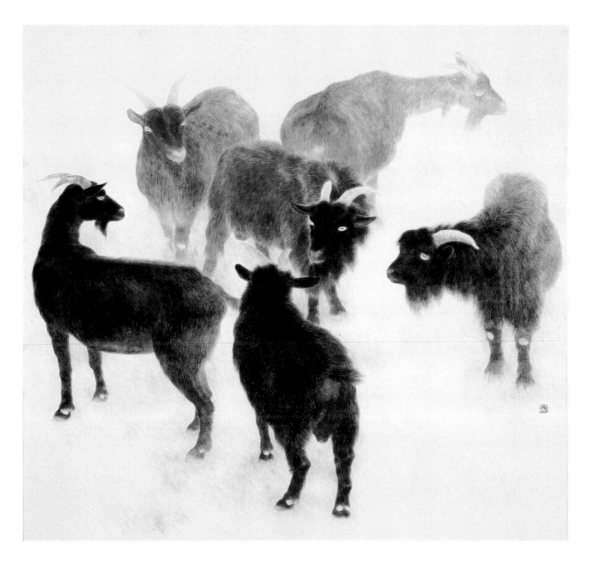

대화 | 130x130cm | 지본수묵 | 1984

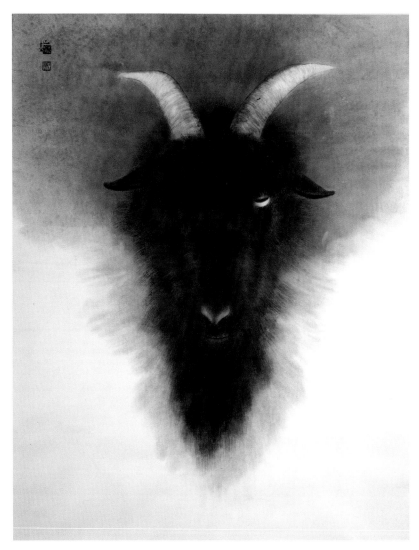

관조 | 100x83cm | 지본수묵 | 1985 개인전

발굴 | 136x97cm | 1985

밤의 여로 | 180x97cm | 지본수묵담채 | 1985

열(熱) | 75x128cm | 지본수묵채색 | 1985

속박 | 180x97cm | 지본수묵담채 | 1985

응시 | 78x92cm | 1985

어둠속에서 | 142x72cm | 지본수묵담채 | 1985

화(和) | 160x102cm | 광목에 수묵 | 1983

한계 | 180x97cm | 지본수묵담채 | 1984

작품89316 │ 163x106cm │ 마대천에 수묵 │ 1989

윤여환회고전
尹汝煥回顧展

1990-1999

1990 산수풍경

모추(暮秋) │ 65×53cm │ 시끼시+수묵담채 │ 1989

경(景)-90 | 45x53cm | 두방지 수묵채색 | 1990

두개의 풍경 | 56x51cm | 두방지수묵채색 | 1988

에필로그_경 ｜ 53x45cm ｜ 두방지채색 ｜ 1990

산 ｜ 53x45cm ｜ 두방지채색 ｜ 1990

1992 추상

사과나무 | 105x72cm | 천에 수묵채색 | 1991 | 대전시립미술관소장

영혼의 노래-9201 ｜ 77.5x55.5cm ｜ 천에 수묵채색 ｜ 1992

영혼의 노래-9202 ｜ 77.5x55.5cm ｜ 천에 수묵채색 ｜ 1992

핵-91 | 109x182cm | 천에수묵채색 | 1991

자연송 | 110x62cm | 천에 수묵채색 | 1991

물과 먹의 소리

현대수묵회 창립전 작업노트

나의 본격적인 작업은 동물이라는 극히 제한된 소재를 정통적 채색화법으로 묘출하면서 부터이다. 내가 동물을 좀더 깊이있게 다뤄보고 싶었던 것은 다른 주제에 비해 조형적 다양성과 시각적 운신의 폭이 좁았기 때문이었다. 이 작업에서 얻어낸 것 중 하나는 살아있는 털의 감각을 효과적으로 묘사한 -개개의 첨예한 선들이 구축적으로 축적되어 이뤄지는-積線法의 사용이었다. 그러나 재현적 의미로서의 규범과 미학속에서 관념의 통제를 받게 되어 정형과 비정형이 교합되는 현대적 묵선작업-다양한 필묵이 구사되는 수묵작업-에 더 매력을 느끼기 시작했다.

수묵은 [먹] 그 자체부터가 고도로 추상화된 색조를 띠고 있다. 따라서 먹은 사실적인 측면에서 보다는 사의성을 나타내는-마음속의 逸氣로 관철된 형체-사의충동을 일으키는데 더 적합한 재료라고 생각된다. 먹이 가지고 있는 색은 단순한 흑색이라기 보다는 黃을 내포한 赤을 띤 玄의 색채이다. 그래서 이 묵색의 심오함은 존재의 근원적인 것 즉, 실재를 상징하는 색감을 주고 있는 것 같다.

사혁은 먹에서 신기를 느꼈고, 동기창은 묵정을 남종화가들만이 느끼는 전유물처럼 격상시키는데 성공했지만, 오원 장승업은 그 지나친 문인화적 사고와 절대적인 미적 가치관의 굴레 속에서 벗어나지 못하고 갈등과 방황으로 점철된 여생을 마쳐야 했다. 이에 비해 王洽은 훨씬 자유분방한 예술의지를 표방하고 나섰다. 그가 有墨無筆의 발묵에 도취되어 있었던 것을 보면 묵질을 폭넓게 파악하고 있었던 것 같다. 또 왕유는 수묵선염에 의한 파묵의 정취에 심취되어 수묵위상론을 주장하였는데 이들도 역시 먹이 지면 속으로 배어드는 침윤성과 삼투현상에 매료되었던 것이 아닌가 싶다.

근자에 와서 나는 지묵과 물의 물리적인 관계를 실험적 진단을 통해 새로운 묵의 가능성에 도전하고 있다. 종래의 묘사방법과 관념적 사고에서 해방되어 새로운 조형적 세계를 찾아서 보다 폭넓은 예술의 본질적인 표현에 접근해 보려는 의지의 표명이다. 오늘의 수묵화가 활성화되고 새로운 모습으로 정착되려면 우리시대의 미의식에 공감될 수 있는 수묵이 제시되어야 한다고 생각되었다. 그러기위해서는 동양정신과 양식의 확대해석 그리고 새로운 시각에서 이해될 수 있는 자유로운 회화공간의 소유 등을 통해서만이 수묵표현의 다양성이 추구될 수 있다고 보았다.

획질-8811 | 113x248cm | 천에 수묵채색 | 1988 획질-8812 | 113x248cm | 천에 수묵채색 | 1988

이번에 발표되는 일련의 작품들은 정통회화의 始步인 [획]의 역설과 확산된 공간을 통해 필획에 대한 새로운 의미를 부여하고 불규칙적으로 나열되는 이들 획의 갖가지 형상들을 살려 음율적 질서를 찾아보려고 하였다. 지금까지 획은 문자의 한 부분으로 예속되어왔고 어떤 형상의 골격을 이루는데 근간이 되어 왔다. 즉, 획은 획으로서 존속해 왔다기 보다는 형태의 종속물이나 부분을 차지하여 왔다. 먹이 묵으로서 존재한 것은 획에서부터 기인되었고 그것은 영원성을 지닌 道의 개념으로 또는 禪의 개념으로 해석되고 계승되어왔다. 나는 획 자체에 대한 시원적 주체성 회복으로 확대시켜 획은 획으로서만 존재하게 하고 싶은 것이다. 획이 다른 어떤 형상이나 문양을 만드는 재료적인 역할에서 떠나 단지 획으로서만 존립하여 획이 가지고 있는 갖가지 표정들을 한 화면에 담아보고 싶었다. 찰라의 일획은 영겁의 일획으로 현존하는, 획의 자기주장이 있다. 묵점은 액션이 없으나 획은 상쾌한 속도감과 동세가 있고 역동적이다. 그래서 획은 점이랄 수도 선이랄 수도 없는 그만이 갖는 독립된 개체로 존속되어야 한다고 본다. 나는 그 획질을 분석해 보려는 것이다. 획과 비백(飛白)의 강조를 위해서 강한 색채를 가미시켰고 먹의 질펀한 훈염과 발묵으로 실과 허를, 필획과 묵염의 관계로 대비시켜 정서적 긴장감을 풀어보려고 하였다. 즉 수묵의 삼투현상이 획의 그림자처럼 묵흔으로 잠식해 들어가면서 화면의 긴장감을 해소시켜주도록 하였다.

이제 나는 또다른 내 것을 찾아 어둡고 삭막한 광야를 가면서 오늘의 이런 모습을 현실에 투영해 본다. 내일은 또 내가 미쳐 깨닫지 못했던 그 어떤 새로운 형상들이 나를 엄습해 올 것이다.

1988년 2월 3일에 素石軒에서 윤여환

영혼의 노래-9203 | 77.5x55.5cm | 천에 수묵채색 | 1992

자연송2 | 110x62cm | 천에 수묵채색 | 1991

1990
인물조형
—

기원 | 57x77cm | 천수묵채색 | 1991

고독 | 237x111cm | 천예수묵 | 1989

한국인-한 | 111x145cm | 천수묵채색 | 1990

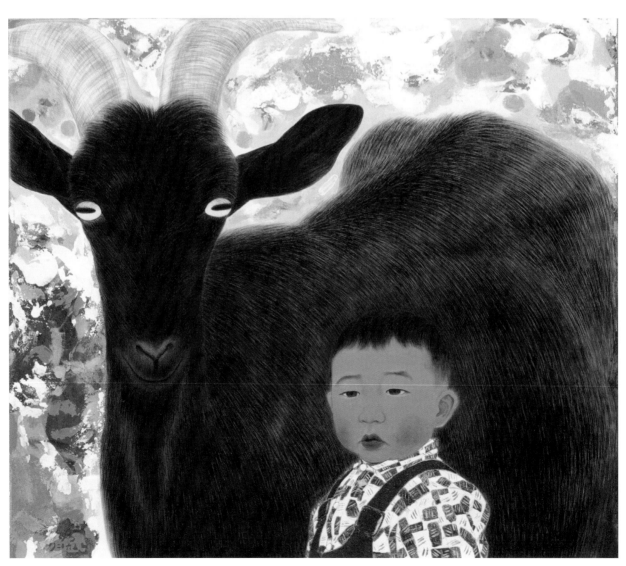

사색의 여행-동심 | 57.5x52.7cm | 두방지에 수묵채색 | 1995

상 | 48.5x57.5cm | 시끼시+채색+먹 | 1994

像 | 52.5x64cm | 시끼시+채색+사진 | 1994

사색의 여행-품 | 130x162cm | 천+먹+혼합재료 | 1996

사색의 여행-수행 │ 97x130cm │ 천+먹+혼합재료 │ 1996

몽(夢) | 57.5x 84.5cm | 시끼시+먹+채색 | 1997

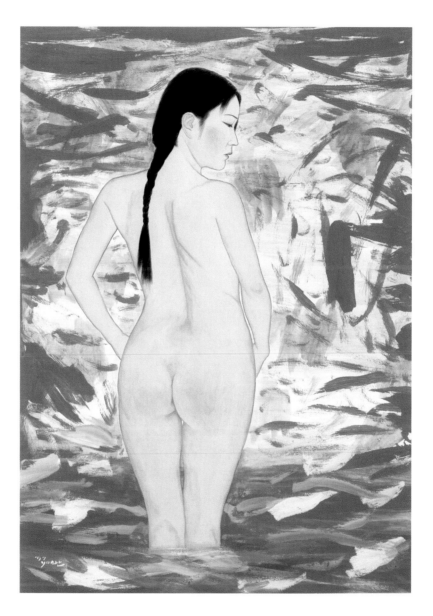

환타지아 ｜ 57.5x80cm ｜ 시끼시+먹+채색 ｜ 1997

1992 익명의 초상
—

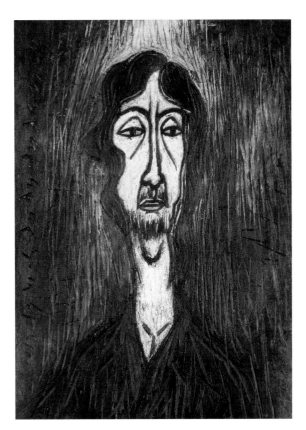

익명으초상 | 25.4x35cm | 목각판에 채색 | 1993

익명의 초상 | 91x67cm | 천+수묵+혼합재료 | 1993

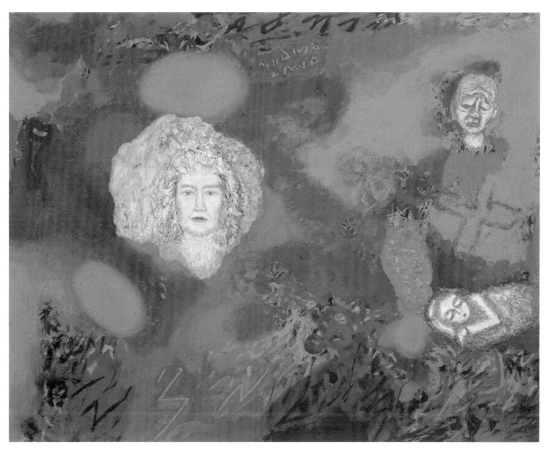

익명의 초상 │ 89x70cm │ 천+분채+혼합재료 │ 1992

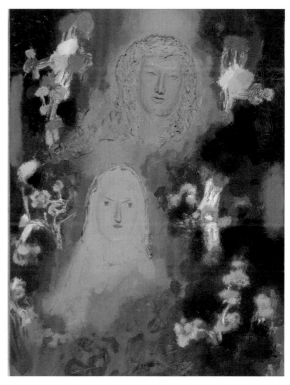

익명의 초상 │ 50x63cm │ 천+혼합재료 │ 1992

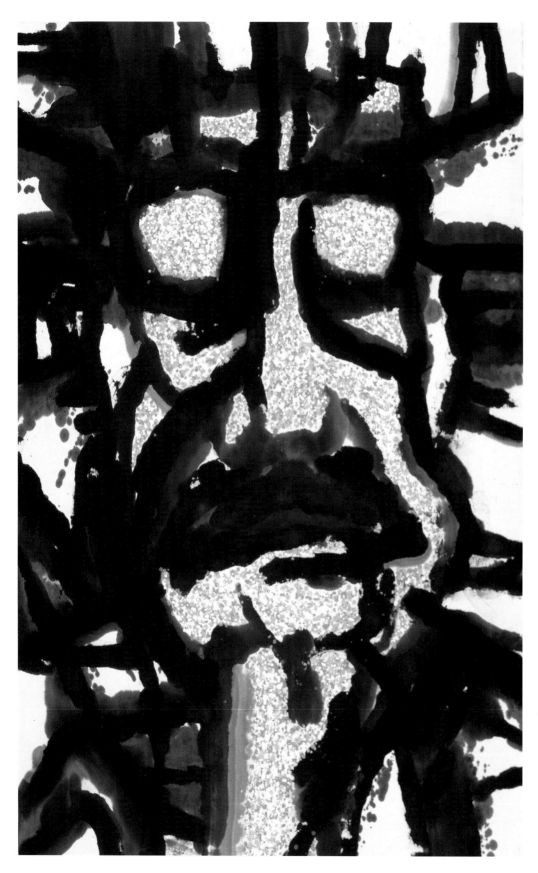

익명의 초상 ｜ 112x177cm ｜ 천+수묵+아크릴 ｜ 1991 ｜ 국립현대미술관소장

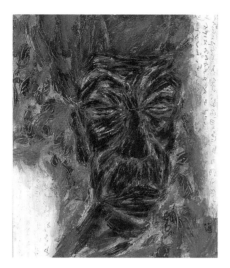

익명의 초상_꿈 | 45x53 cm | 시끼시+채색 | 1992

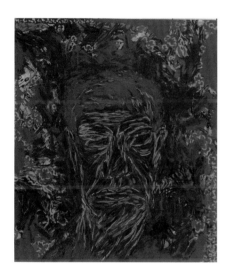

익명의 초상 | 45x53cm | 시끼시+채색 | 1992

익명의 초상 | 112x192cm | 천+수묵+채색 | 1991

묵시찬가 | 65x53cm | 시끼시+혼합재료 | 1995

묵시찬가 | 73x57.5cm | 시끼시+석채+분채 | 1992-1996

묵시찬가 │ 80x80cm │ 마대+석채+안료+테라코타 │ 1992~2002

1992 묵시찬가 默示讚歌

순수 조형감각과
신비적 로고스와의 만남

1 神은 과연 존재하는가.

인간은 때때로 신의 가호를 희구하면서도 다른 한편으로는 신의 존재에 대해 의구심을 갖는다. 철학은 그 시초에서부터 신을 여러가지로 논하고 신에 대하여 사색해 왔다. 어느 철학자는 신의 존재를 증명해 보려고 노력했고, 또 어떤이는 그 존재 증명은 성립이 불가능하다고 주장했는가하면, 신의 존재를 부인한 哲人도 있었다.

2 나는 근자에 와서 종교적 관조, 즉 묵상중에 절대자와의 묵시적 교감을 통한 신비체험을 하게 되었고, 나의 이성적, 합리적인 지식과 일상적인 감각세계, 내면의식을 완전히 뒤바꿔 놓기 시작했다. 깊은 내면적 세계에 침잠하여 초자연적, 초감각적인 실존을 느끼고 그것과 일체화됨을 느꼈다.

그 체험은 나에게 새로운 영감을 불러 일으키게 하였고, 절대자를 찬미하는 모종의 글을 쓰게 하였으며, 그것은 자동에 의한 速筆의 특성을 가지고 있음을 발견하게 되었다.

어느날 나는 어떤 작품제작에 들어갔을 때 어느틈에 그 글씨들이 나의 작품속에 잠식해 들어 왔음을 깨닫게 되었다. 사실 글자나 문자는 어떤 뜻을 전달하는데 그 목적이 있기때문에 그것을 용도를 바꿔 작품상에 조형적으로 풀어나가기란 여간 어려운 일이 아니다. 그로 인해 나의 그림은 완성이 안되고 망쳐버리는 결과가 자주 일어났다. 결국 그 의도에 내가 따라주기로 결정했다.

그 후부터는 글자의 조형성에 초점을 맞추게 되었고 그림의 소재도 자유로워졌다. 이제는 그 심령(心靈) 글씨가 나의 조형적

묵시찬가 | 33x48cm | 도자기판(陶板)+음각 | 1992

회화세계를 점유하여 나의 조형적 사고와 神的 문자조형이 혼연일체가 되어 표출되고 있음을 인정하게 되었다. 그것은 작위와 무작위와의 신비적 합일로 나타났다. 보이는 것과 보이지 않는 것, 현상과 본질, 순수 조형감각과 신비적 로고스와의 만남이었다. 나의 경험적 미의식과 초월적 미의식과의 융화였다.

동양미학인 시서화 삼절(三絶)의 知的 미의식을 즐겼던 옛 문인화가들의 작품처럼 나의 그림은 창조주가 만들어낸 생명있는 어떤 형태나 형상들에 대한 자연적 찬미와 신앙적 찬미 즉, 영서(靈書)를 통한 聖詩가 한데 어우러지기도 하였다.

그리고 작품제작에 앞서 계획하거나 下圖작업이 없이 순간순간 영감에 따라 마음이 가는대로 그려나간다. 잘 그려 보겠다는 과욕과 의도된 구성이 오히려 그림을 부자연스럽게 하고 불편하게 만드는 것 같아 가급적 편안한 마음으로 화법이나 형식은 물론 재료적인 문제까지도 기존의 틀에서 벗어나 완전한 그림의 자유를 실현해

보고자 자유분방한 표현의 세계를 찾고 있다.

이를테면 붓이 내 손에 의해 놀아나는것이 아니라 붓이나 먹, 물감, 종이나 천 등 여러가지 재료가 가지고 있는 물성에 따라 그 성질을 최대한 살려주는 탈감각, 무작위적 자유가 바로그것이다.

거기에 나의 의도된 생각을 절제하고, 절대자의 신비에 맡긴 상태에서 자유를 찾고 참그림을 그려보고 싶은 것이다.

그리하여 주제와 부제의 구분이나 정해진 혀식을 염두에 두지 않고 神人合一의 순간을 만나며 때로는 영서가 화면에 다채롭게, 다각적으로 다양한 형태로 분명히 드러나기도 하고 섞이기도 하며 때로는 지워지기도 한다.

3 나의 일련의 작업에 도입된 글자들은 하느님에 대한 찬미, 감사, 참회, 비탄, 예언, 교훈, 찬양, 찬가 등의 의미를 내포하고 있다.

묵시찬가 | 109x135cm | 천+수묵+안료 | 1992

묵시찬가 | 112x138cm | 천+채색+색연필 | 1992

묵시찬가 | 112x140cm | 천+채색 | 1992

묵시찬가 | 134x181cm | 천+채색 | 1992

이 세상의 언어나 글은 아무리 명료하게 보이는 말이나 개념도 그 모두가 적용의 범위에 있어서는 꼭 어느 한계가 있는 법이다. 그러나 그것은 이세상에 존재하는 글이나 문장이 아니기 때문에 말이 가지고 있는 한계성을 초월해 있다.

우리는 대체로 언어나 기호를 빌지 않고서는 일상적으로 의사를 전달할 수 없으나 일상체험 조차도 언어와 논리에 젖은 습관에 의해 상당히 왜곡된다는 데에 바로 의사전달에 따른 인간의 딜레마가 있다. 언어라는 편리한 도구는 우리가 생각하는 사물들의 의미를 앞질러 단정짓게 만들며 사물들을 우리의 논리적 선입견과 언어공식에 맞추려 들게끔 만든다.

일반적인 언어나 글은 자기의 생각과 감정을 완벽하게 설명하기 어려우나 심령언어와 글, 靈歌는 그 점을 해결해 준다.

그것이 언어의 한계성과 인간의 모든 지식을 초월 할 수 있는 것은 성령이 우리를 대신해서 하느님께 신비한 일을 말하는 것이기때문에 아무도 알아듣거나 해득할 수가 없는 것이다. 그것은 말 할 수 없는 것을 말하는 것이며, 하느님 자신을 위해 조배(朝拜)드리는 것이다. 그러나 묵시적, 교훈적, 예언적 의미일 경우에는 해석이 따른다.

4 나의 이번 작품들은 순수 미적 공감대로서의 입장에서 보면 이러한 개인적인 신비체험이 보편화된 인식 속에 자리잡을 수 없기 때문에 보편적 공감대를 형성시키기엔 문제가 있다고 본다.

그러나 화가는 어떤 의미에서 자신의 내면세계, 영적 세계를 통한 영감에 의해 보다 가치있는 작품을 창조한다.

이 영감작용은 어떤 초인적인 힘에 의해 스스로의 의지와 사고를 떠나 거의 무의식적인 열중에 빠지게 하고 때때로 어떤 광기와 황홀한 상태에서 창작에 임하게도 한다. 이것은 단순히 기발한 착상이나 무의미한 열광과는 구별된다.

그것은 기독교적 성향이든, 불교적이든 도교나 禪的 명상에 의한 것이든, 무속적이거나 민화적 발상이든, 자연주의적이거나 자기 순수 미의식에 의한 것이든, 내면 깊은 곳에 있는 무의식적 어떤 형상을 자기 생각과 감각으로 그려내게 하여 객관적 가치를 실현하게 한다. 그러한 형상들은 은유와 상징적 의미로 처리되기도 하지만 전혀 다른 대상을 통해 나타나기도 하여 사실적, 서정적으로 표현되기도 한다.

최근 나의 일련의 〈묵시찬가〉시리즈에서 순수 조형 공간 속에 자리잡은 영서 공간도 성스러운 묵시적 언어 공간으로 현존하여 객관적 가치로 가늠될 수 있었으면 한다.

1992년 10월 28일
素石軒에서 尹汝煥

묵시찬가 | 136x112cm | 천+채색+색연필 | 1992

묵시찬가 │ 152x101cm │ 시끼시+수묵채색 │ 1992

묵시찬가 │ 200x109cm │ 천+수묵채색 │ 1991

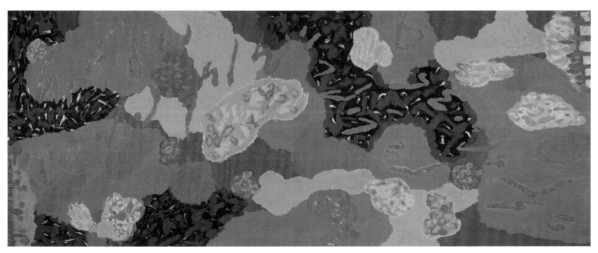

묵시찬가 │ 306x135cm │ 천+채색+모래 │ 1992

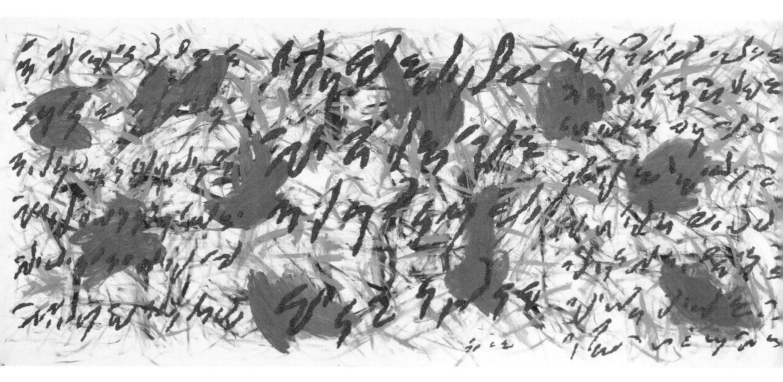

묵시찬가 │ 306x135cm │ 천위에 채색. 모래 │ 1992 │ 넷플릭스 종이의집 협찬작품 (2022)

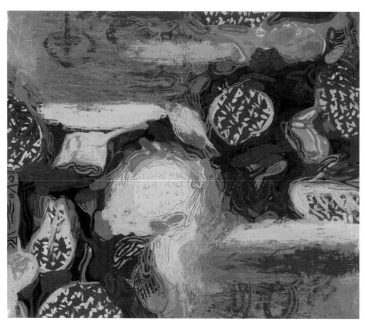

묵시찬가 │ 51x43cm │ 시끼시+채색 │ 1992

윤여환의 묵시찬가

조형체험과 신비체험

미술평론가 / 오광수

80년대 중반까지 윤여환은 주로 동물을 모티브로한, 자연대상에 충실한 작화태도를 견지해 왔다. 그가 여러 공모전을 통해 수상한 작품들이 모두 이 동물 소재의 것임은 잘 알려져 있는 일이다. 80년대 중반 이후엔 비록 소재상에선 커다란 변화가 없으나 사실적인 시각에서 보다 대담한 운필의 격정이 실린 표현주의적 색채가 농후해지면서 소재주의적 틀에서 점차 벗어나는 단계를 보여주었다.

동물을 소재로 했던 내용이 풍경과 인물로 바뀌면서 내용상에서 뿐아니라 방법상에서도 현저한 변모를 기록해 주고 있다.

이같은 변모의 추이를 거쳐 그가 최근에 발표하고 있는〈묵시찬가〉는 거의 이미지가 탈각된, 자유로운 붓의 운동과, 수묵과 채색의 대담한 혼용에 의한 분방한 구성으로 진행되고 있음을 엿볼 수 있다.

이미지가 탈각되었다고는 하나 아직도 부분적으로 암시적인 형상들이 명멸하고 있어 더욱 환상적인 톤이 조성되고 있음을 보여 주고 있다.

꽃, 나비, 물고기, 새, 인간의 얼굴 등의 이미지들이 수묵과 채색의 자유로운 구성 속에 부침하면서 어떤 미묘한 생성의 분위기를 일구어 놓는데, 이같은 분위기야말로 신비한 범신론적 감정에 잇대어지면서 풍부한 변화를 뒷받침해 주고 있다.

특히 최근작들은 수묵과 채색의 덩어리가 얼룩처럼 여기저기 화면을 장식하는 가운데 미분화의 세계를 암유하는 기호들이 화면 전면을 메꾸어간다.

판독할수 없는, 고대의 상형문자같은 기호들이 하나의 띠의 질서속에 전개되는가하면, 때로는 그러한 질서까지 벗어나는 즉흥적인 포치가 다양한 변주곡을 시도해 보이고

묵시찬가 | 80x80cm | 마대+석채+분채+모래 | 1992-1996

묵시찬가 | 33x48cm | 도자기판(陶板) | 1992

묵시찬가 | 136x112cm | 천에 혼합재료 | 1992

있다. 이같은 최근의 변화가 어떤 동기에서 이루어 졌는지는 다음과 같은 작가의 변을 통해서 확인할 수 있을것 같다.

"나는 근자에 와서 종교적 관조, 즉 묵상중에 절대자와의 묵시적 교감을 통한 신비체험을 하게 되었고, 나의 이성적, 합리적인 지식과 일상적인 감각세계, 내면의식을 완전히 뒤바꿔놓기 시작했다. 깊은 내면적 세계에 침잠하여 초자연적, 초감각적인 실존을 느끼고 그것과 일체화됨을 느꼈다. 그 체험은 나에게 새로운 영감을 불러 일으키게 하였고, 절대자를 찬미하는 모종의 글을 쓰게 하였으며, 그것은 자동에 의한 속필의 특성을 가지고 있음을 발견하였다."

그러니까 〈묵시찬가 〉시리즈에 의한 변모의 내역은 단순한 방법상의 그것이기 보다는 보다 내면적인 심경적 변화에서 촉매되었음을 말해주고 있다.

말하자면 초감각적인 세계와의 일체감에서 온 신비체험이 그의 작품의 변화를 가져오게 한 구체적인 동기란 것이다. 이같은 작가의 내면적 고백이 없었다면 이런 변모가 흔히 있을 수 있는 구상적 경향에서 추상적 경향으로의 그것쯤으로 간단히 치부해 버렸을 것이다. 그리고 이 빠른 변모의 과정이 불러 일으키는 비논리성에 대해 저으기 회의의 눈길을 보냈을지도 모른다.

그가 기술하고 있는것은 일종의 신앙고백의 형식을 띠고 있으며, 그러기 때문에 이 변모는 단순한 화면상의 그것이기보다 그의 생애 전체에 걸친 생의 방향으로서의 그것이라 할 수 있다. 그래서 그의

조형은 "심령글씨가 나의 조형적 회화세계를 점유하여 나의 조형적 사고와 신적 문자조형이 혼연일체가 되는" 세계로의 진전을 보이고 있다. 말하자면 그의 조형의 기본적 태도는 전적으로 자동기술에 의존하는데 그것이 무의식 속에서 이루어지는 드로잉이 아니라 "경험적 미의식과 초월적 미의식과의 융화"에서 이루어지는 자동기술임을 시사하고 있다.

물론 이 경험적 미의식과 초월적 미의식의 융화가 제삼자로서는 어떻게 가늠해보기 벅찬 경지임은 말할 나위도 없다. 사실 그렇긴 하지만 신앙고백의 형식이라고 해서 그예술작품이 다 숭고한것이거나 뛰어난 것이라고는 단정지울 수 없다.

어떠한 신앙고백의예술일지라도 작품으로서의 격조를 갖추고 있지 않다면 그것은 예술을 떠난 다른 측면에서 논의되어야 할 것이다. 이런 점을 감안해 볼때 윤여환의 작품은 그것이 어떤 체험에 의해 제작되었건 상관없이 작품으로서의 격조와 실험성이 뛰어나고 있음을 지적치 않을 수 없다. 말하자면 그의 〈묵시찬가〉시리즈는 어떤 형성의 내면을 떠나서도 그의 지금까지의 조형편력을 통한, 방법상의 새로운 비젼으로 등장한 것임을 분명히 지시하고 있다는 것이다.

작가로서는 이번 전시가 한 중요한 고비로 보인다.

기존의 관념에서 벗어난 자유로운 세계로의 진전이 그의 예술을 어떻게 결정지울지는 더욱 두고 보아야 할 일이다.

묵시찬가 | 235x112cm | 천위에 수묵, 채색, 색연필 | 1992

묵시찬가 | 332x135cm | 천+채색+모래 | 1992

묵시찬가-환희 ｜ 111x163cm ｜ 천위에 채색 ｜ 1992

묵시찬가_희망 ｜ 149x109cm ｜ 천위에 수묵.채색 ｜ 1992

생성의 신비 | 164x109cm | 천+수묵채색 | 1991

묵시찬가 | 159x112cm | 1992

묵시찬가 | 80x80cm | 마대+석채+분채 | 1992-1996

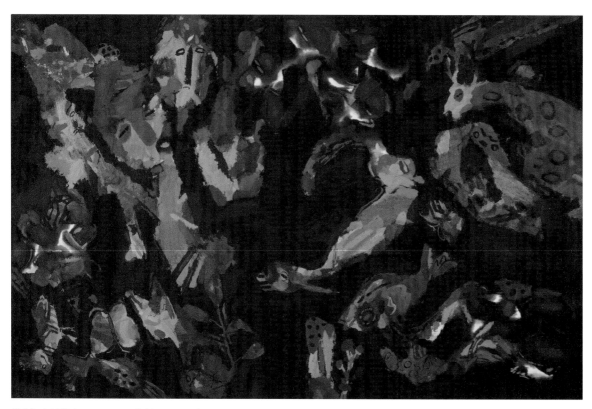

묵시찬가-낙원 | 158x109cm | 천+수묵안료 | 1992

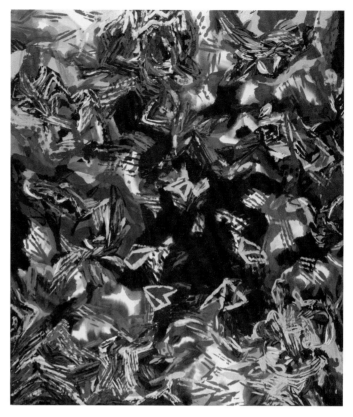

카오스의 신비 | 109x123cm | 천+수묵채색 | 1991

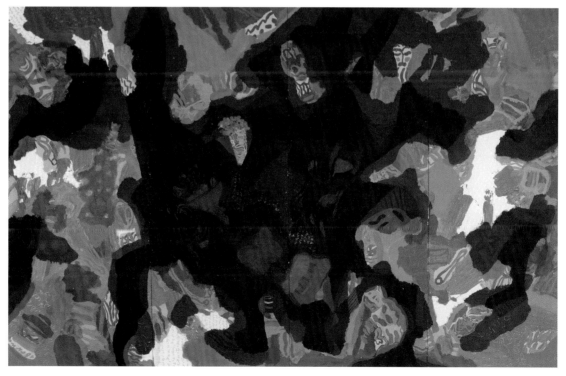

묵시찬가-심연 | 152x101cm | 시끼시+수묵채색 | 1992

죽음에 대한 묵상 │ 158x218cm │ 천+안료 │ 2004 │ 대전가톨릭대 소장

묵시찬가-성령 | 79x55cm | 천에 채색 | 1992

1997 사색의 여행

The meditation travel

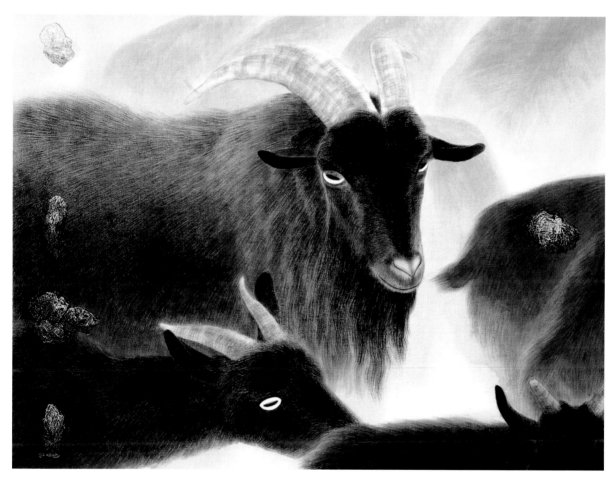

사색의여행_새벽을 가르는 원기 │ 130 x 97cm │ 천+먹+혼합재료 │ 1996

1 회화는 본시 동물그림에서 출발되었다고 해도 과언이 아닐 정도로 원시 동굴벽화나 암석채화, 암각화 등에 동물들이 많이 묘사되어 있는 것을 볼 수 있다.

나의 본격적인 작품활동은 동물회화에서부터 시작되었다. 그 것이 지금도 내 작품의 중요한 조형적 구성요소로서 작용하고 있는 것을 보면 아마도 유년시절 염소와 함께 자라던 시골 마을의 정서가 마음속 깊은 곳에서 묻어 나오기 때문이 아닌가 싶다.

80년대 중반까지 나의 동물회화는 줄곳 염소나 소를 주제로 하여 자연주의적 시각으로 분석하는 작업을 견지해 왔다.

80년대 후반부터는 환경과 정신적 변화로 소재가 풍경과 인물, 추상에 이르기까지 다양해지고 현저한 방법적 변이를 가져와 보다 대담한 운필의 격정이 실린 표현주의적 색채가 농후해 지 면서 소재수의적 틀에서 점차 벗어나게 되었다.

이같은 변모의 추이를 거쳐 92년 2회 개인전에서는 종교적 영 감과 신비체험에서 얻어낸 〈묵시찬가〉라는 특이한 패턴의 문 자추상회화를 발표하였다. 즉, 자동기술에 의한 심령글씨가 나 의 순수한 조형적 사고 속에 끼어 들어오면서 새로운 조형체험 을 하게 되었다.

정신적 방황과 고뇌, 공포와 고통 속에서 무의식적 외침과 몸

부림이 분출된 세계, 그 잿빛 무속과 흑암의 늪에서 빠져 나와 기독신앙의 빛에 감전되어, 이끌리듯이 마음껏 영적 〈묵시찬가〉를 구가한 것이다.

그러나 그러한 종교적 열정과 조형적 방임은 결국 나를 자유롭게 하질 못하여, 버려둔 염소를 다시 찾는 즉, 본연의 자아를 찾는 작업에 들어가게 되었다. 93년 여름부터 시작한 염소회화 작업인 〈사색의 여행〉 연작이 바로 그것이다.

그 다시 찾은 염소는 단순히 풀밭 위의 염소가 아닌 사색의 마른풀을 뜯는 염소, 시공을 초월한 환상 속에 자리한 염소로 탈태되고 있다.

염소가 가지고 있는 본래의 의미나 성격 등 대상 그 자체에 관심이 있는 것이 아니라 그것은 단지 감정 표현의 기본 매체로서만 존재한다. 염소의 눈을 통해 비춰지는 내 자신의 삶의 표정, 진솔한 삶의 이야기를 토로하고 때때로 떠올려지는 어떤 생각의 가닥을 잡아 감각적 표출의 가능성을 타진하고 있다. 다분히 심상적 조형 세계에로 침잠하고 싶은 것이다. 동양적 미의식과 사유의 세계, 즉 선적 명상과 기운사상, 관조의 미학에 접근해 보고자 하는 것이다.

염소가 사색의 모티브가 되어서 선험적 인식과 기억의 세계, 묵상과 사유를 통해 투영되는 초자연적 미지의 세계, 상징과 메타포적 형상의 부유, 원형에 속박되지 않는 관념적이고 감각적인 비형상의 유희 등 무의식적 내면의 세계를 자유롭게 여행하고 싶다.

시간의 무의미성과 영원성을 나타내는 것들, 곧 이미 수억년 전에 풍화와 침식작용에 의해 만들어진 돌들 그리고

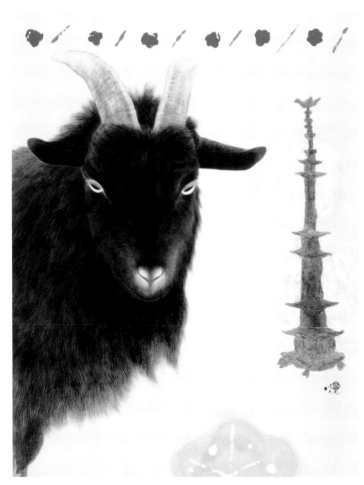

사색의 여행 | 80x100cm | 화선지혼합재료 | 1994

사색의 여행-여로 │ 101.5x58cm │ 두방지에 혼합재료 │ 1993

시대와 역사와 문화가 바뀌어도 모습이 변하지 않는 한국 토종의 염소를 통해 자연의 진리인 미의 본질에 좀더 가까이 가고 싶은 것이다. 이렇게 염소에 집착하는 이유는 어떤 의미에서 나 자신의 존재 그 자체에 대한 원초적이고 근원적인 물음에 대한 해법을 찾고 있는 것인지도 모른다.

표현 형식면에서는 사실과 변형의 접목, 평면과 부조의 병립, 구상과 추상의 분리된 세계 통합, 좌우 상하 구분 해체, 재료의 한계성 극복 등을 형식적 기조로 하고 있다. 인물과 함께 등장하는 경우에도 일반적으로 사람이 염소를 끌고 다니는 가축으로서의 개념이 아닌, 인간과 동등한 관계거나 염소를 주체적 대상으로 놓아, 서로 현실적으로 만날 수 없는 상황이나 소재라도 얼마든지 가능하도록 연출하고 있다.

또, 원시시대 동물 암각화의 이미지나 발견되지 않은 유적의 단편 같은 형상을 서로 다른 공간에 포치시켜 보고 있다. 늘 화폭에서 신비와 환상의 세계를 찾아가고 발견하는 것 그것은 나에게 참으로 즐거운 일이다. 염소를 자세히 들여다 보면 그 눈빛이나 표정에서 다분히 철학적

이고 사색적이며 종교적인 느낌을 받는다. 내가 전생에 염소였다는 어느 신들린 할머니의 말을 빌지 않더라도 나는 염소에게서 남다른 감동을 받고 있는 것만은 사실이다.

내가 즐겨 사용하는 기법 중에 적선법(積線法)이 있다. 조선시대 김두량의 개그림이나 윤두서의 자화상 그리고 작가미상의 "맹견도"에 나타난 털묘사는 주로 단필로만 구성되어 있는데, 나는 선을 겹겹이 긋고 습묵으로 다져준 뒤에 다시 선을 차곡 차곡 쌓아가는 화법을 사용한다.

2 자연율, 그 정형을 찾아 좀더 철저하고 깊이 있게 파고 들어가고 싶다. 그리고 그 형태를 부순다. 마음껏 잡았다가 놓아 버린다. 잃어버렸던 형태를 찾아 마음껏 형태미를 즐기다가 파형의 길, 무형의 길로 간다.

힘껏 들이마셨다가 내쉰다. 마음껏 먹었다가 전부 토해낸다. 금식한다. 속을 비워 낸다. 마음을 비운다. 그리고 관상한다. 보고 즐긴다.

모든 삼라만상은 조화로서 이뤄진다. 생명은 곧 조화를 뜻한다. 모든 생체는 스스로 조화되려는 본성을 가지고

있다. 반면에 변화를 좋아하는 본능도 있다.

질서는 안식을 주지만 곧 건조해져 무료함, 권태로움을 낳고 그지리함에 지쳐 그 틀에서 뛰쳐나온다. 그 틀이 부서진다. 변모한다. 파괴와 개혁이 온다. 부조화는 파멸과 죽음, 소멸을 뜻한다. 거듭난다. 재생된다. 죽음으로써 다시 태어난다. 버림으로써 다시 소유한다. 새 질서와 새 생명, 새로운 창조가 시작된다.

내가 지금 잡으려고 하는 것은 무엇인가. 사유를 끊는다. 사유를 넘어 직관으로 간다. 논리적 사유는 이해할 수 없는 수수께끼만 낳는다. 자신의 자아는 죽어야만 한다. 완전히 죽는 자는 완전히 살아날 것이요, 반만 죽는 자는 반만 살아날 것이다. 깨달음은 곧 진리 체험이다. 깨달음은 지적 노력으로 이루어지는 것이 아니라 일종의 직관이다. 정욕, 정념을 버린다.

자유, 자유분방하게 표현하고 싶다. 완전히 풀어진 그림을 그리고 싶다. 어느 한 곳이든 힘이 들어가면 완전히 자유롭게 구사할 수 없다. 집착과 욕심을 버린다. 기교와 구도를 완벽하게 구사한다. 그리고 나서 그것을 버린다. 공심에서 포만을 느낀다.

1997. 8. 27. 소석헌에서 윤여환 🖼

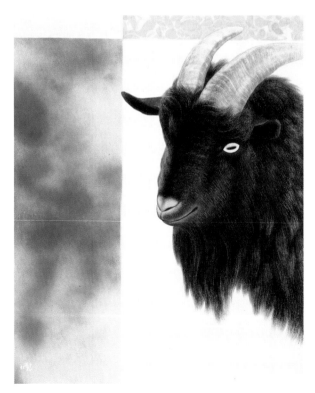

사색의 여행 | 60.6cm × 72.7cm | 화선지+먹+혼합재료 | 2000

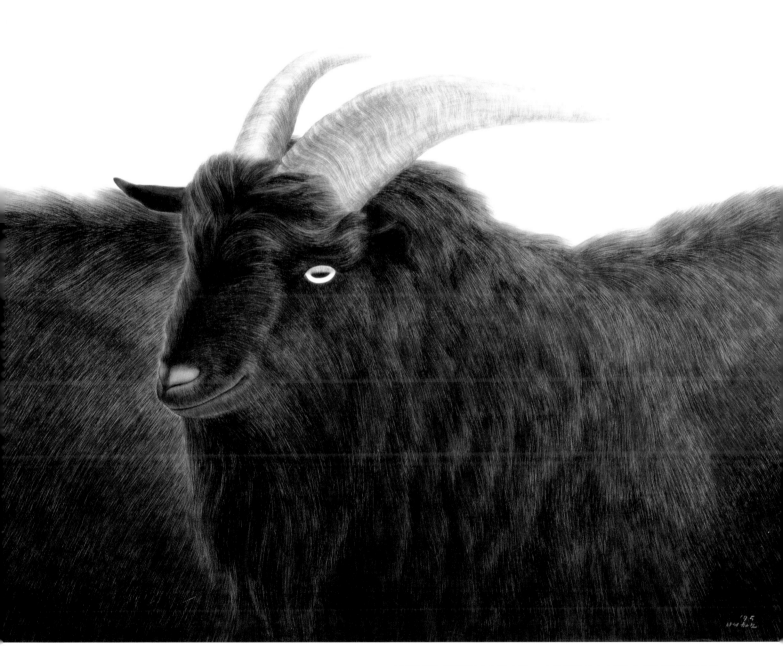

사색의 여행-호연지기 ∣ 162x130cm ∣ 화선지+먹 ∣ 1995 ∣ 대전시립미술관소장

사색의 여행 | 163.5x131.5cm | 장지수묵채색 | 1995

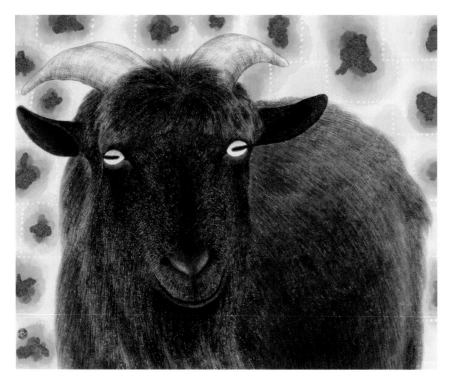

사색의 여행 | 60.6cm × 72.7cm | 장지수묵+혼합재료 | 2000

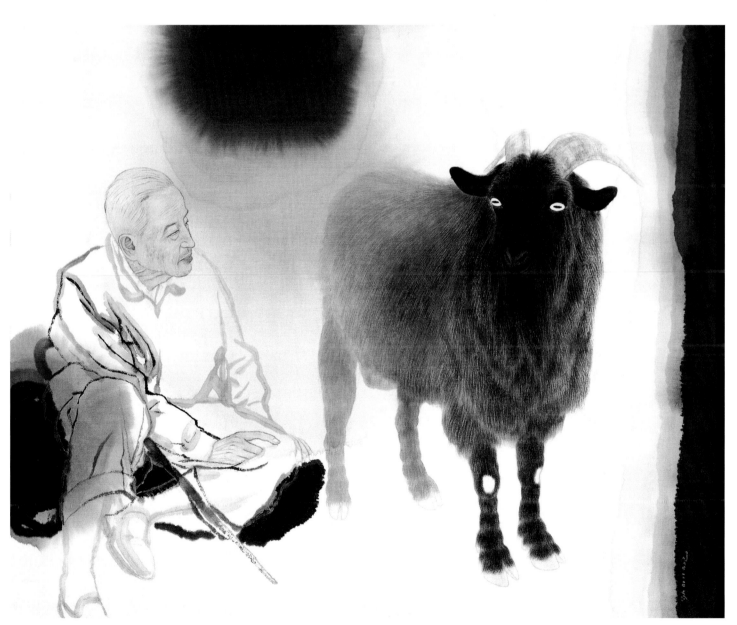

사색의여행_달생 | 62cmx130cm | 천위에 수묵 | 1996

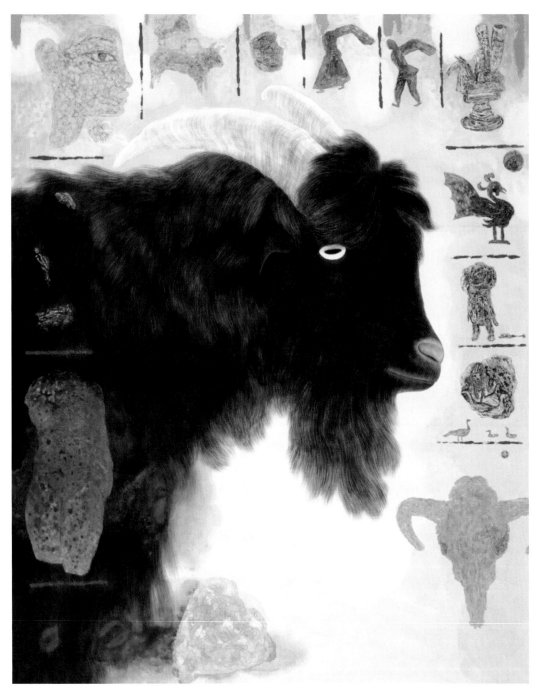

사색의 여행 │ 129.5x159.5cm │ 화선지+먹+혼합재료 │ 1995

사색의 여정

정교하고 담백한 분위기의 염소

미술평론가 / 박영택

———

염소 그림이다. 전통적인 화법, 수묵으로 이루어진
염소그림은 정교하고 동시에 담백하다.

분위기 있는, 잘 그린 염소그림이란 얘기다. 그
염소의 눈망울과 자태는 그러니까 단순히 소재적
존재이기보다는 아마도 작가 자신의 대체물로 다양한
포즈와 움직임을 보여 주려는 것 같다. 오래전부터
심심찮게 우리는 동양화의 주된 소재로 등장하는
염소그림을 접했다.

많은 공모전에서 보았던 기억이 난다. 아마도 당시의
그림들은 그림이 어떤 특정한 소재를 잡아 공들여
묘사하고 이것이 작가의 레벨이 되고 표식이 되는
것이었기에 그럴 수 있었던 것 같다.

빗으로 곱게 빗어 넘긴 것마냥 모필의 선들이
칼칼하게 연결되어 이루어진 윤여환의 염소그림은 이
작가가 즐겨 그려온 그간의 화력, 염소그림의 화력을
증거해 보인다.

수묵으로 사실적인 동물그림을 그리면서 시작된
그의 그림의 여정은 오랜 시간이 지난 지금 새삼스레
그 염소를 이끌고 이러저러한 '세계／배경'을
유영하고 있는 것 같다.그러나 지금의 그림은 이전의
[동물에서]와 같은 식이 아니다. 또한 [묵시찬가]에서
보여 준 것과도 다르다.

이 두개의 세계가 한데로 섞인 혹은 절충된 세계와도
같아 보인다. 그가 자신있어하는 염소그림이 화면의
중심에 자리하고 그 배경으로 온갖 다양한 효과와
마티에르, 장식들이 가득차 있다. 어떻게 보면 현재
동양화단의 온갖 실험작인 장식적인 그리기의 효과나
기법, 패턴들을 죄다 모아 본 그런 그림같다는 생각이
들 정도이다.

현재의 모든 화풍들, 경향들이 '염소'라는 본래의 자기

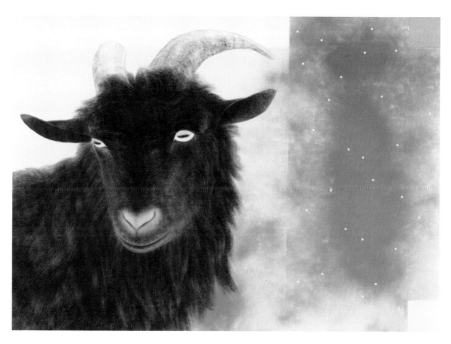

사색의 여행 | 130cm × 97cm | 화선지+먹+채색 | 2000

그림의 상징과 함께 하는 작업인 셈이다. 전통적인 화법의 수묵으로 이루어진 동물화, 그 기량과 숙련을 한축으로 하고 그 배경에는 현재 이루어지고 있는 현단계 동양화에서 볼 수 있는 효과나 화면 구성이 들어차 있는 것이다. "종교적 열정과 조형적 방임은 결국 나를 자유롭게 하질 못하여, 버려둔 염소를 다시 찾는 즉 본연의 자아를 다시 찾는 작업에 들어가게 되었다." (작가노트)

그래서 이번 전시의 제목은 [사색의 여행]이다. 염소는 바로 작가 자신일 수 있다. 배경은 혼돈과 모순의 세계상인 것 같다. '염소'는 수묵의 전통화법이고 '배경/세상'은 채색, 혼합재료로 이루어져 있다. 이 두개의 서로 다른 세계는 더 이상 갈등하지 않고 배척하지 않고 함께 한다. 그 함께 한 세계가 이번 그의 그림인 것 같다. 한국화 작가로서 당연히 겪게 되는 그림에의 갈등, 전통과 현대의 문제, 어떤 식으로 문제를 풀어 나갈지 그 기준과 모색이 풀리기 어려운 현재 동양화단의 상황에서 이 작가는 자신의 연배로서의 어려움과 그 어려움의 해결 혹은 화해의 지점을 이런 식의 그림으로 보여 준 것이라는 생각이 든다.

(월간 미술세계)-'97년 10월호

사색의 여행 | 45.5cm × 37.9cm | 화선지+먹+혼합재료 | 1998

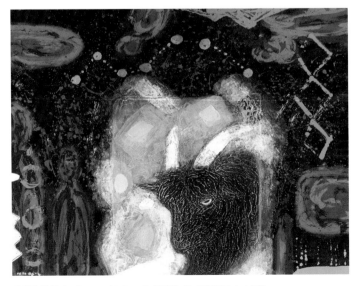

사색의 여행 | 53cm × 45.5cm | 화선지+먹+혼합재료 | 1998

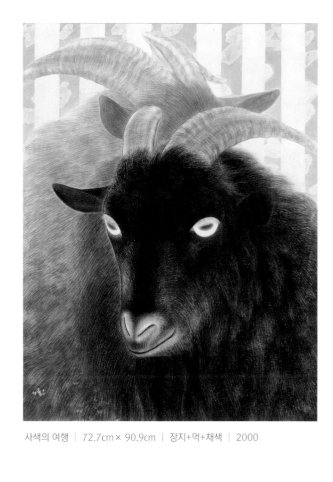

사색의 여행 ｜ 72.7cm × 90.9cm ｜ 장지+먹+채색 ｜ 2000

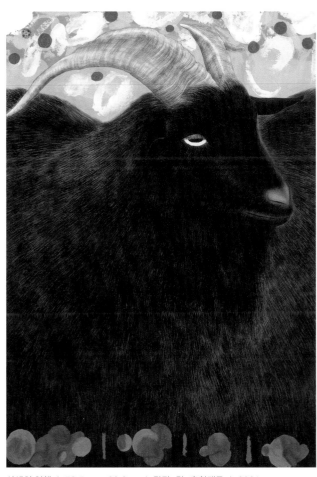

사색의 여행 ｜ 72.7cm × 90.9cm ｜ 장지+먹+혼합재료 ｜ 2001

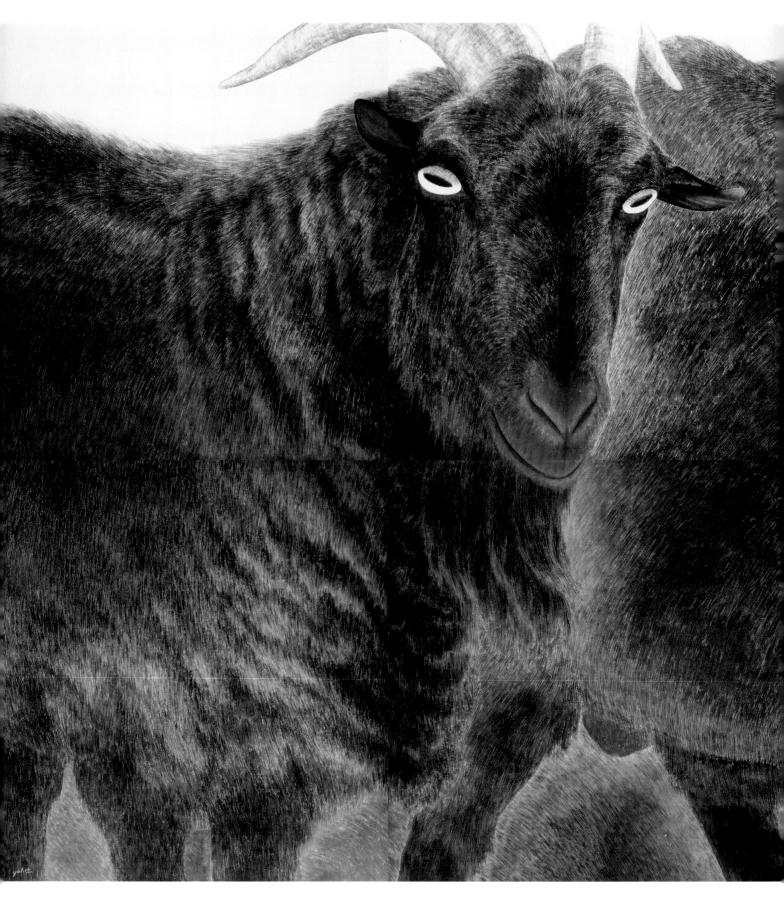

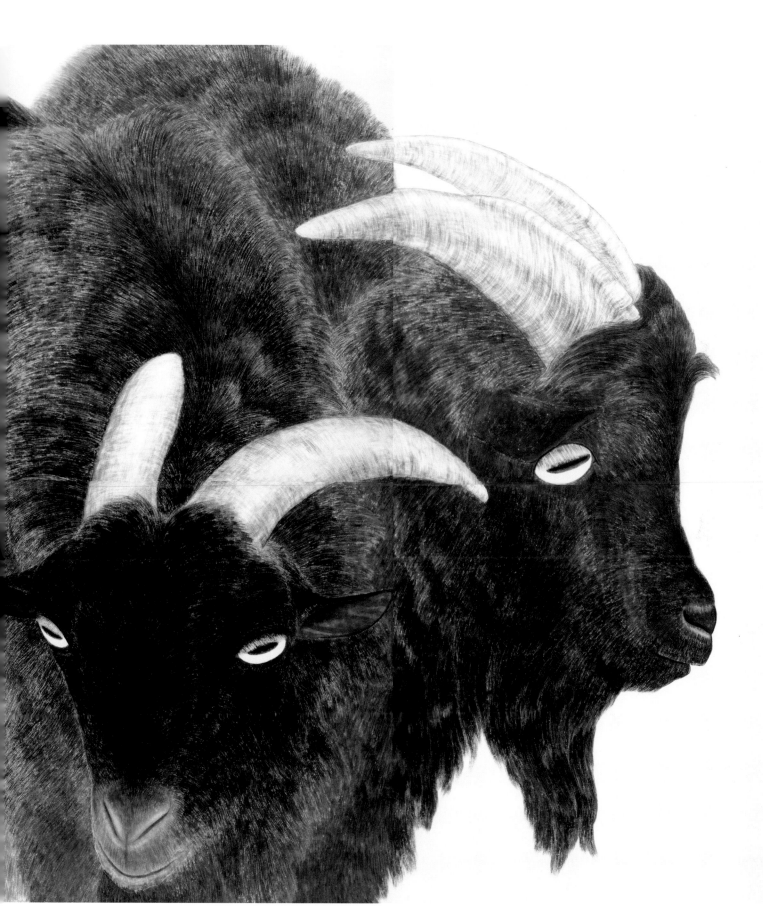

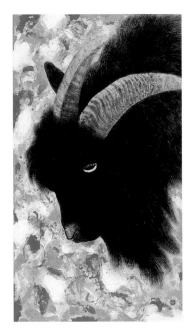

사색의 여행 . 57.5x101cm
시끼시+먹+혼합재료.1995

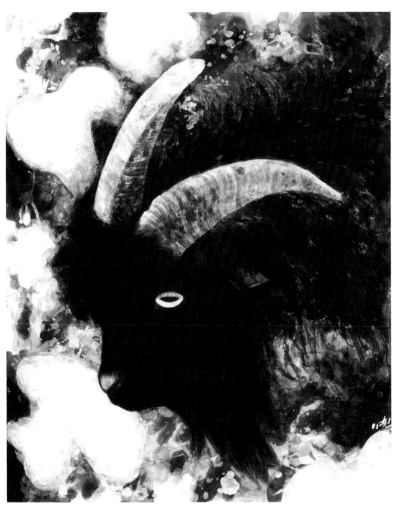

사색의 여행 | 53cm × 45.5cm | 화선지+먹+혼합재료 | 1996

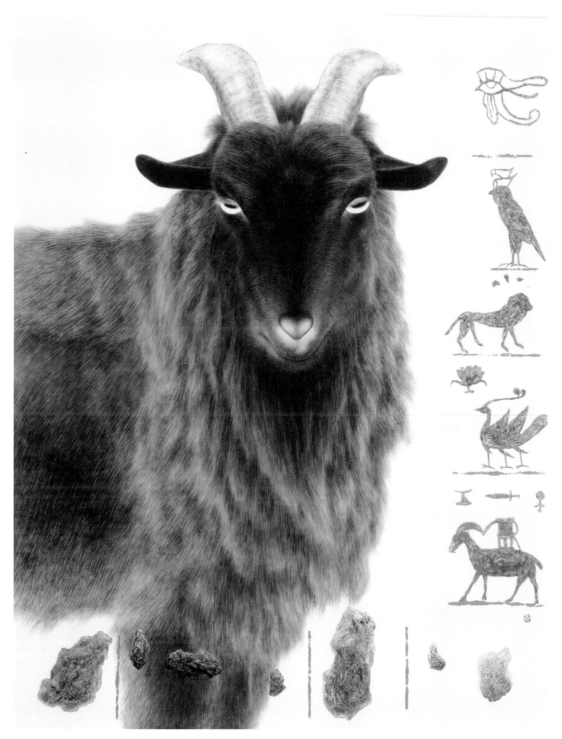

사색의 여행-윤회 | 130x165cm | 장지에 먹과 혼합재료 | 1994

사색의 여행 | 366x244cm | 대전시립미술관소장

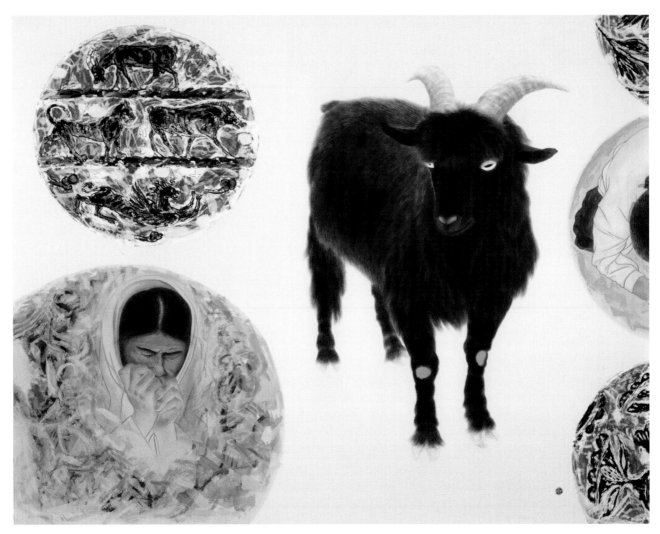

사색의 여행_고뇌 | 162x130cm | 화선지+먹+혼합재료 | 1995

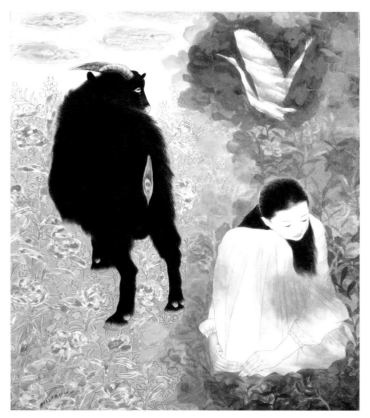

사유의정원 | 80.3x100cm | 지본수묵채색 | 1994

사색의 여행-여심 | 130x97cm | 화선지+채색 | 1997

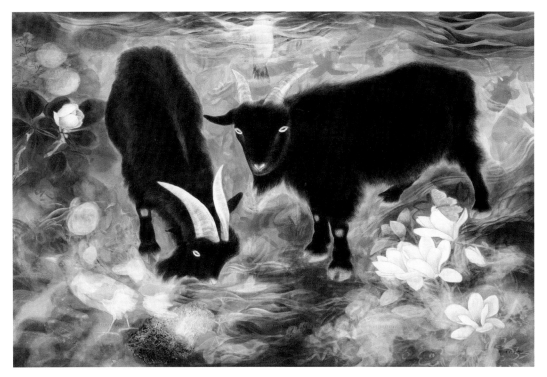

사색의 여행 │130x96.5cm │화선지+먹+채색 │1995

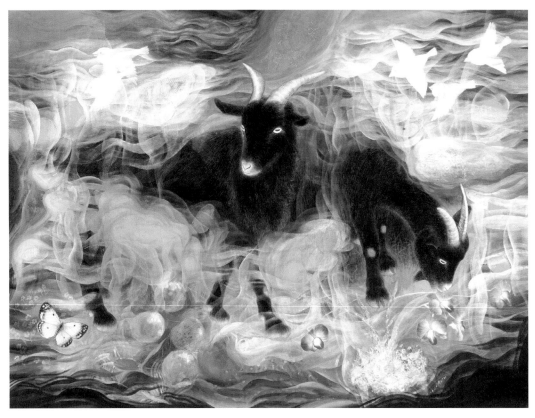

사색의 여행 │130x97cm │화선지+혼합재료+채색 │1994~95

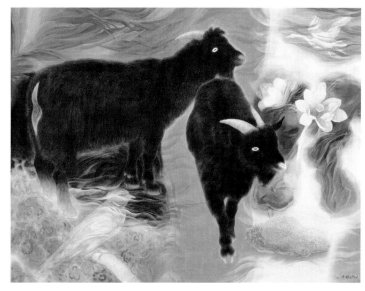

사색의 여행 ｜116x91cm ｜화선지+먹+채색 ｜1994

사색의 여행 ｜101x57.5cm ｜시끼시+먹+혼합재료 ｜1993

사색의 여행 ｜101x57.5cm ｜시끼시+혼합재료 ｜1993-94

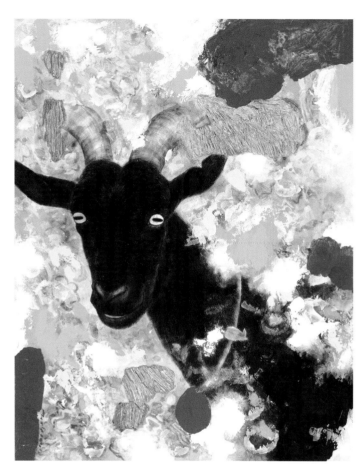

사색의 여행 | 73x91cm | 천+먹+혼합재료 | 1996

사색의 여행 | 100x80cm | 장지+먹+채색 | 1997

사색의 여행 │162x130cm │화선지+먹+채색 │1997

윤여환의 변증법적인 조형전개
확실한 자기명증성의 체험을 가진 화가

미술평론가 / 박용숙

사색의 여행 │ 101x57.5cm │ 두방지에 먹과 혼합재료 │ 1993~1994

윤여환처럼 확실하게 자기명증성의 체험을 가진 화가를 만난다는 것은 쉽지 않다.

사실 화가가 된다는 것은 어떤 형태이든 명증성을 획득하는 일이라고 해도 과언이 아닐 것이다.

니체는 바위에서 문득 데몬을 봄으로써 진리에 대한 명증성을 얻었으며 미켈란젤로는 바위속에서 그가 찾는 이미지를 발견함으로써 미의 명증성을 얻었다.

바위와 데몬, 바위와 이미지는 서로 교환이 불가능할 만큼 다른 뜻이라고는 생각되지 않으나, 그보다도 중요한 것은 양쪽이 다같이 바위에서 무언가 이상한 것을 보았다는 사실이다.

우리가 경험하는 바위는 무생물의 고체 덩어리이며 물리적으로는 단순한 질량에 불과하다.

따라서 무생명의 물체에서 데몬(이미지)을 본다는 것은 돌에서 귀신을 보는 것과 마찬가지로 그것은 혼란이고 놀라움의 체험이다.

우리가 달리의 그림을 보면서 이 두가지 감정을 동시에 갖게 되는 것도 같은 이야기가 되지만 유의해야 할 점은 이 혼란과 놀라움이 창조의 원동력이고 시발점이 된다는 사실이다.

모든 창조신화가 최초에 혼돈이 있었다고 말하고 그 혼돈에서 새 질서가 나타났다고 한 점을 상상해 보면, 혼돈의 정체가 어떤 경우이든 예술가에게는 불요불가결한 경험적인 대상이라는 것을 알 수 있게 한다.

도대체 혼돈이란 무엇일까? 혼돈은 무질서를 가리키는 것일까?

혼돈이 단순히 무질서라면 그 무질서에서 어떻게 새질서가 나타나게 되는가. 그것은 분명히 모순개념이다. 니체가 이를 데몬이라고 말했던 것은 바로 진실의 실체인 자연의 이치가

사색의 여행 │ 101x57.5cm │ 두방지에 먹과 혼합재료 │ 1994~1995

실은 모순이라는 것을 암시한다.

그러니까 예술은 '모순'을 다루는 것이며 위대한 예술가는 이 모순이라는 불합리 속에서 무엇인가 놀라운 것을 꺼내 보이는 사람들이다. 윤여환은 이 모순의 의미를 이렇게 토로하고 있다.

"모든 삼라만상은 조화로서 이루어진다.

생명은 곧 조화를 뜻한다. 모든 생체는 스스로 조화되려는 본성을 가지고 있다. 반면에 변화를 좋아하는 본능도 있다. 질서는 안식을 주지만 곧 건조해져서 무료함, 권태로움을 낳고 그 지리함에 지쳐 그 틀에서 뛰쳐 나온다.

그 틀이 부서진다. 변모한다. 파괴와 개혁이 온다.

부조화는 파멸과 죽음, 소멸을 뜻한다. 거듭난다. 재생된다. 죽음으로써 다시 태어난다. 버림으로써 다시 소유한다.

새질서와 새생명, 새로운 창조가 시작된다."

그는 조화와 파괴를 같은 시각으로 바라보며 그 모순의 자각이 창조의 원동력이라는 것을 분명하게 깨닫고 있다. 윤여환은 초기의 전통적인 화법의 동물화를 버리고 갑자기 추상양식의 〈묵시찬가〉시리즈로 전환하였다. 양식적으로 보면 이 변화는 구상양식에서부터 추상양식의 전환으로 이해되지만, 중요한 것은 왜를 묻는 것이며. 이 왜는 그의 작품세계를 이해하는데 결정적이라고 해도 과언이 아닐만큼 중요하다는 것이다.

만일 그의 구상양식의 동물화를 돌에다 비유한다면 그의 추상양식의 〈묵시찬가〉는 메돈이라고 일 수 있나. 이 섬을 쏨녀 실감있게 설명하기 위해서는 조형상으로 제기되는 문제를 검토해 볼 필요가 있을 것이다.

그 스스로가 염소그림이라고 말하는 그의 동물화에서는 서양화와는 그리는 방식이 다르지만 그러나 물체와 공간이 다르게 이해된다는 점은 같다.

이를테면 그의 그림에서 염소는 들판에 놓여지는 존재이다. 그것은 바위가 땅위에 놓여있는 것과 같으며 물리적으로는

중력을 지닌 질량이 공간에 존재하는 모습과 같다.

이것은 우리가 존재에 대한 아무런 반성없이 살고 있는 일상성의 경험에서는 당연한 시각이다.

왜냐하면 내가 이 세상에 존재하는 실감과 마찬가지로 염소도 확실하게 공간속에 존재하며 그 항시적인 존재는 염소라는 이름을 가지고 있는 특수한 존재다.

어쩌면 윤여환에게 있어서 그것은 조화이고 생명이고 질서의 모습일 것이다.

그러나 윤여환은 조화와 질서 뒤에는 변화가 있고 파멸이 있다고 그는 믿는다. 따라서 그 모순의 시각은 염소를 부정한다. 염소는 그 나름의 중력이나 질량을 항시적으로 지닐 수는 없다. 염소에 갇힌 질량은 흩어져서 시공속으로 사라져야 하므로 그것은 버림으로써 소유하고 소유함으로써 버려야 하는 창조의 원리를 따라야 한다.

소유는 질량이나 중력으로 표현되고 버림은 공산과 시간으로 표현된다. 그러니까 〈묵시찬가〉는 존재의 질량이나 중력을 파괴하는 일에서 시작되고 있다.

이 말은 대상과 배경(공간)이 둘이 아니면서 둘이라는 논리를 이끌어낸다. 따라서 어떤 사물도 어떤 곳에 놓여져서는 안된다. 이것은 마치 꿈과 같은 세계에서만이 경험하는 초현실적인 비전인 것이다. 윤여환은 이 점을 이렇게 토로한다.

"내가 지금 잡으려고 하는 것은 무엇인가."

사유를 끊는다. 사유를 넘어 직관으로 간다.

논리적 사유는 이해 할 수 없는 수수께끼만 낳는다.

자신의 자아는 죽어야만 한다.

완전히 죽는 자는 완전히 살아 날 것이요, 반만 죽는 자는 반만 살아 날 것이다. 사유를 끊고 자아를 죽임으로써 그는 되살아 난다고 확신하고 있다. 그러기 위해서 그는 그의 염소를 들판에서 몰아내어 '혼돈'이라는 이름의 공간속에 몰아넣고 휘젓는다.

염소와 들판은 갈기갈기 찢기어 무중력의 회오리 속에서 시간을 거꾸로 거슬러간다.

이렇게해서 그의 추상양식의 〈묵시찬가〉가 탄생했다. 그러니까 그의 혼돈은 묵시이고 그 묵시는 재생이고 환생을 암시하는 것이다. 〈묵시찬가〉시리즈에서는 수묵이 상당한 힘을 발휘하고 있는데 그것은 마치 입체파의 분석적인 그림자처럼, 중력을 상실하는 질량의 극적인 요인을 묵시하기도 한다.

그 검은 마력속으로 꽃, 사람의 얼굴, 물고기, 사슴의 머리, 식물 등 온갖 형태들이 마치 블랙홀 속으로 휘말리어 사지는 것처럼 뒤엉켜 있다. 그것이 사물의 과거속으로 역행하는 모습이라는 것은 미지의 문자가 새겨진 파편들이 작품속에 널려 있다는 점에서 더욱 그렇다.

이성의 승리라고 말해지는 오늘의 문명시대에 아직도 미해독의 문자가 있다는것은 무엇을 말하는 것일까. 윤여환은 그 의미를 묵시적인 세계와 연결시키고자 한다.

왜냐하면 이성적인 것, 합리적인 것에 해독되지 못하는 과거는 결국 미개이거나 그 이상의 것일 수밖에 없다. 그러나 무수하게 발굴되는 미지의 문자세계는 결코 미개가 아니다. 미해독은 미개가 아니라 삼차원을 넘는 것이다.

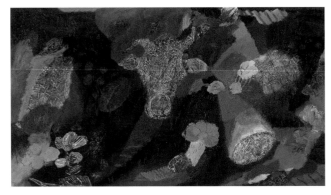

사색의 여행 | 101x57.5cm | 두방지에 먹과 혼합재료 | 1994

사색의 여행 | 101.5x58cm | 두방지에 혼합재료 | 1994

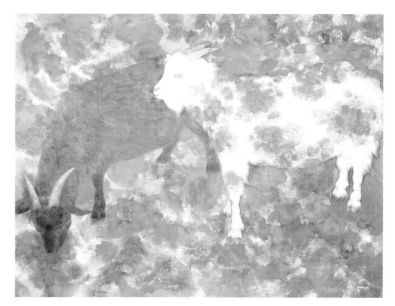

사색의 여행 │116.5x91cm │화선지+채색 │1997

사색의 여행 │130x97cm │화선지+채색 │1997

사색의 여행 │101x57.5cm │시끼시위에 혼합재료 │1994~1995

사색의 여행 │ 100x80cm │ 장지+먹+채색 │ 1997

그러나 윤여환은 최근에 이르러 〈묵시찬가〉와는
또 다른 면을 보여주는 〈사색의 여행〉시리즈를
발표하고 있다.
그는 새로운 시리즈를 발표하면서 그가 시도했던
〈묵시찬가〉의 세계가 종교적인 열정에도 불구하고
조형적으로는 '방임'이라고 반성하면서 이렇게
말하고 있다.

"종교적 열정과 조형적 방임은 결국 나를 자유롭게
하질 못하여, 버려둔 염소를 다시 찾는, 즉 본연의
자아를 찾는 작업에 들어가게 되었다.
93년 여름부터 시작한 염소회화작업인 〈사색의
여행〉이 그것이다."
〈묵시찬가〉가 중력(삶의 무게)이나 질량을 제거하는
작업이라면 〈사색의 여행〉은 다시 그것들을

재결합하는 작업이다.
자아를 버렸다가 다시 잃어버린 자아를 회복하는
일은 삶의 무게(실감)를 되찾는 일이지만,
윤여환에게 있어서 그것은 결코 동어반복적으로
제자리에 되돌아 오게됨을 뜻하지는 않는다. 물론
〈사색의 여행〉에는 다시 염소가 완결된 모습으로
나타난다. 그러나 그 염소는 결코 그의 동물화에
나타나는 염소와는 다르다.
동물화에서는 염소는 들판에 놓여진다.
그러나 〈사색의 여행〉에서는 염소가 놓여지는 것이
아니라, 모든 것들과 더불어 있는 것이다.
그것이 부정과 긍정을 통해 도달한 윤여환의
조형세계이다. 나는 이렇게 획득한 윤여환의
조형세계가 앞으로 어떻게 진전될 것인지 매우
주목하고자 한다.

사색의 여행 | 162x130cm | 화선지+먹+채색 | 1997

사색의 여행 | 91x73cm | 천위에 혼합재료 | 1996

사색의 여행 | 130.5x96.8cm | 장지+채색 | 1994~95

사색의 여행 | 45.5x38cm | 두방지에 혼합재료 | 1995

사색의 여행 | 145x112cm | 화선지+채색 | 1994

사색의 여행 | 53cm × 45.5cm | 두방지+아크릴+혼합재료 | 1995

사색의 여행-유적 | 101x57.5cm | 두방지에 먹과 혼합재료 | 1993~1994

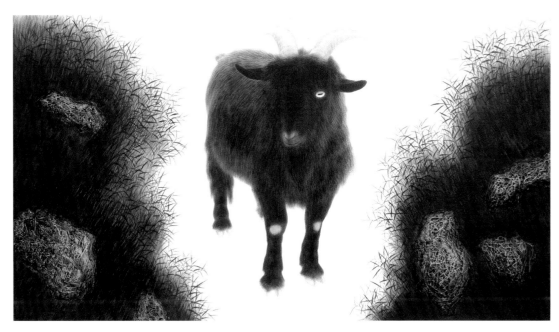

사색의 여행-여로 | 101.5x58cm | 두방지에 혼합재료 | 1994

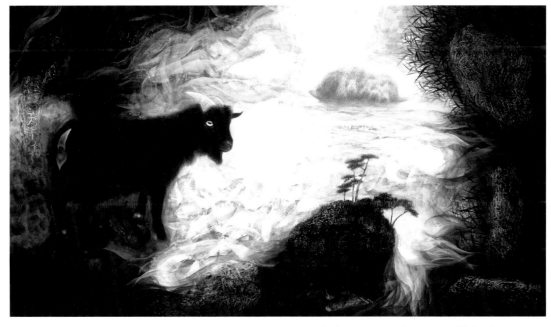

사색의 여행 | 101x57.5cm | 시끼시+먹+혼합재료 | 1994~1995

윤여환의 사색의 여행
객관적 사실과 주관적 체험 그리고 관조의 미학

미술평론가 / 김상철

—

작가에 있어서 작업의 변화와 변모는 필연적인 것이고 자연스런 일이지만 윤여환의 경우는 유독 그 변화의 양태가 두드러지고 뚜렷한 특징을 갖는다.

일반적으로 작가의 작업이 변화하거나 그 표현의 양상이 변모하는 경우라도 어느 정도 일정한 조형적 줄기를 근간으로 하여 변화하는 것이 상례이지만 윤여환의 경우는 개별적인 체험과 사색의 결과들을 독립된 조형으로 드러내는 특이한 면을 보이고 있다. 이러한 윤여환의 작업은 크게 세가지로 구분하여 볼 수 있을 것이다. 이 세가지는 일정한 패턴을 지닌 정형속에서 이루어진 것이라고 하기보다는 특정한 사안과 사유에 대한 독립립적이고 개별적인 반응의 결과이다.

주지하듯이 윤여환의 초기작업은 동물화이다. 오늘에 이르기까지 작가로서의 윤여환에 대한 일차적인 인상을 각인시키는 당시의 동물화들은 그만큼 인상적인 것이었던 동시에 돋보이는 것이었다. 새삼 공모전에서의 빼어난 성적을 고려하지 않더라도 대상에 대한 몰입과 집착, 그리고 이의 성실한 표현 등은 진지함 그자체였다고 말 할 수 있을 것이다. 일견 소재주의적 경향이 나타나는 바가 없지 않지만 당시의 작업들은 작가의 화면에 대한 기본적인 태도와 작업에 임하는 바탕을 이룬 중요한 것이었다고 말 할 수 있을 것이다.

염소와 소 같은 일상적인 소재를 통한 작가의 기능적 발휘와 화면의 경영은 아카데믹한 채색화의 한 전형을 보여 주는 것으로 독특한 서정적 이미지를 내포하고 있는 것이다.

특히 사색하는 듯한 동물들의 자태와 이의 효과적인 포착, 표현 등은 작가와 소재와의 관계가 단순한 조형과 피조형의 대립적인 관계가 아니라 일정부분 대상에 대한 몰입한 지경에서 이루어지는 교감을 바탕으로 화면이 구성되고 있다고 봄이 옳을 것이다. 이 부분은 작가의 이후 작업과도 연계되어 중요한 의미를 갖게 된다. 즉, 작가가 대상으로 채택한 동물들은 비록 그것이 자연주의적인 유년시절의 기억과 추억에서 비롯되었다고 하여도 이미 객관적 사실의 피조형물이기보다는 작가의 특정한 부분을 대변하는 표식과도 같은 기능과 역할을 수행하는 것이기 때문이다. 작가로서의 윤여환을 기억하는 이들이 그의 작업을 떠올릴때 바로 이러한 이미지를 연상시키는 것은 작품에서의 특징적인 면에서 기인하는 바도 있지만 이와같은 작가의 대상에 대한 몰입과 합치에서 연유되는 부분도 있음은 부정할 수 없는 사실이다.

섬세하고 치밀한 화면 경영의 묘를 보여주던 작가의 심미세계는 돌연 획기적인 변화를 나타내고 있다.

지난 1992년에 〈묵시찬가 〉라는 이름으로 발표된 일련의 작업들은 작가에 대한 상투적인 이해와 인식을 바꾸어 놓을 만한 획기적인 것이었으며 동시에 새로운 조형에의 시작이기도 하였다. 제목에서도 알 수 있듯이 당시의 작업들은 작가 개인의 개별적인 신앙 체험을 바탕으로 이루어진 실험적 조형들로 마치 고대의 상형문자, 혹은 부호를 연상시키는 추상적인 작업들이다. 이전의 동물화들이 치밀한 준비작업과 반복적인 기능적 발휘를 바탕으로 하여 구축된 것이라면 〈묵시찬가 〉시리즈의 작업들은 도발적이고 즉흥적이며, 형이상학적인 내용들로 점철된 또하나의 전혀 새로운 조형세계라고 말 할 수 있다. 수묵과 채색의 세계를 넘나들며 격정적인 필촉의 구사와 분방한 화면의 경영은 마치 격랑과도 같은 에네르기를 동반한 표현주의적 경향이 짙은 것이라 정의 할 수 있을 것이다.

작가 스스로 밝히고 있듯이 이는 순수한 작가의 신앙체험에서 비롯된 것으로 이른바 "신은 있는가"라는 원초적인 물음에 대한 작가의 반응에 다름아니다.

"나의 일련의 작품에 도입된 글자들은 하느님에 대한 찬미, 감사, 참회, 비탄, 예언, 교훈, 찬양, 찬가 등의 의미를 내포하고있다."

라는 작가의 고백과 같이 화면에 도입된 부호들은 이미 단순한 조형적 기호이기 이전에 특정한 내용을 바탕으로 존재하는 무의식적 행위의 산물인 것이다.

일견 자동기술의 방법론을 연상시키는 작가의 화면에 대한 해석은 개별적인것. 그것도 종교적인 체험을 바탕으로 전개된 것이라는 점에서 본다면 객관화의 대상이 되기는 어려운 것이다. 이른바 직관과 영감에 의한 작가의 〈 묵시찬가 〉는 작가의 개별적 체험을 여하히 구체화, 혹은 객과화시키는가 하는 문제에 대한 몇가지 실험적 의도를 드러내고 있다. 이는 〈묵시찬가〉라는 일련의 작업을 통하여 작가가 일관되게 고민하고 추구한 것이기도 하다. 비정형의 부호. 혹은 사물들을 드러내는 화면에는 조형적 배려와 객관화의 조건을 충족시키기 위한 자위적인 조형들과 장치들이 내포되어 있다. 장미, 나비, 꽃, 새와 같은 여러가지 사물들과 보색적인 관계에 있는 색채의 구사. 그리고 그들을 종합적으로 조화시키는 먹색의 도입등은 모두 작가의 개별적인 체험이 단순히 개인적인 행위 혹은 개별적인 발산으로 경도됨에 대한 염려를 통해 마련된 객관화를 위한 장치이자 배려인 셈이다.

사실 〈묵시찬가〉시리즈의 작품들은 그것이 비록 객관화라는 부차적인 문제를 안고 있기는 하지만 작가에 있어서는 상대적으로 자유스러운 공간을 제공해 주었다는 데에서 그 의미를 찾을 수 있을 것이다.

이른바 객관적 사실의 재현에서 벗어나 보다 자유로운 조형의 구가는 그것의 바탕이 종교적인 신비체험에서 비롯된 것이라는 제한적 설명이전에 전혀 새로운 조형적 체험이었음은 자명한 일인 것이다.

윤여환의 작업은 이제 또다른 한 획을 그으며 전개된다. 그것은 바로 〈 사색의 여행 〉으로 명명되어진 새로운 조형적 기행이다. 이 일련의 작업들은 마치 이전의 첫번째 작업과 두번째로 나타나던 〈묵시찬가〉에서의 이미지를 조합해 놓은 듯한 복합적인 이미지의 화면구성을 보여주고 있다.

제목에서도 알 수 있듯이 작가의 사색은 염소라는 서정적 대상을 매개로 하여 시공과 인식의 한계를 넘는 초월적인 사색의 세계를 전개하고 있는 것이다.

이미 객관적 의미로서의 염소라는 의미보다는 일정부분

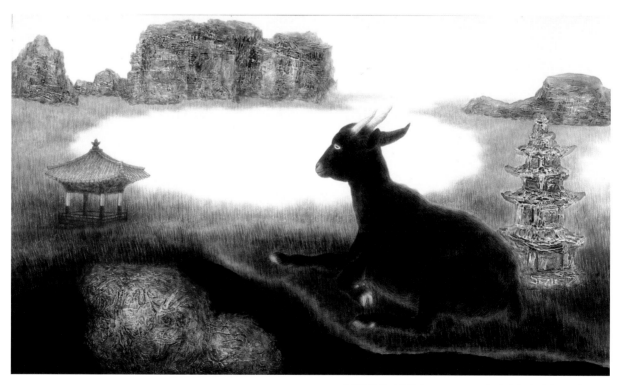

사색의 여행-소요유 | 101x57.5cm | 시끼시+먹+혼합재료 | 1993

사색의 여행 │ 101x58cm │ 두방지에 혼합재료 │ 1993~1994

사색의 여행 │ 101.5x58cm │ 두방지에 혼합재료 │ 1993

의인화되거나, 혹은 인간이라는 제한적이고 한계적인 입장마저도 초월한 듯한 깨달은 자의 모습을 형상화한듯한 염소의 눈을 통하여 사물에 대한 관조의 시선을 던지고 있는 것이다.

작가의 사색은 자연적 서정주의에서 절대 존재에 대한 인식과 체험을 거쳐 이제 이러한 개개의 내용들을 초하는, 마치 제삼자의 입장과도 같은 관조의 미학을 추구하고 있다.

이러한 작가의 관조미학은 형상으로부터의 제약이나 조형에 대한 부담감보다는 초자연적인 것, 혹은 초시공적인 것에 대한 형이상학적 사유에 다름아니다. 인간이라는 인식과 이해의 주체마저도 이미 염소화해 버린 작가가 관조하는 세계는 마치 앉은채로 모든 것을 다 잊어버린다는 이른바 좌망의 세계를 추구하고 있다고 보여진다. 마음을 가지런히 하여 나를 잊고, 나를

잊음으로 하여 보다 나다운 것에 접근할 수 있다는 도가적 미학의 연계점을 찾을 수도 있는 이러한 작가의 의지는 바로 자유에 대한 희구이자 열망이라 할 수 있다.

형상과 조형의 속박, 그리고 재료와 장르에 대한 부담감의 극복, 나아가서는 일반적인 인식과 이해의 범위까지도 초월하는 작가의 심미기행은 보다 광범위한 사변과 사색을 바탕으로 새로운 지평을 열고 있는 것이다. 객관적인 사실에서 직관과 영감의 신비체험으로, 그리고 또다시 관조의 미학으로 이어지는 작가의 심미기행은 자못 진지하고 흥미로운 것이다. 마치 형상의 속박에서 벗어나 보다 근원적인 기에 접근해 가는 작가의 작업은 그만큼 많은 가능성의 소재이기도 한 것이라 여겨진다.

사색의 여행-佛 ｜ 101x57.5cm ｜ 시끼시+혼합재료 ｜ 1993

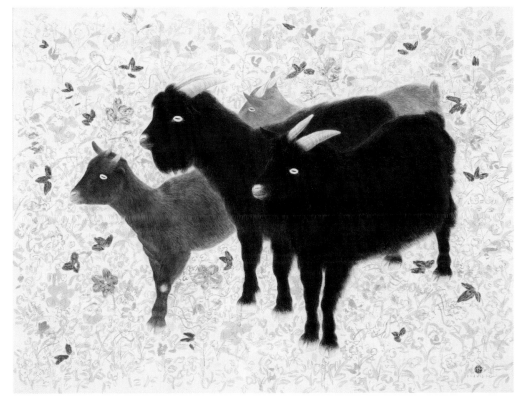

사색의 여행-가족 ｜ 116.5x9cm ｜ 장지에 수묵채색 ｜ 1994

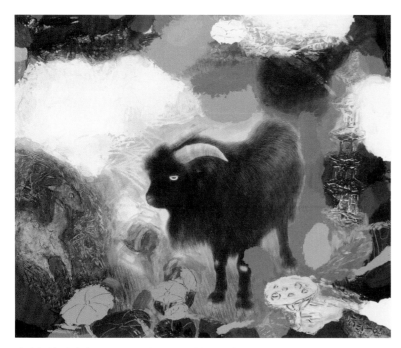

사색의 여행-해후 | 53x45.5cm | 두방지에 혼합재료 | 1994

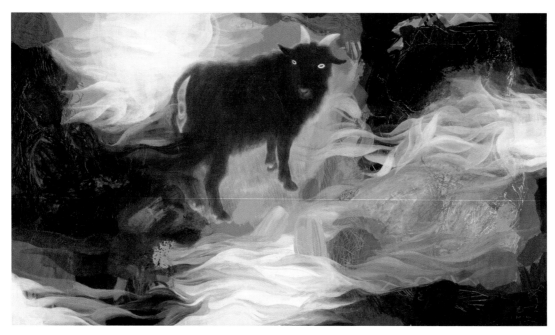

사색의 여행-회상 | 101.5x58cm | 두방지에 혼합재료 | 1995

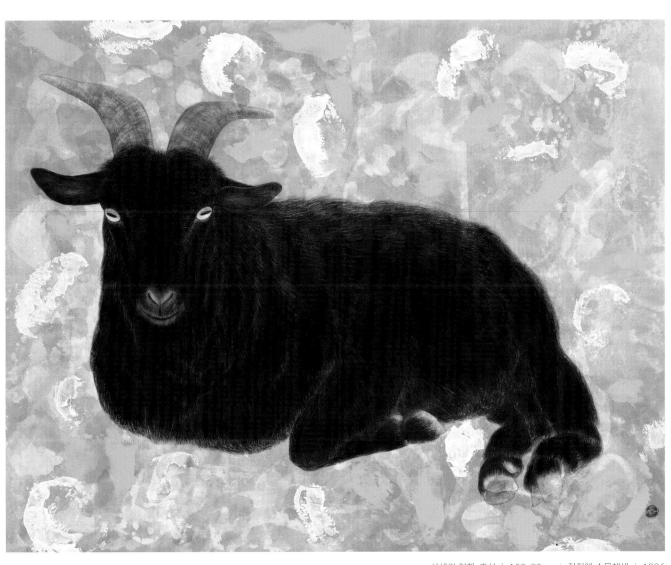

사색의 여행-휴식 | 100x80cm | 장지에 수묵채색 | 1996

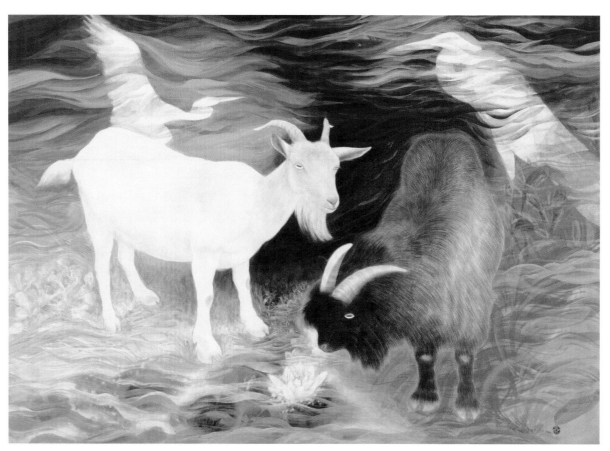

사색의 여행 ｜ 130x96.5cm ｜ 화선지+먹+채색 ｜ 1995

사색의 여행 ｜ 162x130cm ｜ 화선지+혼합재료 ｜ 1997

사색의 여행 ｜ 116.5x91cm ｜ 화선지+채색 ｜ 1997

사색의 여행 | 53cm × 45.5cm | 화선지+먹+채색 | 1997

사색의 여행 | 72.5x60.5cm | 장지채색 | 1997

사색의 여행 | 53cm × 45.5cm | 두방지+아크릴+혼합재료 | 1995

사색의 여행 | 100cm × 80cm | 화선지+먹+채색 | 1998

사색의 여행 │ 101.5x58cm │ 두방지에 먹과 혼합재료 │ 1994

1999
물화 物化
—

물화_사유공간 | 145.5x91cm | 화선지혼합재료 | 1999

어느 풍경을 위한 담론 | 90x72cm | 장지혼합재료 | 1999

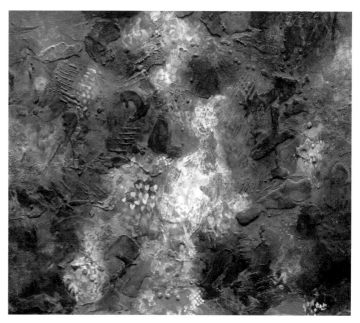

물화(物化)_꽃 | 53x45cm | 두방지혼합재료 | 1999

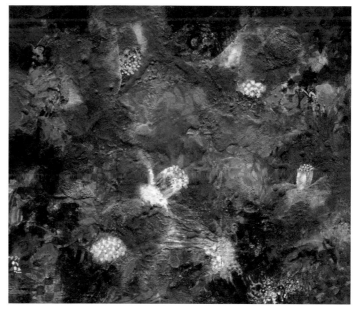

물화 | 38x45.5cm | 두방지혼합재료 | 1999

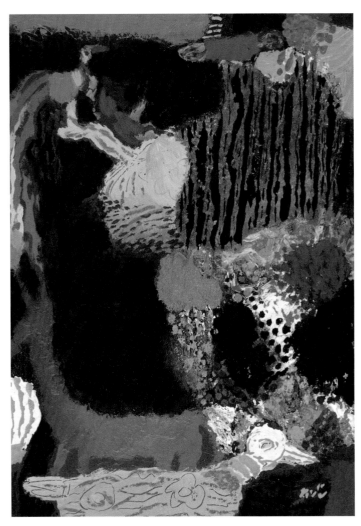

물화(物化) │ 24x33cm │ 두방지혼합재료 │ 1998

물화(物化)_꽃 ｜ 52.7x45cm ｜ 두방지채색 ｜ 1998

안식공간

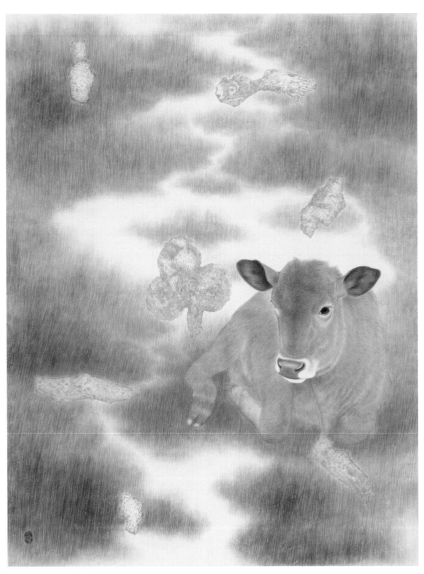

안식공간1 │ 80.3x100cm │ 장지+채색+혼합재료 │ 1999

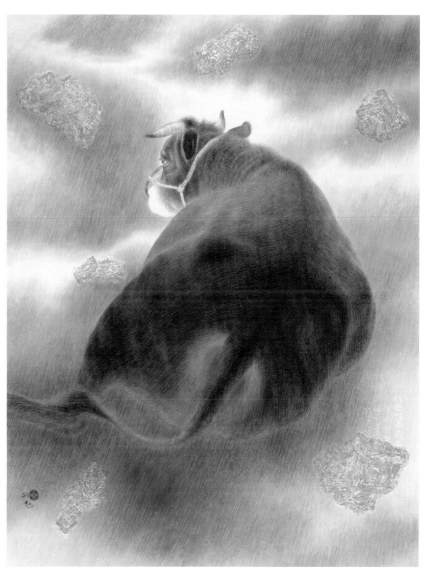

안식공간2 | 80.3x100cm | 장지+채색+혼합재료 | 1999

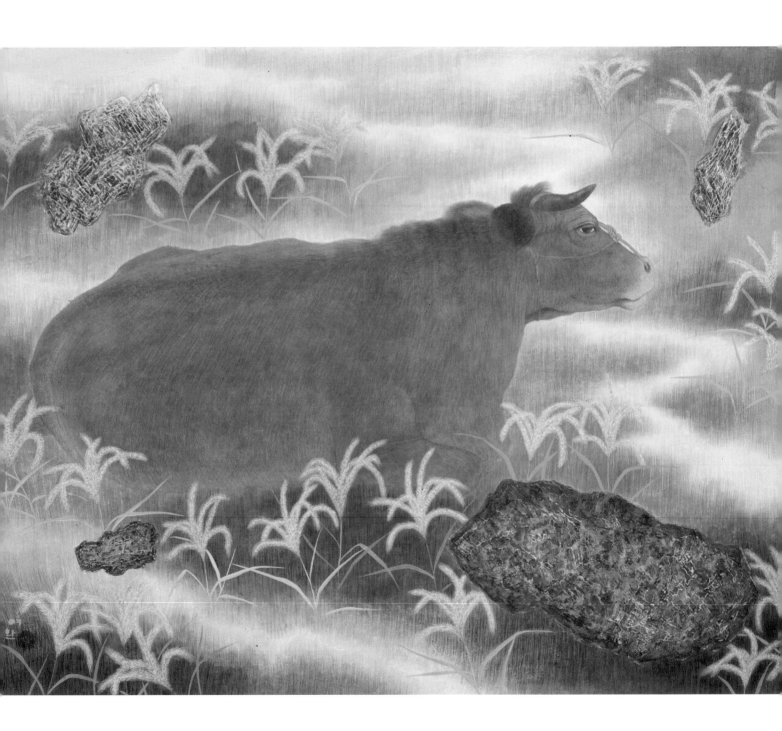

안식공간3 ┃ 90.9x72.7cm ┃ 1999

윤여환회고전
尹汝煥回顧展

2000-2009

2001
익명신화 匿名神話

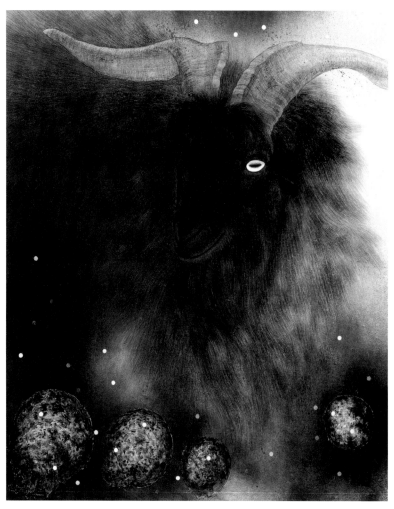

익명신화 | 72.7x90.9cm | 장지수묵채색 | 2001

신화는 우주와 인생의
내밀한 의미를 표현하는
상징적 이야기

나의 작업에 대한 생각은 지금까지 추구해왔던 [사색의 여행]에서 이제 [익명신화]라는 좀 더 구체적인 사유방식을 택하고 있다. 익명의 신화는 그간 내 뇌리 속에서 정리되지 않고 스쳐지나갔던 막연한 파편같은 영상이랄까. 그러한 감성적인 것들을 신화적인 컨셉으로 풀어가고자 한다.

보통 우리가 생각하는 신화는 고대인들이 남긴 이야기들로 모두 허황된 거짓말이라거나 사고의 미성숙에서 야기된 유아적 세계관을 담고 있는 것 만은 아니다. 고대인들 역시 오늘날 우리가 처한 문제와 비슷한 여러 문제에 열중하고 있었고, 신화는 그런 문제를 해석하려고 했던 시도였다. 신화 속에서 우리가 접하게 되는 많은 문제들, 인간의 본성, 운명, 죽음이라는 문제에 대한 고대인들의 메시지는 사고 습관이나 경험 방식에 놓인 큰 차이를 뛰어넘고 있다. 따라서 신화는 여전히 의미심장하게 현재에 와 닿아 있는 것이다. 현대인은 신화의 세계로부터 점점 멀어질수록 로고스와 만나게 된다. 그러나 우리의 꿈은 신화가 존재하는 한 사라지지 않는다. 신화는 역사적인 꿈을 상징적으로 표현하는 기능이기 때문이다.

인도의 철학자 아난다는 '절대적인 진리가 언어로 표현될 수 있다면. 그것에 가장 가깝게 접근해 있는 것이 신화'라고 하였다.

종교적 삶의 수수께끼나, 세속적인 삶의 수수께끼가 각기 나름대로 복잡한 역사적 운명을 지니고 있겠지만, 나는 그 수수께끼들이 구체적 신화를 통해서만 해결의 실마리를 찾을 수 있다고 믿게 되었다. 현시적 논리나 합리주의적 논리의 원칙에 바탕을 둔 추상적이고 철학적인 사유를 통해서는 종교적 삶을 인식할 수 없다. 종교적 삶은 그것을 현실 속에 살아 움직이는 개인들의 결정적인 운명으로 이해하는, 구체적인 신화를 통해서만 인식될 수 있는 것이다. 신화 속에는 태고의 사유 습관이 살아 남아 있다. 신화는 사물들에 대한 관찰 기록이지만, 있는 그대로의 대상을 기록한 것이 아니라 극적인 상상력에 의지해 그 사물들이 암시하는 온갖 요소를 가미한 기록이다. 신화는 의식적으로 만들어낸 문학이

아니며. 그렇다고 확실한 근거를 지닌 과학도 아니다. 그러나 신화는 문학과 과학이 공통으로 지니고 있는 뿌리이자 문학과 과학의 원료이다.

인간의 근원적인 문제들에 관한 긍정적인 진술은 신화, 즉 시가(詩歌)라는 암시 형태로 이루어질 수밖에 없다. 왜냐하면 말로 표현될 수 있는 것. 범주화 될 수 있는 것은 언제나 전통의 영역에 속해 있기 때문이다.

신화는 우주와 인생의 내밀한 의미를 표현하는 상징적 이야기이다. 신화는 삶의 토대이기 때문에 시간을 초월하여 언제나 타당성을 갖는 도식이자 나무랄 데 없는 공식이다. 삶의 밑바탕에 깔려 있는 신화라는 공식이 무의식을 통해 신화의 특성들을 재생해 낼 때 우리의 삶은 자연스럽게 그 공식 속으로 흘러 들어간다. 우리가 얻는 것은 눈에 보이는 현상 속에 내포되어 있는 한 차원 높은 진리에 대한 통찰력이다. 우리는 영원한 것, 언제나 존재하는 확실한 것을 인식할 수 있게 된다. 삶의 밑바탕에 깔려 있는 도식을 꿰뚫어보게 되는 것이다. 그 도식에 따라 임의의 개개인은 자신의 삶이 공식이자 반복일 뿐이며 자신의 행로는 자기 이전에 이미 그 길을 걸어있던 사람들이 살기늘 위해 예성해 놓은 것이라는 사실을 모른 채, 자기 자신이 공간과 시간 속에 존재하는 유일한 사람이라는 소박한 믿음 속에서 살아간다. 신화는 본질상 詩라고 할 수 있다. 신화의 구성에서 최고의 가치를 지닌 것들은 실제로 기교에 의해 형상화된다. 이것저것이 서로 연결되고 변형되며. 새롭게 관련지어지기도 하고 달리 해석되기도 한다. 그런데 이러한 관련 짓기와 변형시키기야말로 신화 특유의 공정이자 수단이며 신화의 비밀스런 생명이다.

또한 우리가 언어를 사유의 외적 형태이자 표현이라고 인식한다면, 신화는 필연적이고 당연한 것이며, 본질적으로 언어와 불가분의 관계에 있는 것이다. 사실 신화는 언어가 사유에 드리우는 어두운 그림자인데, 언어가 사유와 완전히 일치하기 전에는 그 그림자는 절대로 사라질 수 없다. 문제는 언어가 사유와 완전히 일치하는 일은 절대로 생기지 않으리라는 것이다. 신화가 인간 사유 역사의 초기

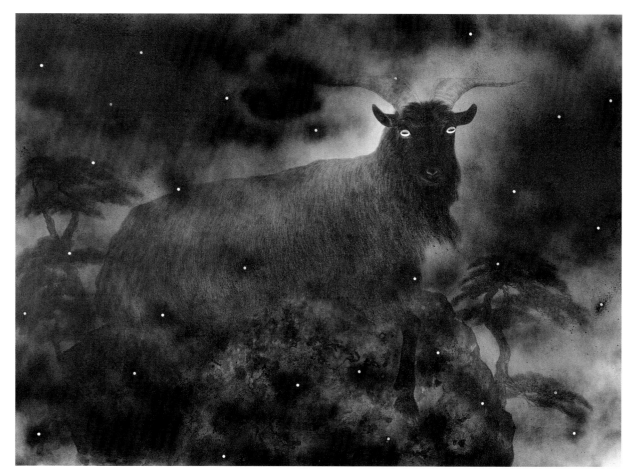

익명신화 | 147 x 110.5cm | 천+수묵 | 2001

단계에서 좀더 강력하게 나타나는 것만은 분명한 사실이다. 그러나 오늘날이라고 해서 신화가 완전히 사라진 것은 아니다. 호메로스의 시대에 신화가 있었듯이 지금도 분명 신화는 있다. 다만 우리들 자신이 바로 그 신화의 그늘 속에 살고 있는 탓에, 그리고 우리 모두가 진리의 찬란한 빛으로부터 뒷걸음질치는 탓에, 그것을 감지하지 못할 따름이다. 신화는 좀 고차원적으로 말하자면, 언어가 정신활동의 모든 영역에서 사유에 행사하는 힘이다. 신화는 고대의 다양한 제도와 관습, 의례, 신앙 등이 통용되는 지역에서 그것들이 지속되는 것이 정당하다고 인정해 주거나, 그것들의 변경을 승인해 주는 성스러운 헌정 구실을 하는 극적인 이야기이다.

신화는 현재에까지도 영향을 미치는 태고적 현실에 대한 진술이다. 인류의 현재 삶과 운명, 행위는 이 태고적 현실에 의해 결정된다. 그리고 사람들은 태고적 현실을 알게 됨으로써

제의와 도덕적 행위의 수행 방법을 배우는 것은 물론 그것들을 수행해야 하는 동기와 목적까지도 공급받는다. 신화는 태고적 현실이 이야기로 되살아난 것이다. 신화는 내밀한 종교적 소망이나 도덕적 바람을 충족시켜주는 이야기이며, 사람들로 하여금 사회에 긍정적인 태도로 순응하게 해 주는 이야기이다. 신화는 심지어 실질적인 욕구까지도 충족시킨다. 신화는 원시 문화에서 없어서는 안될 기능을 수행한다. 신화는 믿음을 표현하고 강화하고 체계화한다. 신화는 도덕을 수호하고 관철시킨다. 신화는 제사의 효율성을 보장한다. 또 신화는 인간을 바른 길로 이끌기 위해 실질적인 규범들을 제시한다. 그러므로 신화는 인간의 문명에 없어서는 안될 중요한 요소이다. 신화는 쓸데없는 이야기가 아니라 엄연하게 현실에 영향력을 행사하는 힘이다. 신화는 이지적인 설명이나 예술적 창작물이 아니라 원시적 신앙과 도덕적 지혜를 담고 있는 실용적인 헌장이다. 우리는 과학적 사고를 통해 자연을

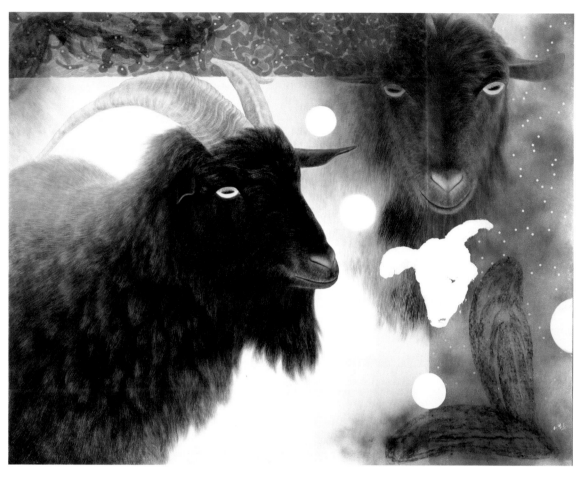

익명신화 | 147 x 110.5cm | 천+수묵 | 2001

지배하게 되었다. 그러나 신화는 과학에 비해 인간에게 환경을 지배하는 데 필요한 물리적인 힘을 더 많이 가져다 주지는 못했다. 그렇지만 신화는 매우 중요한 것 하나를 인간에게 주었다. 인간이 우주를 이해할 수 있다는 환상, 그리고 인간이 우주를 이해하고 있다는 환상이 바로 그것이다.

신화는 미래를 지닌 과거로, 현재에 영향력을 행사한다. 신화를 창조한다는 것, 다시 말해 좁더 나은 현실을 찾기 위해 감각이라는 현실 이면으로 들어가는 것은 인간의 영혼이 얼마나 위대한지를 극명하게 드러내 주는 징표이자, 인간의 영혼이 무한히 성장하고 발전해 나갈 수 있음을 입증하는 증거이기도 하다.

신화는 천계의 이야기를 세속의 이야기하듯 하고, 신들의 이야기를 인간의 이야기하듯 한다. 신화에는 우리가 살고 있는 낯익은 세계가 그 자체 안에 존재의 동기와 목적을 가지고

있지 않다는 믿음이 표현되어 있다. 이 세계의 존재 근거와 한계는 우리에게 낯익고 우리 마음대로 처리할 수 있는 것들 너머에 존재한다는 믿음, 우리 세계는 그것의 근거이자 한계인 신비한 힘에 의해 지배되고 항상 그 신비한 힘의 위협을 받고 있다는 믿음이 신화에 표현되어 있는 것이다. 이러한 믿음과 더불어 신화는 우리의 주인은 우리 자신이 아니라는 인식, 우리는 낯익은 세계 내에서도 독립적이지 못하지만 특히 낯익은 모든 것들 뒤에서 그것을 지배하는 힘에 우리가 종속되어 있다는 인식, 우리가 그 힘으로부터 자유로워질 수 있는지의 여부도 엄밀하게 그 힘의 의지에 달려 있다는 인식을 표현하고 있다.

신화는 인간들에 대해 이야기하듯이 신들에 대해 이야기하고 인간의 행동에 대해 이야기하듯이 신들의 행동에 대해 이야기한다. 신들이 인간보다도 월등한 힘을 지닌 존재로 그려진다는 점, 신들의 행동이 예측불가능하며 자연의 흐름을

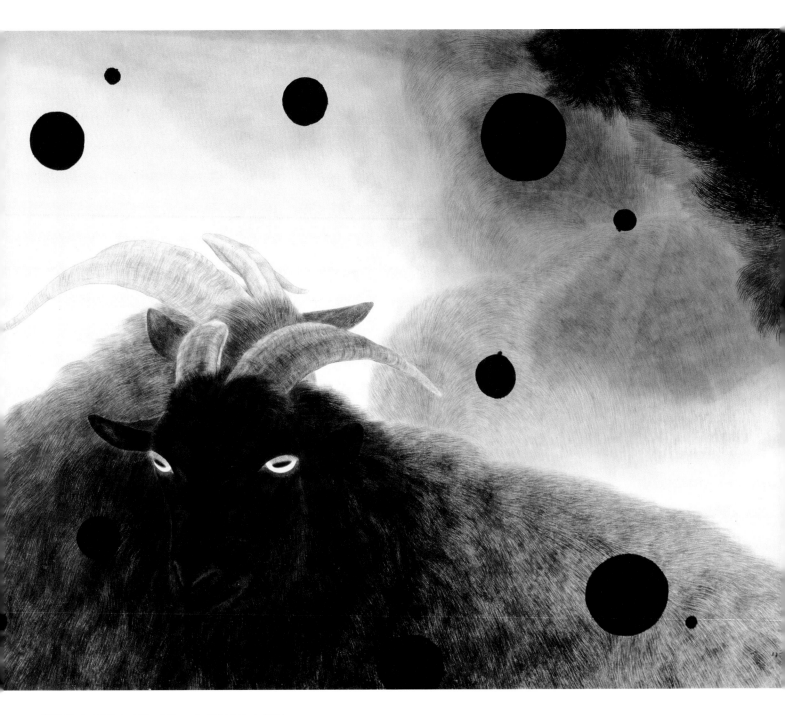

익명신화-心山精靈 | 162 x 130cm | 장지+수묵 | 2001

사색의 여행-心火心風 | 160cm×186cm | 천+수묵+목탄 | 2001

거스를 수 있는 것으로 그려진다는 점만이 다를 뿐이다. 그렇기 때문에 신화는 신들을 우월한 힘을 지닌 인간으로 만든다. 이 점은 신화가 신의 전지전능함에 대해 이야기할 때조차 마찬가지이다. 왜냐하면, 신화는 신의 전지전능이 인간의 힘과 지식과 질적으로 다르다고 보지 않고 단지 양적으로만 차이가 난다고 보기 때문이다.

간단히 말해 신화는 초월적인 것을 내재적인 것으로 구체화한다. 그리하여 초월적인 것은 인간의 마음대로 처리할 수 있는 것으로 변한다. 이 점은 숭배가 갈수록 신들의 노여움을 피하고 은총을 얻기 위한 계산된 행위로 변해 간다는 사실에서 명백하게 드러난다.
인간의 역사에 의미를 부여할 수 있는 것은 오직 신화뿐이다.
바벨탑 이야기는 바빌론에 있는 미완의 마르둑 신전이 주사막 민족의 상상력을 자극하여 만들어진 것인지도 모른다. 아마도 그들은 미완의 상태에서도 장엄하기 그지 없는 그 사원을 보고, 그 사원이 미완성 상태로 남게 된 이유를 추론하기 위해 바벨탑 이야기를 만들어냈을 것이다. 바벨탑 이야기가 만들어진 직접적인 목적은 세계의 언어와 문화가 제각각 달라지게 된 원인을 신화에 의거해 설명하자는 것이었을 수도 있다.

신화의 언어는 시대에 뒤떨어진 것처럼 보인다. 대상에 대한 기술적 파악을 그 대상의 특성에 대한 종교적 체험과 결합시키기 때문이다. 그런데 이러한 종교적 체험은 일상 생활에서도 대단히 중요한 의미를 갖지만 다른 언어를, 즉 종교적 상징의 언어를 요구하고 종교적 상징들의 결합체인 신화를 요구하는 방식으로 일상 생활을 뛰어 넘는다. 종교의 언어는 현실과의 일상적인 기술적 접촉 영역에 속하는 사실이나 사건들을 해석할 때조차도 상징적이고 신화적이다. 이 두 언어의 혼란이 과학 이전의 시대에 일상적으로 부딪치는 현실을 이해하는 데, 즉 기술적 이용의 대상을 이해하는 데 장애 요인으로 작용했듯이, 오늘날에는 종교를 이해하는 데 아주 심각한 장애 요인으로 작용하고 있다.

우리가 일상적으로 부딪치는 언어가 그렇듯 신화의 언어도 문학의 언어나 과학의 언어 같은 다른 종류의 언어로 옮겨질 수 있다. 종교의 언어와 마찬가지로 문학의 언어도 상징이 생명이다. 그러나 문학의 상징은 종교의 상징과는 다른 차원에서 인간과 현실의 부딪침이 갖는 특성을 표현한다.

잃어버린 신화, 잊혀진 신화, 익명의 신화가 나의 작업에 어떠한 형태로 상징화, 형상화되어 나타날지 그것은 미지수이다. 그리고 언제까지 이러한 작업이 계속되어질지도 미지수이다.

2001년 9월 15일에 素石軒에서 윤여환

2000
사유의 숲
—

사유의 꽃 | 4호 | 한지수묵담채 | 2000

사유의숲4 | 67.5x79cm | 한지수묵 | 2000

사유의숲 | 122x101cm | 한지수묵 | 2000

사유의숲2 | 122x101cm | 한지수묵 | 2000

사유의숲3 | 67.5x79cm | 한지수묵 | 2000

2001
문인화 文人畫
literary painting

—

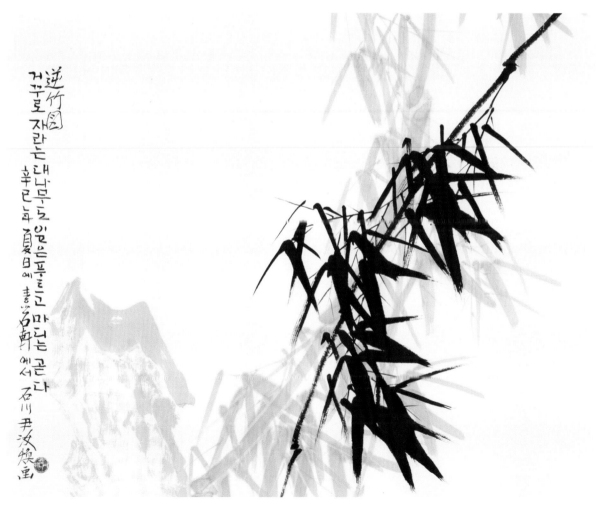

역죽도 | 72.7x60.6cm | 지본수묵 | 2001

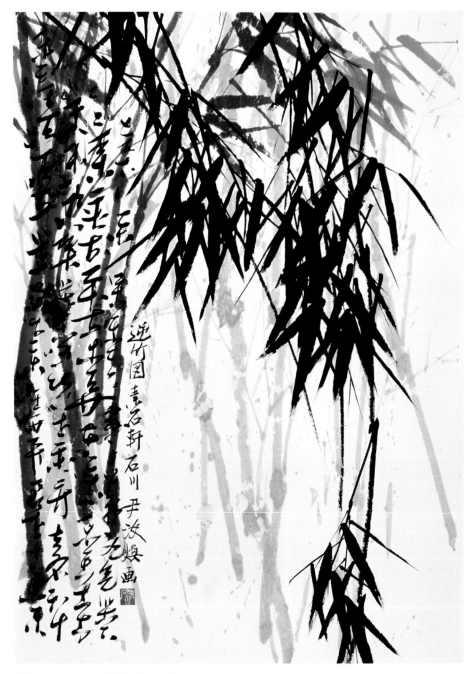

역죽도 | 53x70cm | 한지수묵 | 2001

圓의 유희 │ 112cmx112cm │ 종이우산에 콩댐채색 │ 2021

역송도 │ 35x53cm │ 선화 │ 2002

역매도(逆梅圖) │ 37x53cm │ 扇畵 │ 2002

사유思惟 - 돌

사유_돌4 | 60x72.7cm | 장지혼합재료 | 2002

사유_돌2 | 60x72.7cm | 장지혼합재료 | 2002

사유_돌3 | 60x72.7cm | 장지혼합재료 | 2002

사유_돌 | 60x72.7cm | 장지혼합재료 | 2002

사유문자 | 60.5X73cm | 장지수묵채색 | 2003

사유하므로, 이에 문자를 남기다
관건적 내용을 내재하고 있는 '의미있는 것'
공평아트센터관장, 미술평론가 / 김상철

작가마다 그 작업을 연상케하는 특정한 이미지나 조형 부호들이 있게 마련이다. 특정한 색감이나 형상, 혹은 특징적인 사물 표현 등을 통하여 형성되는 이러한 내용들은 단순히 작가의 작품세계를 떠올리게하는 시각적 이미지로 존재하기도 하지만 경우에 따라서는 작품 전반을 아우르는 관건적 내용을 내재하고 있는 '의미있는 것'으로 작용하기도 한다. 작가 윤여환의 경우 염소는 바로 작가로서의 염소는 작가로서의 윤여환과 그 작업을 연상케 할 정도로 뚜렷하게 각인되어 있다. 사실 작가의 경우와 같이 이렇게 분명하고 특징적인 상징 이미지를 가지고 있는 경우가 그다지 많지 않은 것이 현실이고 보면 이러한 등식의 성립 자체가 자못 흥미로운 것이 아닐 수 없다. 지난 80년대 초 중앙미술대전의 우수상 수상작이었던 〈여명〉이라는 제목의 염소그림은 이러한 작업 역정의 시발로 기억될 수 있을 것이다. 일반적으로 산수, 인물이 주를 이루던 한국화단에 영모에 속하는 작가의 염소 그림은 희소한 것이었을 뿐만 아니라, 정치(精緻)하고 정교한 묘사와 표현은 관심을 끌기 충분한 것이었다. 세필을 수

없이 반복하며 잇대어 그어가는 터럭 하나하나의 묘사를 통하여 표출되는 염소 특유의 생기와 자태는 서정적인 감상이 짙게 배어있는 것이었다라고 말할 수 있을 것이다.

목가적인 서정성을 바탕으로 한 사실적인 염소 그림은 이후 일정 기간 지속되며 점차 작가의 작업을 상징하는 조형 부호와도 같은 것으로 자리하게 되었다. 사실 초기의 염소 그림들은 염소의 생태적인 특징을 관찰하고 이를 포착, 표현하는 전형적인 영모화의 그것이었다. 80년대 중반에 들며 점차 대상이 되는 동물들의 객관적 형태의 움직임에서 벗어나 점차 수묵이 강조되는 조형적 변화를 보이던 작가의 작업은 90년대에 들어 돌연 인물 조형이라는 획기적인 변화를 보여 준다. 수묵 추상과 연계되어 나타났던 이 시기의 작업들은 분방하고 격정적인 화면의 경영으로, 이전의 정치한 채색화의 그것과는 판이하게 다른 파격적인 것이었다. 이를 이어 〈익명의 초상〉, 〈묵시찬가〉, 〈사색의 여행〉 등으로 이어지는

사유문자 | 80.3X100cm | 한지수묵 | 2003

일련의 변화 과정은 바로 작가의 작업이 단순한 기법, 소재 등의 변화에 그치는 것이 아니라 작업관 근본에 변화가 있음을 말해주는 것이다. 특히 〈묵시찬가〉라는 이름으로 발표되었던 92년 개인전의 작품들은 작가의 새로운 작업에 이정을 달리하는 상징적인 것으로 기억될 수 있을 것이다. 이와 같이 다양한 작업 세계의 변화에도 불구하고 우리는 여전히 윤여환과 염소를 함께 연상케 되는 것은 그의 화면에 등장하는 염소의 강한 상징성 때문일 것이며, 더불어 작업의 변화 추이에서도 나타나고 있듯이 그 변화의 역정을 고스란히 수용하고 수렴하는 물화(物化)된 존재로서 여전히 염소는 관건적인 중요한 역할을 수행하고 있기 때문일 것이다.

초기의 작업들이 육안(肉眼)에 의한 객관적 사실에 주안점을 둔 것이었다면, 90년대 이후의 작업들은 상대적으로 심안(心眼)을 바탕으로 한 주관적 사유의 한 정점을 이루고 있는 것으로 이해할 수 있을 것이다. 마치 고대문자를 연상시키는 문자, 혹은 부호와도 같은 상형들을 병렬시켜 화면을 메워 가는 〈묵시찬가〉라는 일련의 명제를 지닌 작업들은 "종교적 관조, 즉 묵상 중에 절대자와의 묵시적 교감을 통한 신비 체험을 하게 되었고……그 체험은 나로 하여금 새로운 영감을 불러일으키게 하였고. 절대자를 찬미하는 모종의 글을 쓰게 하였으며, 그것은 자동에 의한 속필의 특성을 지니고 있음을 발견하게 되었다."라는 작가의 말과 같이 특정한 종교 체험을 조형화한

것이다. 이로써 작가의 작업은 객관과 사실이라는 부담감에서 벗어날 수 있게 되었을 뿐 아니라, 심지어는 기성의 축적된 조형 경험으로부터도 자유스러운 독특한 표현 양식을 확보할 수 있게 되었다.

근래에 선보이는 〈사유문자〉는 〈묵시찬가〉와 마찬가지로 자동필기의 무위성을 지닌 일종의 문자 추상이다. 형태로 보면 한자의 서체를 연상시키는 속도감 있는 운필이 두드러지는 〈사유문자〉는 해독의 대상이 아니라 특정한 사유의 본질을 상징하는 언어적 도상이라 할 것이다. 작가는 "나의 일련의 〈사유문자〉 작업들은 어떤 미지의 사유 세계로 가고자하는 열망에서 표출되는 불명확한 미적 행위"라고 해설하고 있다. 즉 작가의 〈사유문자〉는 인간의 보편적인 이해나 가치는 물론, 시공적 한계까지도 초월하는 지극히 내밀한 영적인 세계에의 희구를 조형 부호로 펼쳐 놓은 것이다. 행위의 근본이 되는 종교적인 체험이나, 무의식에 의한 자동 기술의 문자 조형이나 모두 지극히 개인적인 것이지만, 이를 조형화하는 수단으로 문자의 형태가 차용되었다는 점은 흥미로울 뿐 아니라 그것이 모필에 의한 한자 서예의 양식과 대단히 흡사하다는 점 역시 눈길을 끄는 대목이다.

모필을 표현 도구로 사용하는 동양 회화에 있어서 서예는 종종 회화와 같은 뿌리를 둔 이웃한 조형 체계로 인정되곤 한다. 심지어 '서화동원(書畵同源)이라 할 만큼 조형요소에 대한 공유성이 강한 것이 사실이다. 이는 특히 모필에 의한 필선의 기능과 가치, 의미 등에 해석에 있어서 두드러진다. 그러나 엄격히 말하자면 서화는 같은 근원에서 비롯된 것이 아니라 서예의 조형적 경험과 심미적 축적을 회화가 차용하였다는 점이 보다 타당할 것이다. 즉 서예의 기성적인 조형 요소들을 문인화가들이 등장하면서 이를 회화에 원용함으로써 같은 뿌리를 공유하게 된 것이다. 작가의 〈사유문자〉에서 강하게 드러나고

사유문자 | 60.5cm × 73cm | 장지+먹+채색 |

사유문자 | 60.6 X 72.7cm | 한지채색 | 2003

있는 모필의 심미는 바로 이러한 서예에 있어서의 축적된 조형 요소와 심미적 내용들을 적극적으로 차용하고 수용한 결과라 할 것이다. 일단 작가는 사유를 수용하는 형식에 있어서 전통적인 문인화적 가치관을 바탕으로 한 조형 체계를 선택한 셈이다.

'보편적인 이해는 물론 시공적 한계까지도 초월한 지극히 내밀한 영적인 세계'로서의 사유의 본질에 대해 작가는 "나는 종교적 관조, 즉 묵상 중에 절대자와의 묵시적 교감을 통한 신비 체험을 하게 되었고, 나의 이성적, 합리적인 지식과 일상적인 감각 세계, 내면 의식을 완전히 뒤바꿔놓기 시작하였다. 깊은 내면적 세계에 침잠하여 초자연적, 초감각적 실존을 느끼고 그것과 일체화됨을 느꼈다."라고 말하고 있다. 이 같은 해설은 장선(張先)의 그것과 다분히 근접한 것이다. 즉 옳고 그름, 좋고 나쁨 등은 물론이거니와 생과 사와 같은 궁극적인 문제에 이르기 까지 모든 것은 상대적인 것으로, 인간의 이성적, 합리적 판단을 뛰어 넘는 절대 가치를 추구하며, 이러한 가치에 융화, 순응함을 추구하는 것이다. 일체의 인위적이고 작위적인 것을 배제하며 가시적인 현상보다는 현상 너머의 내면적인 본질을 추구한다는 점에서 이는 작가의 사유와 일맥상통하는 것이라 할 수 있다.

더불어 실존적 자아에 대한 끊임없는 회의와 물음을 세속적이고 이성적인 가치에서 벗어나 초탈한 영적 자유를 추구하는 것이며, 이른 바 물화(物化)는 이를 일컬음에 다름 아닌 것이다. 작가가 자신의 〈사유문자〉 작업들을 '어떤 미지의 사유 세계로

사유문자 | 1065X45.4cm | 장지수묵채색 | 2003

가고자 하는 열망에서 표출되는 불명확한 미적 행위'라고 정의한 것을 보면 이는 절대 자유를 지닌 영적인 가치에 대한 희구와 갈망이라 할 것이다.

사실 작가의 〈사유문자〉는 극히 개인적인 종교적 체험을 바탕으로 하고 있을 뿐 아니라 자동 기술이라는 독특한 조형 방식을 취하고 있어 이를 조형화한다는 것은 결코 용이한 일이 아닐 것이다. 작가는 비록 '사유에 의해 유추된 문자로 내면의 무의식 세계를 보여주는 것'으로 〈사유문자〉를 정의하고 있지만, 그것이 모필 심미의 특정한 내용들을 수용하고 있을 뿐 아니라. 내면적 사유의 세계 역시 장선의 그것과 일정 부분 부합되는 점을 상기한다면, 이는 일정 부분 선험적 지식에 의한 체계를 수용하고 있는

셈이다. 작가가 사유하고 있는 본질 역시 장선적 우주관, 가치관을 바탕으로 개별적인 영적 체험을 반영하고 있는 것이라 할 수 있다. 일반적으로 종교적인 가치가 강조될 때 예술적인 덕목은 훼손되기 십상이다. 그럼에도 불구하고 정치한 조형의 세계를 이끌어 올림은 전적으로 작가의 능력이라 할 것이다. 형상의 번잡함과 현상의 허무한 가치에서 벗어나 무한한 절대 가치를 화두로 삼음으로써 작가의 공간은 그 영적 공간만큼이나 무한히 확대된 셈이다.

월간[美術世界] 2003년 7월호 109P~111P 게재 글

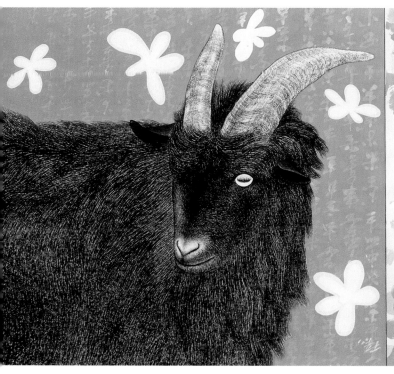

사유문자 | 45.5X106cm | 장지+먹+채색 | 2003

사유문자 │ 60.5X73cm │ 장지채색 │ 2003

사유문자 │ 60.5X73cm │ 장지수묵채색 │ 2003

사유문자-기도 │ 38X91cm │ 장지채색 │ 2003

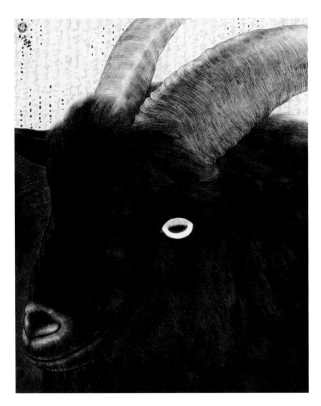

사유문자 | 60.5X73cm | 장지수묵 | 2002

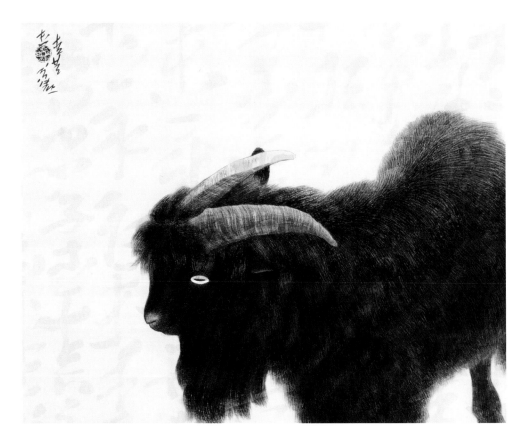

사유문자 | 73X60.5cm | 장지수묵 | 2002

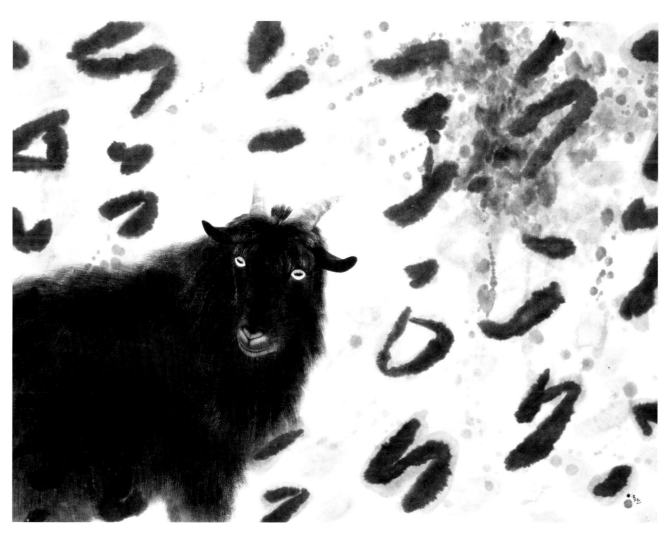

사색의여행_묵시록 | 130.3x97cm | 지본수묵 | 1999

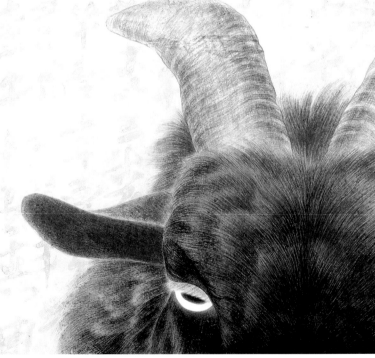

사유문자 | 45.5X106cm | 장지+먹+채색 | 2003

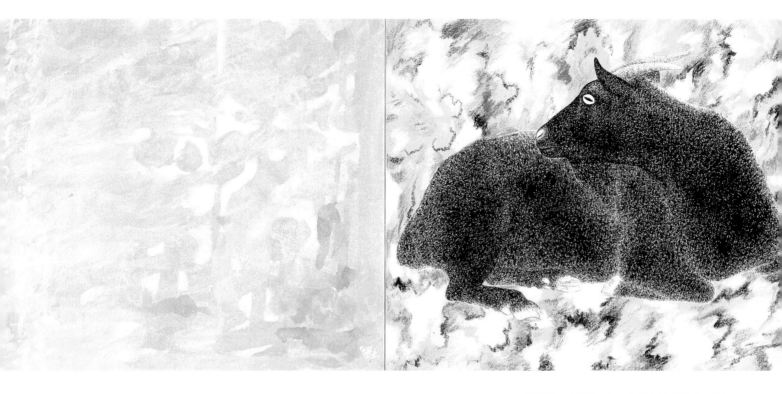

사유문자 ｜ 45.5X106cm ｜ 장지+먹+채색 ｜ 2003

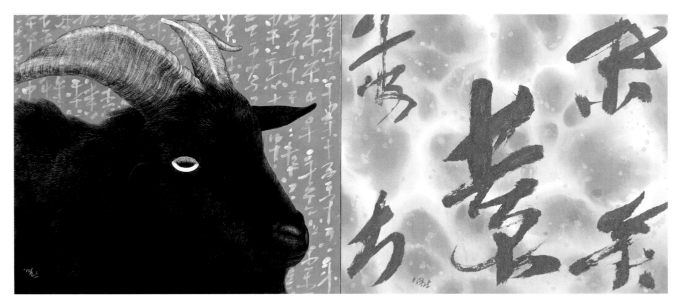

사유문자 | 45.5X106cm | 장지+먹+혼합채색 | 2003

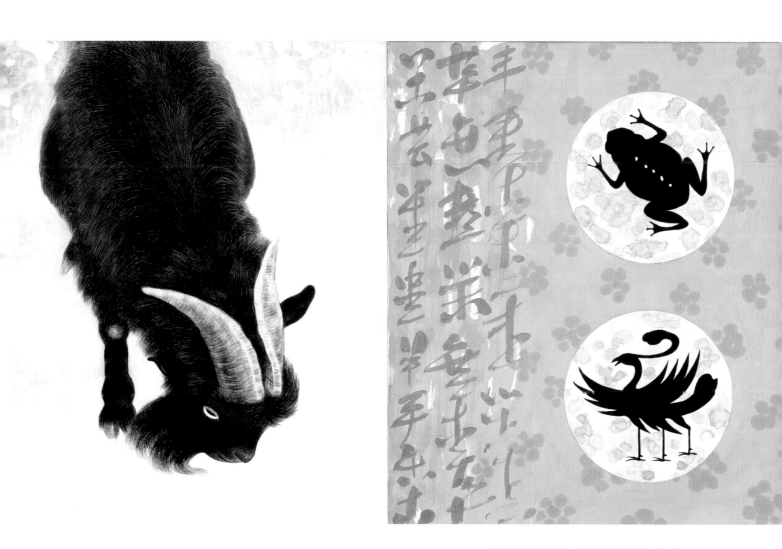

사유문자 | 53X91cm | 장지+먹+채색 | 2003

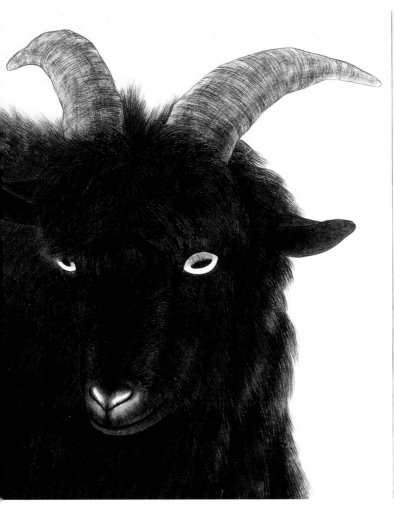

사유문자-기원 | 53X91cm | 장지+먹+채색 | 2003

사유문자-비 | 106X45.5cm | 장지수묵채색 | 2003

사유문자-비문 | 106X45.5cm | 장지수묵채색 | 2003

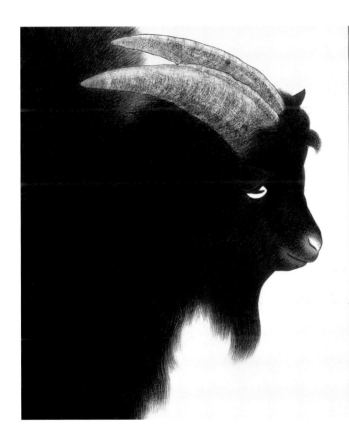

사유문자-비문 | 53X91cm | 장지+먹+채색 | 2003

사유문자-비방 | 53X91cm | 장지+먹+채색 | 2003

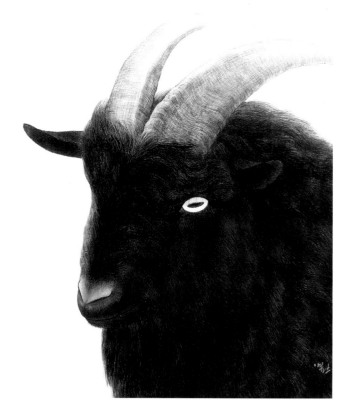

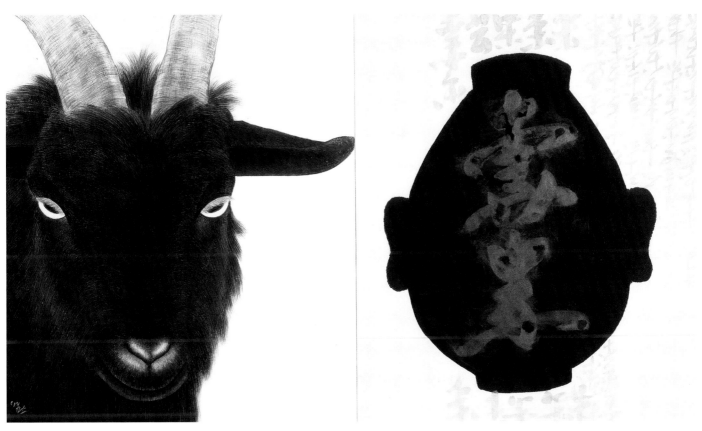

사유문자-상 | 53X91cm | 장지+먹+채색 | 2003

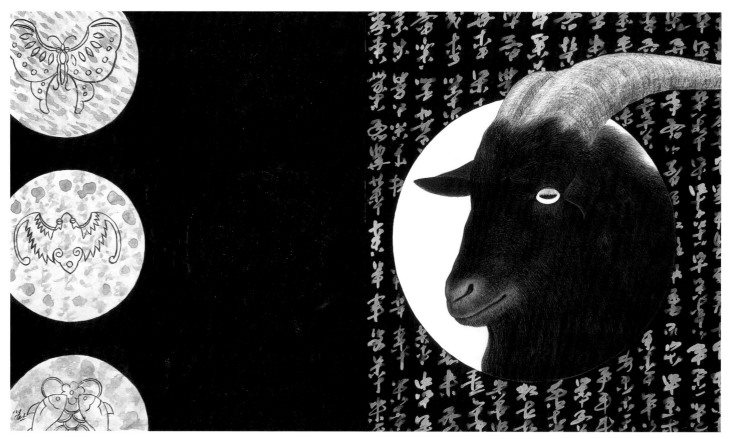

사유문자-장생 │ 53X91cm │ 장지+먹+채색 │ 2003

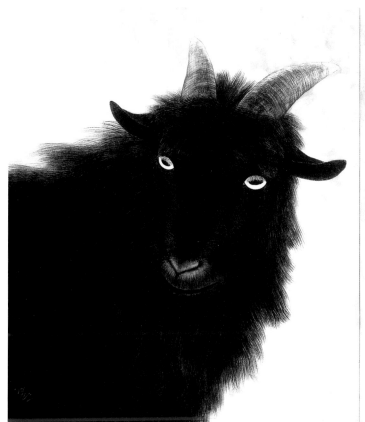

사유문자-정관 │ 53X91cm │ 장지+먹+채색 │ 2003

사유문자-화엄 | 106X45.5cm | 장지수묵채색 | 2003

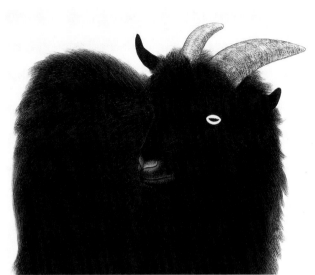

사유문자-화 | 106X45.5cm | 장지수묵채색 | 2003

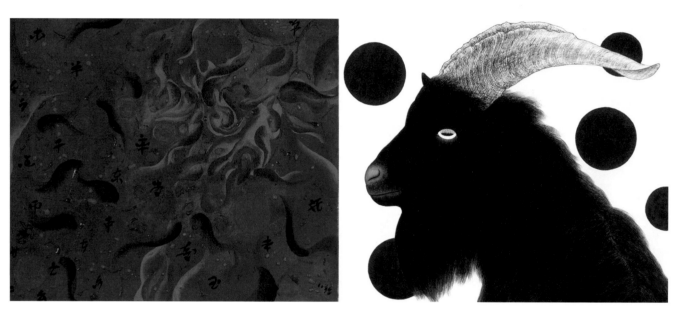

사유문자-관 | 1065X45.4cm | 장지수묵채색 | 2003

2003
수묵사유문자
水墨思惟文字
—

사색의여행-물화 | 66x68.5cm | 지본수묵 | 2000

사색의여행-물화 │ 79.5x68.5cm │ 지본수묵 │ 2000

사색의여행-물화2 | 70x66cm | 지본수묵 | 1999

사유문자조형 | 45.5X53cm | 한지수묵 | 2003

사유문자조형5 ｜ 45.5X53cm ｜ 한지수묵 ｜ 2003

사유문자조형3 ｜ 45.5X53cm ｜ 한지수묵 ｜ 2003

사유문자조형4 | 45.5X53cm | 한지수묵 | 2003

사유문자조형2 | 45.5X53cm | 한지수묵 | 2003

2004
사유하는 갈대
Contemplative Reed

파스칼은 그의 유고집 팡세에서 한줄기 갈대를 통해 사유를 설명했다. 나는 염소의 사유를 갈대의 사유와 함께 조합된 이미지로 도출해 내고자 한다. 그것이 이번 전시의 화두인 사유하는 갈대이다. 그러나 내가 그린 갈대는 파스칼의 갈대가 아니라 동양적 명상에서 추출된 사유하는 갈대이다.

인간이 동물의 질서에서 엄연히 구별하는 근본 특색은 생각하는 능력에 있다. 그러나 나는 염소(羔羊)에게서 사유를 발견하고 그것을 애써 그림으로 천착하려고 하였다. 마치 노천명이 사슴을 통해 사유를 표현한 것 처럼. 본능적 충동으로 살아가는 염소에게 이성을 부여한 것이다.

나는 줄곧 수많은 선의 중첩과 축적. 그 철저한 그리기 행위를 통해. 철학적 사유를 이끌어 내기 위한 [사색의 염소]를 그려왔다. 다시 그 염소의 사유를 문자적 코드로 인식한 [사유문자]가 나왔는데. 그 사유문자는 일련의 [묵시찬가]와 함께 언어와 소리를 표현한. 일종의 서양의 칼리그라피처럼 자동필기되는 문자적 코드이다.

만(滿)과 공(空)의 반복이 이어지면서 다시 그 문자적 조형을 버리고 염소 그 자체의 제스처인. [사유하는 몸짓]으로 표현하기에 이르렀다. 부처가 태자시절에 인생무상을 느껴 고뇌하는 명상자세에서 기원하였다는 반가사유(半跏思惟)의 불상이나. '생각하는 사람'의 로댕은 손의 제스처를 통해 사유를 이끌어 내고 있다. 나는 그러한 사유의 제스처를 염소의 몸짓으로 풀어내고자 하였다.

이제 [사유하는 갈대]라는 키워드로 빈 백색공간 위에 생체적 질서와 웅혼한 기상을 담은 부유하는 사유세계를 표출하고 싶다. 신을 발견한 파스칼은 무한한 공간의 영원한 침묵. 신의 침묵에 두려움을 느꼈다. 나는 그 공간의 일부를 캡처한 사각의 빈 공간의 틀 안에서 자유로운 유영을 하고 있다. 그 생명의 기로 가득채운 사유기행록을. 불가해한 오묘함의 무한 공간에 띄워 하이퍼링크를 걸어 두고 싶다. 화면 전체에 확산되는 흰 띠의 기운 서린 운로망(雲路網)은 현실의 차안(此岸) 공간에서 안개 터널을 지나 꿈꾸는 피안의 구름 공간으로 전이되는 상상의 이미지 맵이 된다.

고단한 삶의 여정. 존재론적 고통과 번민의 과정 속에서 삶의 원상을 발견하고 그것을 사색의 마른 풀을 뜯는 염소와 정적의 새. 바람에 서걱이는 갈대의 이미지를 통해 응축적으로 형상화 해 본다. 그 슬픔과 분노를 외면한 듯한 침묵의 자세는 마치 구도자적 표정이지만. 마음속 깊은 곳에 서려 있는 세상에 대한 열정과 고뇌와 회한이기도 하고. 자아성찰에 대한 의지의 발현체이기도 하다. 🏛

2004년 7월 4일 素石軒에서 윤여환

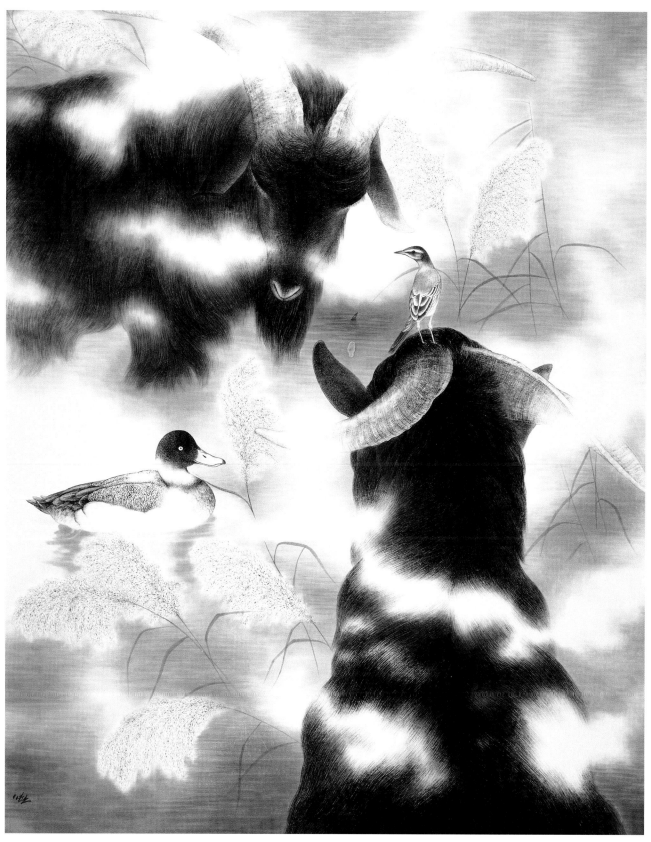

사유하는갈대 | 130.3x162.2cm | 장지수묵 | 2004

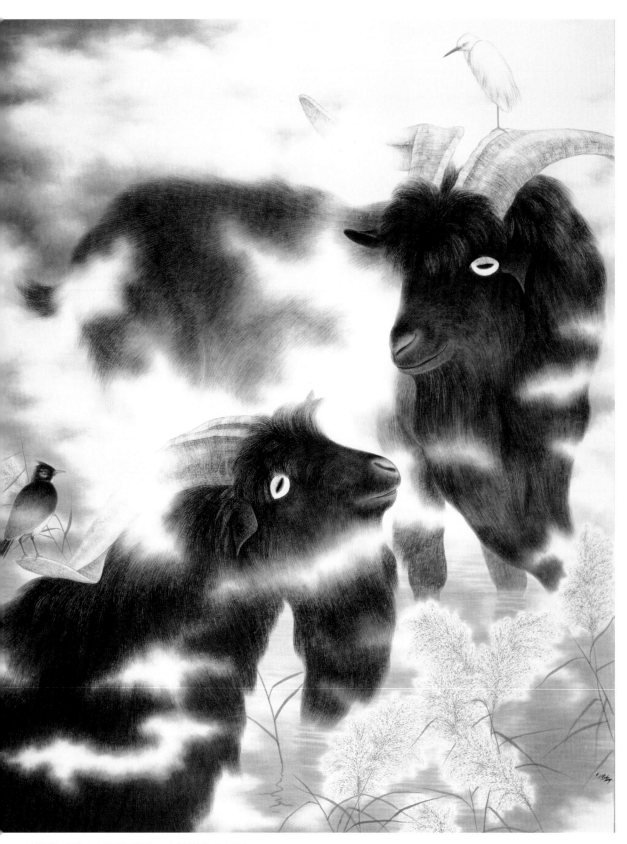

사유하는 갈대 │ 130.3X162.2cm │ 장지수묵 │ 2004

윤여환의 회화
사유의 메타포 - 염소, 갈대, 새

미술평론가 / 고충환

—

윤여환의 그림은 새나 짐승을 소재로 한 그림들을 그 범주로 하는 영모화(翎毛畵)에 속한다. 짐승들 중에서도 염소를 소재로 한 그의 그림은 염소의 터럭 한 올 한 올을 낱낱이 그려내는 정치한 묘사에 바탕을 둔 실재감과, 이에 따른 살아 있는 듯한 생동감이 특징이다. 더불어 염소그림 외에도 일종의 자동기술법에 의한 문자조형으로 범주화할 수 있는 〈묵시찬가〉 연작이 있다. 그 의미를 알 수 없는 고대문자와도 같은 순수 기호 혹은 부호에 바탕을 둔 이 일련의 작업들에서 작가는 일종의 주관적인 영적 체험을 조형화함으로써 사물의 감각적인 표면을 넘어선다. 하지만 이마저도 염소그림과는 별개의 그림으로 보기가 어려운데, 그것은 연이은 〈사유문자〉 연작에서 보듯 이러한 문자조형이 염소그림과 만나고 있기 때문이다. 돌이켜보면, 문자조형이 염소의 정체성을 보충하기 위해서 도입된 느낌마저 든다.

이처럼 윤여환의 그림에 나타난 염소는 마치 손에 잡힐 듯한 실재감과 생동감에도 불구하고 그것 자체만을 드러내고 있지는 않다. 대신, 〈사유문자〉에서 〈사유하는 몸짓〉으로 그리고 재차 근작에서의 〈사유하는 갈대〉로 연이어진 주제에서 보듯이 염소는 사유를 대리하는 상징의 한 형태로 주어진 것이다. 다시 말해서, 사유의 속성을 밝히는 것이 작가의 전작(全作)을 관통하고 있는 셈이다. 그러니까 원래 비감각적인 사유에다가 어떻게 감각적인 형태를 부여할 것인가. 사유를 어떻게 형상화할 수 있는가 라는 문제의식이 바탕에 깔려 있으며, 염소는 다름 아닌 그 사유를 표상하기 위해서 도입된 것이다.

그러므로 작가의 염소 그림은 단순한 동물화 이상의, 우의화와 의인화의 한 형식으로 그려진 것이다. 즉 그 염소는 인간의 삶의 모습을 대리하고, 인간의 삶의 속성을 대리한다. 이렇듯 작가의 그림은 현대 한국화에서 그 맥이 끊어지다시피 한 동물화의 전통을 이어받고 있는 한편,

동물에 빗대어 인간의 삶의 모습을 풍자한 전통 민화의 전례마저 계승하고 있는 것이다. 동물을 소재로 한 전통 민화가 그 속에 풍자를 간직하고 있는 것과 마찬가지로 작가의 염소그림 역시 대상에 대한 단순한 감각적 모사를 넘어, 현실 참여적인 일면을 그 속에 포함하고 있는 것이다.

그렇다면 왜 염소인가. 작가의 그림에서 염소가 사유를 상징하게 된 가장 결정적인 배경으로는 아마도 염소의 뿔과 눈이 갖는 특이한 인상에 착안한 것 같다. 여기서 뿔은 말할 것도 없이 관(冠)을, 순수한 사유를, 고고한 정신을 암시한다. 그리고 설핏 보기에 그 초점을 잃은 듯한, 무엇을 쳐다보고 있는지 알 수 없는 염소의 가로로 뉘어진 눈동자는 흔히 둥근 눈동자를 한 여타의 동물들의 눈과, 그리고 특히 세로로 서 있어서 날카롭게 보이는 고양이의 눈과는 뚜렷하게 구별된다. 여기서 그 초점을 잃은 듯한 염소의 눈동자는 사실은 먼 곳, 현실 저편의 아득한 곳, 인간의 시야가 미치지 못하는 곳, 인간의 인식으로는 헤아릴 수 없는 곳, 자기 내면을 응시하고 있는 것 같다. 끊임없이 자기 자신에게로 되돌려지는 사유의 자기 반성적인 속성을, 회귀적이고 회향적인 본성을 암시하고 있는 것 같다.

전작에서부터 근작에 이르는 일련의 그림들 속에서 염소는 이처럼 사유의 한 표상으로서 나타난다. 즉 염소는 세속적인 욕망을 암시하는 현란하고 화려한 색채의 바다 속을 거닐기도 하고, 마치 안개와도 같은 무의식의 바다 속을 거닐기도 한다. 그리고 고대 이집트의 상형문자와도 같은 역사의 편린들과 더불어 역사성을 획득하고, 인간 군상과 더불어 현실성을 획득한다. 그 신체가 자연 풍경의 일부를 이루는가 하면, 여러 마리가 등장하는 그림 속에선 염소가 자의적이고 임의적으로 재구성되기도 한다. 예컨대 머리만 있고 그 몸이 생략 된다거나 혹은 이와는 반대로 몸만 있고 그 머리가 생략되는 식이다. 이런 임의적인 구성은 우선

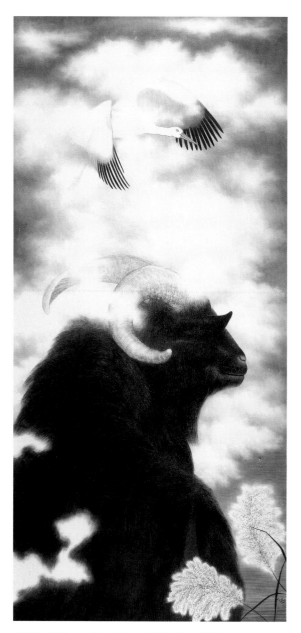

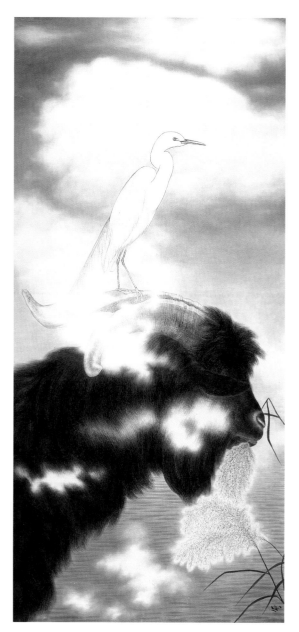

사유하는 갈대-1 | 170×80cm | 장지수묵 | 2004 사유하는 갈대-2 | 170×80cm | 장지수묵 | 2004

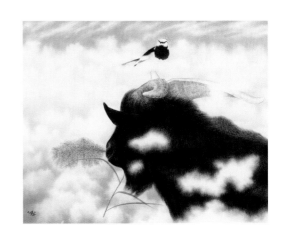

사유하는 갈대1 | 72.7×60.6cm | 장지수묵 | 2004

회화적인 화면 구성을 위한 것으로 보이긴 하지만, 이와 함께 의미론적으로는 사유의 다중성을 상징하기도 한다. 특히 화면 가득히 클로즈업된 염소의 머리는 염소로 대리되는 작가 자신의 자의식을 암시하며, 따라서 작가의 염소그림을 자화상의 한 형식으로서 읽게 한다. 결국 윤여환의 그림에 나타난 염소는 감각적인 현상 저편의 비감각적이고 초감각적인 존재, 궁극적인 존재, 존재의 원형에로 이끄는 사유의 계기(메신저)를 상징한다고 볼 수 있을 것이다.

윤여환의 근작의 주제는 〈사유하는 갈대〉이다. 염소의 배경화면으로 그려 넣은 갈대가 사유를 상징하고 있는 것이다. 여기서 갈대는 '인간을 생각하는 갈대'에 비유한 파스칼의 전언으로부터 그 의미를 획득한 것으로서, 염소와 마찬가지로 사유하는 인간을 상징한다. 파스칼의 그 전언은 인간을 생각하는 동물에 비유한 호모 사피엔스(Homo sapiens)의 개념과 함께, 역시 인간 존재의 본질을 사유하는 능력에서 찾은 데카르트의 존재론적 인식(나는 생각한다. 고로 존재한다), 그리고 햄릿의 절규(내가 누구인지 말할 수 있는 자는 누구인가)와도 통한다. 따라서 갈대 역시 염소와 마찬가지로 자의식의 한 표출인 것이며, 존재론적 인식에 그 맥이 닿아 있는 것이다.

여기서 갈대 자체는 인간의 이중성을 함축한다. 즉, 인간은 갈대처럼 연약한 존재이기도 하지만, 한편으로는 생각한다는 위대한 능력의 소유자이기도 하다. 그리고 갈대는 강한 바람에도 꺾이지 않으며, 그 휘는 성질로 인해

인간의 이성이 갖는 유연성을 암시해 준다. 그런가하면 고대 그리스 신화에서 이성은 부엉이로 상징되는 미네르바(Minerva)로 형용되는데, 이는 아마도 부엉이가 캄캄한 밤의 어둠 속에서도 깨어 있는 정신을 암시해 주기 때문일 것이다. 이로써 이성, 정신, 사유는 원래 어둠에 속해 있던 것을 바깥으로 밝게 드러내는 능력을 의미하며, 그렇게 드러난 사실을 진리 혹은 진실이라 한다(참고로 이성의 어원인 로고스 Logos와 누스 Nous는 그 속에 빛의 의미를 함축하고 있다).

작가의 그림에서 사유를 표상하기 위해 도입된 소재로는 염소와 갈대 이외에도, 그림 속에서 대개 염소의 뿔 위에 앉아 있는 것으로 드러나는 새를 들 수 있다. 이로써 염소로부터 갈대로 그리고 재차 새로 연이어진 변주를 통해 사유의 상징적 의미를 강화하는 일종의 중층화법이 느껴진다. 실제로 작가의 그림 속에는 마치 자연도감을 연상시킬 만큼이나 다양한 종의 새들이 등장한다. 여러 정황으로 볼 때, 그 새들이 하나같이 그 자체가 목적이 아니라 추상적인 관념과 사유를 대리하기 위해서 도입된 것임은 분명해 보인다. 이를테면 새가 염소의 뿔 위에 앉는다는 일이 흔히 있을 것 같은 상황도 아니거니와, 뿔 위에 앉아 있기에는 좀 큰 새들도 있다. 말하자면 작가는 관념을 적용시켜 실제로는 큰 새를 염소의 뿔 위에 앉힐 만큼의 작은 크기로 축소해서 그리고 있는 것이다.

이처럼 새는 사유를 상징한다. 그리고 그 새가 함축하고

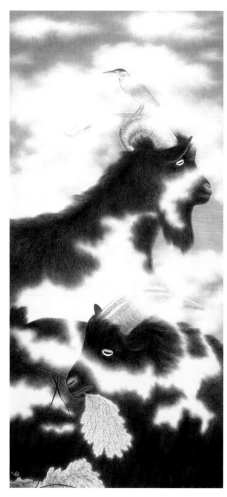
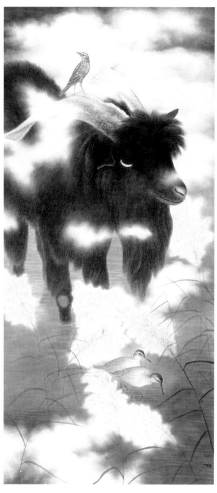

사유하는 갈대-3 | 170×80cm | 장지수묵 | 2004　　사유하는 갈대-4 | 170×80cm | 장지수묵 | 2004

있는 사유의 내용은 세속적이고 감각적인 세계에는 붙잡히지 않는 영원한 자유가 될 것이다. 공간에 구속받지 않고 하늘을 나는 새, 아무런 생각도 의식도 없이 그저 마음 내키는 대로 노니는 새의 유영에서 자유를 향한 인간의 욕망을 보는 것은 자연스럽다. 새에게는 하늘이 집이고, 인간에게 그 하늘은 이상세계다. 이처럼 모든 세속적인 목적지향성으로부터 동떨어져 있는 세계, 인간의 욕망과 의식으로 오염되지 않은 순진무구한 세계, 행위 자체가 목적이 되고 의미가 되는 세계로부터 순수 사유는 기원한다. 그러므로 새는 모든 인위의

벽을 허무는 존재, 현실과 비현실 그리고 의식과 무의식과 같은 모든 경계를 넘나드는 존재, 자유정신과 유연한 사유를 표상하는 존재로 나타난다.

그런가하면 근작에서의 화면은 여백공간에서 안개공간으로 그리고 재차 구름으로 전이돼가는 과정이 발견된다. 여기서 여백과 안개와 구름은 서로 별개의 공간으로 분리돼 있기보다는 하나의 흐름, 무분별한 차원 속에서 연속돼 있다. 즉, 화면은 여백과 안개 그리고 구름의 지층이 서로 유기적인 흐름을

사유하는 갈대-8 │ 170×80cm │ 장지수묵 │ 2004

이루도록 처리돼 있는 것이다. 이는 배경 화면과 염소가 실제로 위치해 있는 공간을 분리시키는 시각적 효과를 낳고 있다. 마치 산 정상이나 산 속 깊숙한 곳에 위치해 있는 염소가 아래를 내려다보는 듯한 아득하고 유현한 공간감, 그 깊이를 헤아릴 수 없을 것 같은 거리감을 느끼게 한다. 그리고 그 공간감이나 거리감은 실제의 공간이나 거리로부터 비롯된 것이 아니라, 사유의 속성을 암시하기 위해 도입된 심의적이고 심리적인 한 장치로 보인다.

이처럼 윤여환의 그림은 외관상 극사실주의의 기법과 방법으로 그려진 것이지만, 실은 그 이면에 대상에 대한 단순한 감각적

모사를 넘어서는 여러 다중적이고 복합적인 의미를 함축하고 있다. 나아가 작가 자신이 이러한 사실적인 외관을 사유의 본질을 전달하는 효과적인 장치로서 사용하고 있다는 생각마저 든다. 이는 흑백으로 그려진 모노톤의 화면과도 무관하지 않다. 즉 모노톤의 화면은 실제를 어느 정도 추상화하는 면이 있으며, 이는 그대로 감각적 대상을 모사하기보다는 사유의 상징성을 강조하려는 작가의 태도와도 통하는 것이다.

[사유하는 갈대-개인전서문]

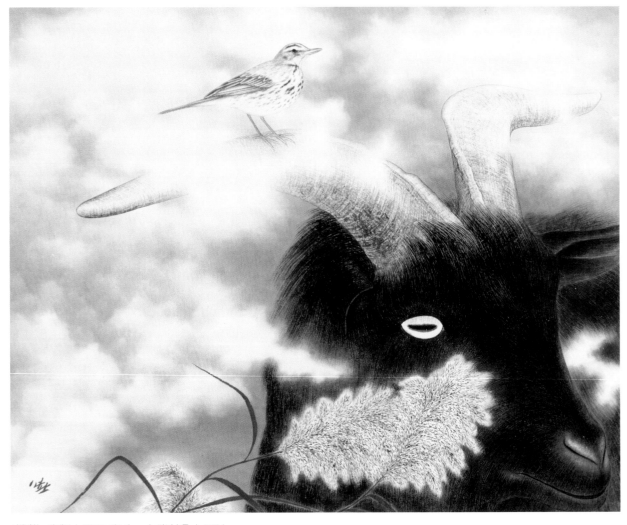

사유하는 갈대2 | 72.7×60.6cm | 장지수묵 | 2004

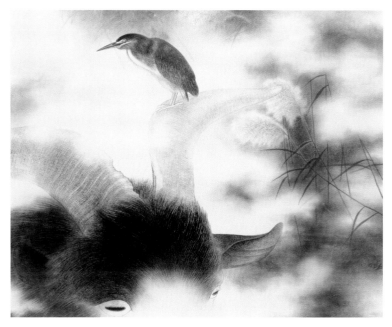

사유하는 갈대3 │ 72.7×60.6cm │ 장지수묵 │ 2004

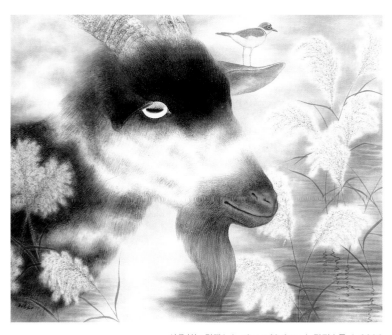

사유하는 갈대4 │ 72.7×60.6cm │ 장지수묵 │ 2004

2004
사유하는 몸짓
Contemplative Gesture

———

시인 노천명은 사슴을 통해 이상향에 대한 동경과 관조적 자세를 취했다.

관조와 사유, 그것은 지금까지 나에게 줄곧 따라다니는 화두이다. 오랜 묵상 끝에 결국 언어적 도상인 문자적 코드로 읽어가는 '사유문자'가 나오게 되었고, 이제 다시 그 사유문자를 버리고 '사유하는 몸짓'으로 관조적 자세를 유지하고 있다.

사색의 염소. 구체적인 이미지를 지닌 염소라는 대상으로 부터 어떤 인식과 깨달음을 이끌어내고, 그에 바탕하여 삶의 자세를 그려낸 다음 이를 다시 구체적인 이미지로 승화시켜 내는 구성이라 하겠다.
현실의 고통과 갈등으로부터 벗어나 고요하고 평화스러운 안위의 세계를 꿈꾸는 화인의 심정을 표현해 보고자 하는 염원이기도 하다. 인생의 정관(靜觀) 속에서 유유자적하는 삶에 대한 동경, 그것은 명상을 통하여 깨달은 적멸(寂滅)의 평화처럼, 모든 고뇌와 방황을 씻고 무욕의 상태에서 모든 것을 다시 인식하고자 하는 자세이기도 하다.

그저 바라보는 몸짓. 있는 그대로를 있는 그대로 바라보는 몸짓. 이것은 메말라 가고 파편화 되어 가는 현대인의 비극적인 삶을 거부하고 욕심 없는 인간 본연의 순수한 모습을 회복하려는 열망의 몸짓이기도 하다. 구도(求道)를 위해 온 겨울을 방황하고 고뇌하던 어느 시인의 영혼처럼 허공을 바라보면서 잠시 명상에 잠긴다.

2004년 2월 26일 素石軒에서 윤여환

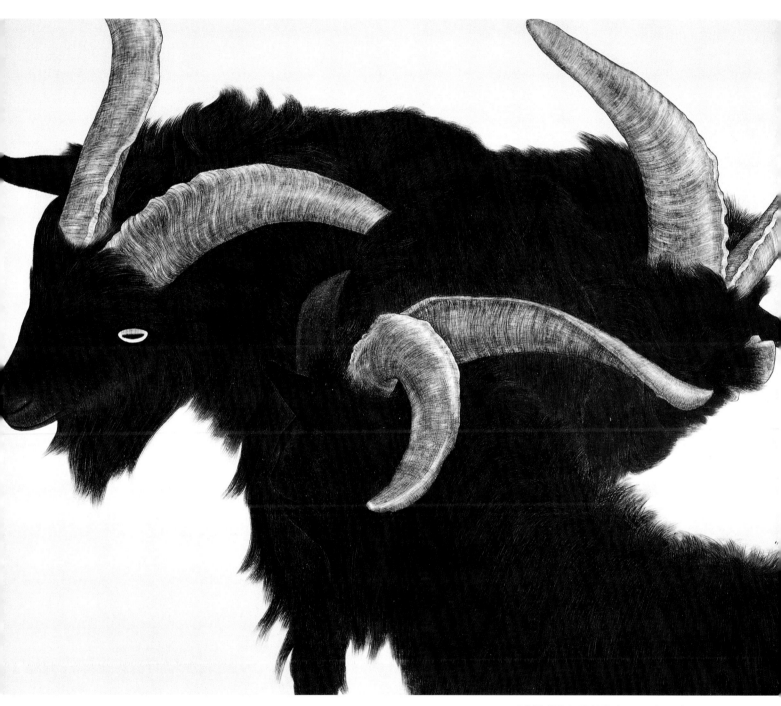

사유하는몸짓 | 장지수묵 | 132x162cm | 2004

사유하는 몸짓-5 ｜ 170×80cm ｜ 장지수묵 ｜ 2004

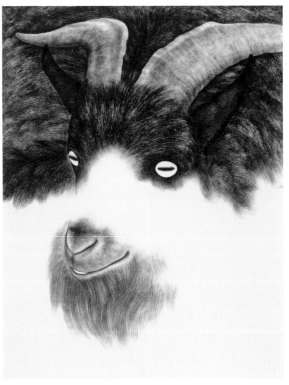

사유하는 몸짓-묵상 │ 100×80.3cm │ 장지수묵 │ 2004　　　　사유하는 몸짓-무아 │ 100×80.3cm │ 장지수묵 │ 2004

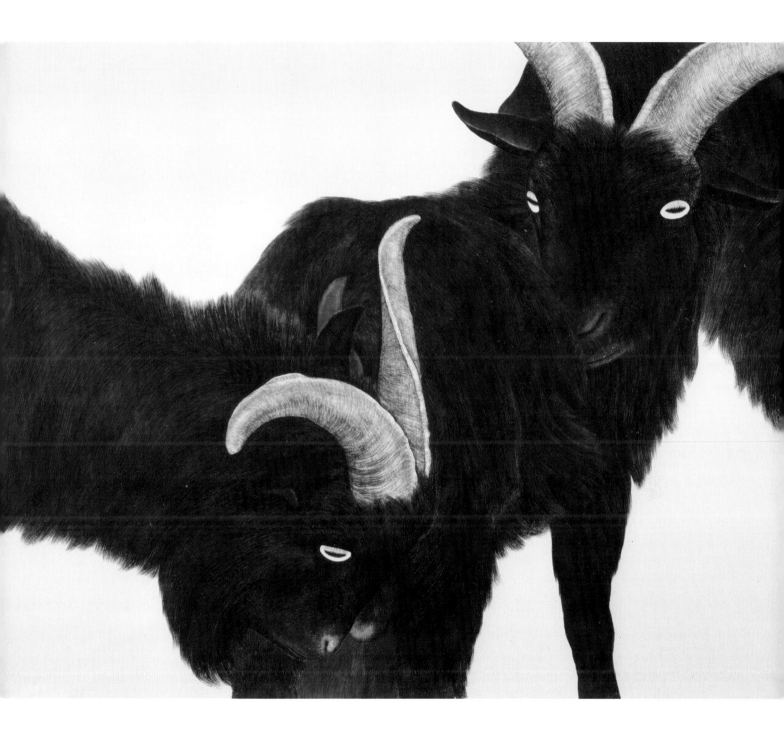

사유하는 몸짓-동심 | 130×162cm | 장지수묵 | 2004

조화형평의 정취 미세한 격물치지적 성찰
정념적인 고요와 미학적인 태평의 의취

문학박사, 유교연구소 소장 / 하이안자 유덕조

———

윤화백의 "사유하는 몸짓"의 그림들은 사실적이면서 무엇보다 편안함을 준다. 화제가 친근하고 칼라적 현란함이 없으며 빛의 번쩍거림도 없다. 더욱이 어떤 다른 세속적 거느림도 요구하지 않는다는 점에서 정념적으로 고요하고 미학적으로 태평의 의취를 간직한다. 물론 그가 어느 날 갑자기 이 같은 표현의 실제를 구축하게 된 것은 아니다.

윤화백은 어린 시절의 고향의 정취를 그 미학의 근원에서 반추하면서 언덕과 비탈에 노닐던 염소의 모습을 잊을 수 없었다. 물론 염소뿐만 아니고 소도 그렇고 자연의 풍경도 그랬다. 그러나 그중 염소에 애착을 느끼게 된 것은 아마 그 형언할 수 없는 표정의 진지함에 끌렸던 때문이라고 생각된다. 그 신비한 고양안면(羔羊眼面)의 표정이 고스란히 현상적 실재성을 확보하면서 새로운 의미로서 되살아날 수 있게 된 것은 적지 않은 미학적 성찰의 결과였다.

그는 처음 동양 사상의 신비함에 이끌려 깊은 사유의 세계로 들어섰다. 심미안의 개적을 위한 고뇌의 표현이었다. 쌓여 나아가는 화력(畫歷)을 추동할 정신적 영적 근원을 갈구하게 되었음을 의미한다. 그는 결국 카톨릭에 귀의하여 신비체험을 하게 되고 방언과 사유문자를 쓰게 되면서 새로운 경지에 들어서고 있음은 분명하다. 그러나 그는 처음부터 염소 소 사람의 얼굴 자태 등 영혼을 가진 것들을 떠나지 못한다. 아마 그의 산수 수묵화가 일견 보기에 아무 부담 없고

자연스러우면서 농밀한 필치를 자유롭게 그려내고 있는 사실에 주목하면 그에 대비된 염소의 세필 속에 긴장된 사실성의 추구는 그의 영적 갈구를 대변한다고 생각된다. 그의 사실표현의 역량의 두께 그만큼 그는 편안한 영혼이고 싶은 것이다.

그는 그 긴장을 염소의 사색적인 눈동자와 표정 속에서 풀어내고 있음을 볼 수 있다. 그의 염소는 하나의 미학적이고 철학적인 그러나 탈언어적인 쏘울(Soul)을 상징하고 있다. 그 사실적 필치의 뒤로 펼쳐진 은은한 공간은 사실 그가 갈구하는 이상의 일반공간이다. 염소가 무중력 공간에 편안히 떠있을 수 있는 것은 필시 인(仁)이거나 의(義) 혹은 신(神)일 공간정신에 대한 갈망과 믿음 때문일 것이다. 솔직히 말하여 그는 인간의 고독함을 뼈아프게 자각하고 느끼며 사는 후기산업사회의 고행자의 일원인 셈이다.

화면을 구축하는 어법은 단순 직솔하여 허명한 빛의 공간과 그에 대비되는 절실한 현재적 실재의 존재공간으로 양분된다. 그 공간에 쓰여지는 언어는 철학적 의미의 생생한 개체(個體) 염소이다. 우리는 대개 도의 경지와 경험적 현상을 공존하여 표현하기 극히 어려운 것이다. 거기에는 적어도 아리스토텔레스의 "개체가 보편"이라는 정도의 사색을 최소한의 전제로 한다. 전통산수화에서 외외한 산악과 은은한 들의 사이에 운무가 배치되는 것도 그와 같은 도와 생활의 조화를 추구하는 심의의 표현이었다고 하겠는데

여기 고양(羔羊)의 그림들은 산 물 들 새 꽃 일엽편주.. 등의 탈세속적 기법으로 이상을 표현하던 표현관습을 보다 더 삶의 지근 가까운 곳으로 확대하여 일상의 친근하기 그지없는 주제들을 중심으로 충분히 구현할 수 있음을 보여주었다.

그것은 물론 화가 자신의 이상을 그리고 있는 것이므로 그에 내포된 미학적 문제는 염소라는 몸으로 그려진 주요 표현 항목과 그 성찰 근거 이유를 생각해보는 일에 있을 것이다. 사실로 절감하는 실재성과 성정적 편안함이 그 이상의 본질의 모습이라고 그는 직감하고 있는 것이다. 뿔, 눈의 포용적 시선과 가는 털, 많이 닳은 앞 무릎과 길쭉한 코, 의지와 미소를 아울러 머금은 입술 그리고 상하좌우로 변화하는 목과 고개의 자태 등이 바로 실재를 추구하는 언어성을 획득한 요목이다.
공자는 인생의 도를 물에 비유하였고 맹자는 인간의 정기를 우산(牛山)의 나무에 비유하였다. 또한 공자는 제자 자공을 제기(祭器)에 비유하였었다. 그러한 비유에 만족할 수 없었던 노자는 "도라고 정의된 도란 도가 아니며" "이름 지워진 이름은 이름이 아니다"라고 하여 불만을 나타내기도 하였다. 그러나 노자마저도 그러한 "정의를 경험적으로 시도하였음"을 하나의 역설로서 나타내고 있다. 노자의 "반표현주의적 언설"은 사실은 표현된 사물의 내면을 깊이 응찰하라는 가르침이었을 뿐이다. 자신의 존재를 타의 존재와 나란히 사유할 수 있는 것은 분명 위대한 일일 것이다. 이를 공(公)이라고 할 수 있고 인(仁)이라고 할 수 있고 도(道)라고 할 수 있을 것이다. 공자의 서심(恕心)이란 그러한 정신을 친근한 언어로 깨우친 것일 것이다.

그와 같은 사유의 정신은 그러나 단순한 직관이나 비유로서 시종일관하는 것은 결코 아니며 엄정한 사물의 이해를 대전제로 하고 있으므로 이를 격물치지(格物致知)의 일환이라고 말해야 하겠다. 동아시아적 선(善)은 미학과 도를 아우르는 것이며 절실한 경험적 성찰을 통해서만 얻어지는 것이라고 생각해왔다. 염소의 뿔 결과 가는 양털 올을 생생하고 치밀하게 묘사하는 것은 그 묘사의 절절한 만큼 엄연하고 실질한 대상의 탐구를 의미하는 것일 것이다. 그러한 치열한 대상의 탐구묘사의 성과로서 부각되는 그 은은하고 태평한 양의 미소가 인간의 미소와 통하게 된다.

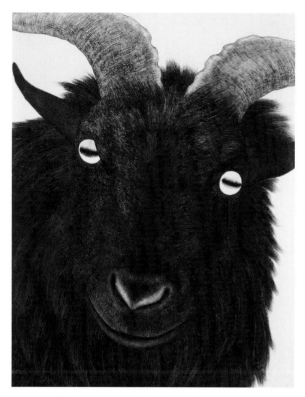

사유하는 몸짓 | 90.9X72.7cm | 장지+수묵 | 2004

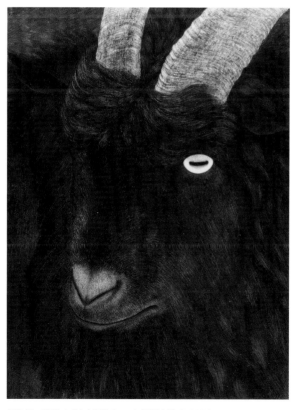

사유하는 몸짓 | 90.9X72.7cm | 장지수묵 | 2004

양의 자세가 인간의 자세로 통달하면서 장대한 통일의 한 가능 공간이 열리게 된다. 적어도 열 가지 이상의 다양한 자세와 포션으로 그려진 양의 자태와 표정은 이미 "기린의 발'처럼 성공적으로 인간화하고 나아가 음영의 효과를 통하여 일반 공간화하고 있다. 예를 들어 양의 얼굴을 클로즈업한, 앞에 배치한 그림들은 얼굴에 스치는 운무공간을 통하여 양의 분위기를 일반화한 의도를 내포하고 반면, 화면 가득히 선묘로 채운 얼굴은 그야말로 미세한 격물치지의 요구를 말하고 있다. 작가가 특히 아마도 염소의 눈을 가장 정성을 들여 묘사하고 있는 사실도 그런 의미에서 주목된다. 그의 눈에는 거의 빠짐없이 속눈썹을 은미하게 그려 넣었는데 이는 천자의 면류관에 12줄의 앞 드림(旒)을 달아서 보는 것을 성찰할 것이나, 귀에 귀막이 옥(充耳)을 늘어뜨려 듣는 것을 성찰하라는 의미를 나타낸 것과 통할 수 있을 것이다. 모두 동아시아 정신의 근저로서 극기(克己)나 격물치지(格物致知)를 강조하는 것과 같은 의미 맥락을 이루는 일일 것이다.

그의 화제는 전통적 칭호로는 고양(羔羊)이었는데 시경에 등장하는 고양은 사람의 삶에 물질적으로 편안함을 주는 것이요 아름다운 것이었다. 사람의 삶을 지탱하는 그 무엇이었다. 역사상 한국과 중국의 역대 군주들은 현명한 나라의 원로대신들에게 염소를 하사하여 고마움을 표시하는 것이 하나의 관례였다.

염소는 귀족들의 값비싼 옷감이었다. 그리고 그 이전에 염소는 제사에 쓰이는 오랜 중요한 제물이었다. 전통시대의 염소는 인간이 추구하는 이상의 희생물이었으며 인간의 삶을 풍요하게 해주는 은혜로운 것이었으나 그 스스로가 개성과 사유의 주제로서는 주목되지 못하였었다. 그러나 고대인들은 희생이나 가축의 신비함 영능을 몰랐던 것은 아니었고 오히려 그 은혜로움의 근원을 잘 파악하고 있었다. 예를 들어 시경의 "기린의 발(麟之趾)"을 보면

기린의 발이여
무던하신 공자(公子)는
오오 기린이로다

기린의 이마여
무던한 공성(公姓)은
오호라 기린이로다

기린의 뿔이여
무던하신 공족(公族)은
아아 기린이로다

〈인지지(詩經 國風 周南 麟之趾)〉

고양의 가죽에
하얀 실 다섯 타래로 꾸몄도다
공실에서 천천히 퇴근하여 식사하는 이여

고양의 가죽에 흰 실 다섯 솔기 보이네
천천히 공실에서 퇴근하여 식사하는 이여

고양의 솔기에
흰실로 다섯 묶음 장식하였네
의젓하게 공실에서 퇴근하여 식사하는 이여

〈고양(詩經 國風 召南 羔羊)〉

서민의 수호자로서 공실과 공족의 존재를 기린(麒麟)이라는 이상의 동물로 이상화하고 있다. 이는 가죽이나 동물을 단순히 이용대상으로 받아들이는 일상을 넘어서서 그 신비하고 독자적 보편 의미를 관조한 결과를 담고 있는 것이라고 생각된다. 기린은 발로 산 것을 밟지 않으며 이마로 상대를 공격하지 않고 뿔은 부드러워 위험하지 않다고 알려져 있다. 시경의 기린은 바로 특정한 동물을 표현하였다기보다는 영물로서 가축이나 동물을 응찰한 결과를 담은 것이므로 실제로 기린이란 양일 수 있고 소일 수 있고 말일 수 있다. 기린의 형상이 모양은 사슴 같고 이마는 이리, 꼬리는 소, 발굽은 말 같고 머리에 뿔 하나가 나왔다는 식의 설명이 그를 증거하고 있다. 기린이 성군의 시대를

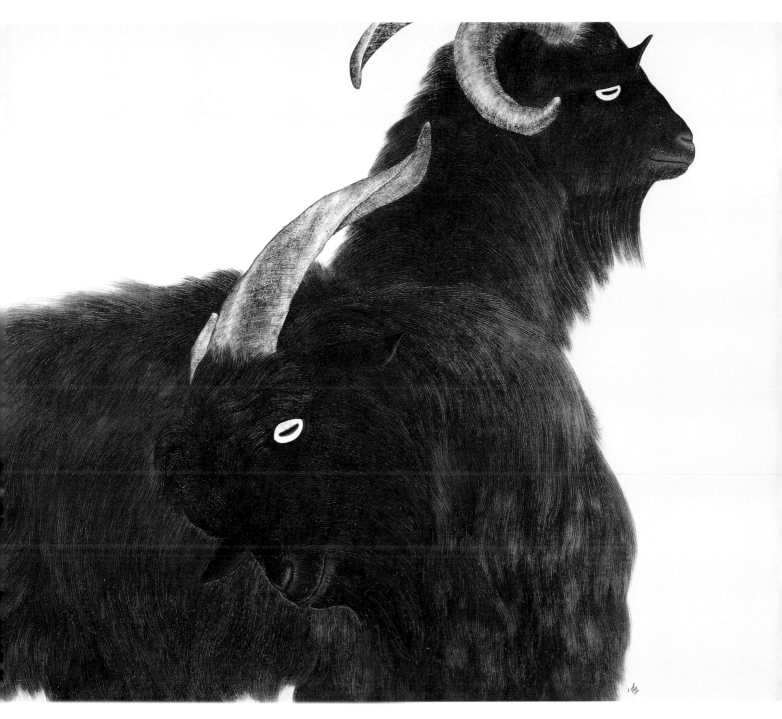

사유하는 몸짓 | 130X162cm | 장지+수묵 | 2004

상징한다는 것은 이상의 상징이라는 의미일 것이다.

윤화백의 그림은 말하자면 의념적으로는 일종의 기린을 그린 것이다. 염소의 기린적 속성을 그렸다고 말할 수 있겠다. 기린적 속성이란 "기린의 발"에서 보듯이 인간과 동물이 구분되지 않고 동질적인 차원에서 사유하는 높은 관조의 결과인 것이다. 그러므로 시에서 기린이 공자(公子)라고 말하고 있듯이 윤화백은 염소를 통해 인간을 그리고 자신의 꿈을 그리고 있는 것일 것이다. 우리가 그의 그림에서 넉넉한 깊이와 미소를 느끼며 우아한 인간의 자태를 접할 수 있는 것은 그 때문일 것이다. 멕시코의 유명한 여류화가 프리다 칼로(Frida Kahlo)의 상처입은 사슴(The Little Deer)에서 보듯이 화살 맞은 사슴의 몸에 자신을 직접 합체한 충격적인 표현이나, 해부학적으로 자신의 내면을 그리려한 그림과는 다른 묘한 대조를 이룰 수 있을 것이다. 동아시아의 회화는 자아의 절실함을 승화하여 보다 보편적인 일반 이상을 그리고 있고 더욱 깊숙이 은유적인 것이라고 생각된다. 그는 단순히 동물화가라거나 인물화가, 염소의 화가라기보다는 오히려 기린적 화가인 셈이다.

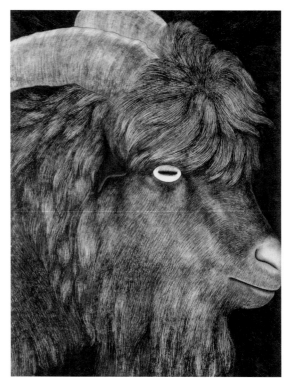

사유하는 몸짓 | 90.9X72.7cm | 장지수묵 | 2004

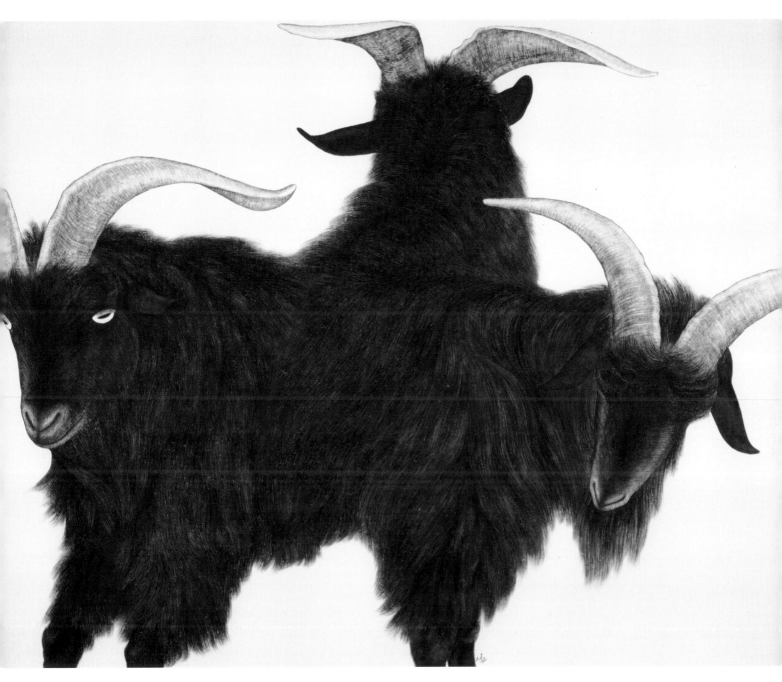

사유하는 몸짓-일심동체 | 130×162cm | 장지수묵 | 2004

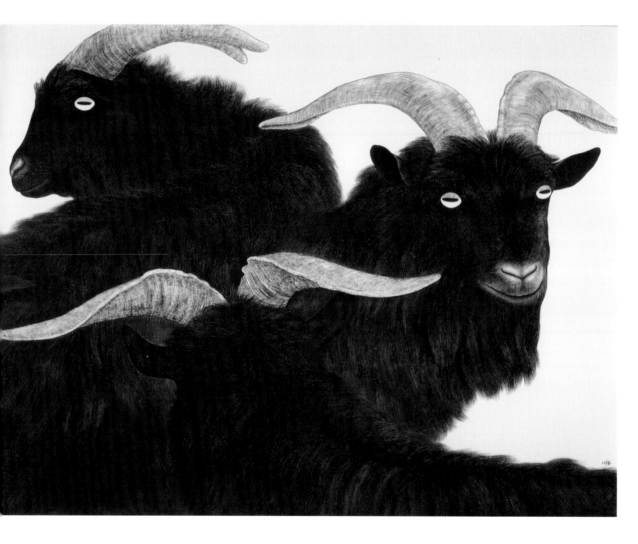

사유하는 몸짓 | 130×162cm | 장지수묵 | 2004

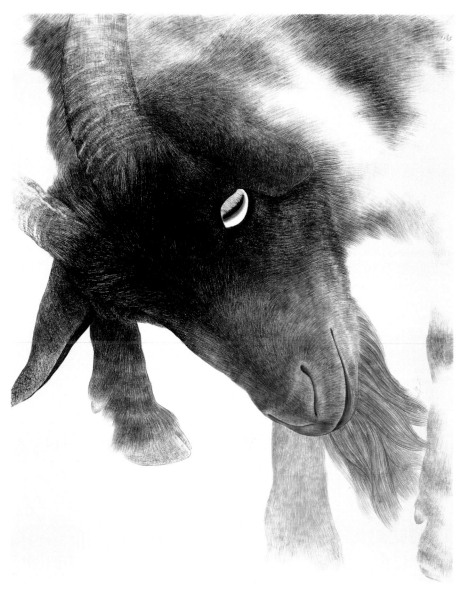

사유하는 몸짓 | 100X80.3cm | 한지+수묵 | 2004
[2010 중학교 미술교과서에 등재]

2005
사유몽유 思惟夢遊
Contemplation Reverie

—

사유몽유 | 130.3X162.2cm | Acrylic on canvas | 2005

이번 전시회의 話頭인 [思惟夢遊]는 禪家의 冥想的 思惟와 道家의 胡蝶之夢에서 비롯된, 夢想的 思惟에 대한 造形的 遊戲空間으로서 그것을 思惟夢遊라 지칭하였다.

나는 그동안 수많은 線의 重疊과 蓄積, 그 철저한 그리기 행위를 통해 哲學的 思惟를 이끌어 내기 위한 [思索의 염소]를 그려왔다. 다시 그 염소의 사유를 文字的 코드(Code)로 인식한 [思惟文字]가 나왔는데, 그 思惟文字는 一連의 [默示讚歌]와 함께 언어와 소리를 표현한, 일종의 서양의 칼리그라피(Calligraphy)처럼 自動筆記되는 문자적 코드이다.
그후 滿과 空의 반복이 이어지면서 다시 그 문자적 조형을 버리고 염소 그 자체의 제스처(Gesture)인, [思惟하는 몸짓]으로 表現하기에 이르렀다. 釋迦가 太子時節에 人生無常을 느껴 苦惱하는 冥想姿勢에서 기원하였다는 半跏思惟의 佛像이나, '생각하는 사람'의 로댕(Rodin)은 손의 제스처를 통해 사유를 이끌어 내고 있다. 나는 그러한 사유의 제스처를 염소의 몸짓으로 풀어내고자 하였다.

파스칼(Pascal)은 그의 遺稿集 팡세(Pensées)에서 한줄기 갈대(蘆)를 통해 思惟를 설명했다. 나는 염소의 思惟를 갈대의 思惟와 함께 組合된 形象으로 導出해 내기에 이르렀다. 그것이 [사유하는 갈대] 聯作이다. 그러나 내가 그린 갈대는 파스칼의 갈대가 아니라 東洋的 冥想에서 抽出된 [思惟하는 갈대]이다.

지금까지 작품에 登場한 觀照와 冥想의 象徵的 圖像이었던 [思索의 염소]가 사라지고 이제 새로운 圖像과 造形表現이 思惟空間을 형성해가고 있다.

이번에 發表되는 [思惟夢遊] 聯作은 理性的 思惟와 感性的 情念이 畵面에 必然的인 秩序를 維持하면서 物化되는 自然의 內在律 즉, 內面에 흐르는 心理的 波長과 記憶 속에 저장된 形象들을 다시 畵面 안에 끌어들여 物化的 세계로 具現시키고자 한 것이다.

그것은 예측 할 수 없는 無爲的 形象의 隱喩的 表現과 象徵的이고 夢想的인 抽象表現으로서 나의 修行的 姿勢로 一貫한 思索의 路程에 또 다른 里程標가 될 逍遙遊의 空間이기도 한 것이다. 말하자면 意識的 形體(思惟)와 꿈속의 影像(夢遊)이 混合되면서 또 다른 形象으로 變異되는 作業形態라고 할 수 있다.

사람과 꽃과 새의 形象, 바다와 구름, 大地와 하늘, 實體와 虛像, 氣와 靈魂의 波長 등 오랫동안 記憶속에 潛在된 빛바랜 形象들이 자유롭게 畵面위에서 또 다른 형상들로 物化되면서 冥想的 逍遙遊를 演出해 간다. 🔳

2005年 11月 18日 素石軒에서 尹汝煥

사유몽유 │ 72.7x90.9cm │ 장지혼합재료 │ 2005

사유몽유 | 53.7x45.5cm | 장지혼합재료 | 2005

사유몽유 | 72.7x60.6cm | 장지혼합재료 | 2005

사유몽유2 | 90.9x72.7cm | 장지혼합재료 | 2005

사유몽유3 | 72.7x90.9cm | 장지혼합재료 | 2005

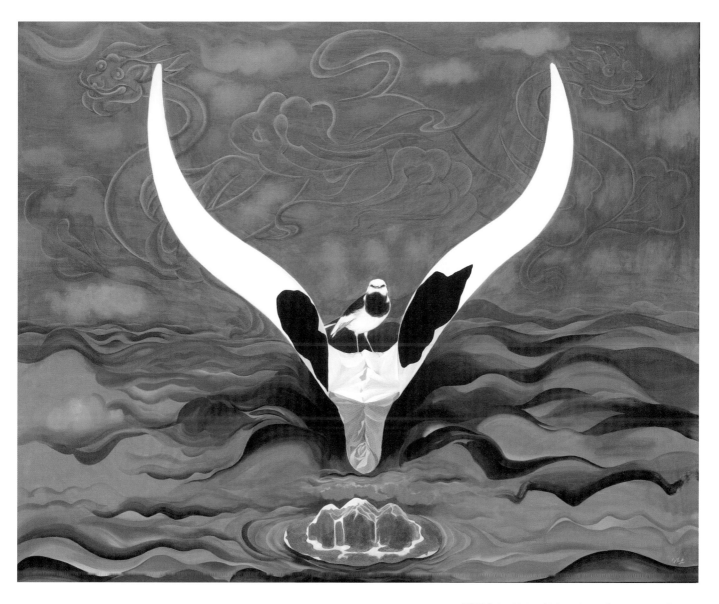

사유몽유 | 130.3X162.2cm | Acrylic on canvas | 2005

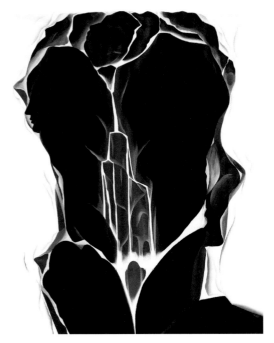

사유몽유 ┃ 130.3x162.2cm ┃ Acrylic on canvas ┃ 2005

사유몽유 ┃ 130.3x162.2cm ┃ Acrylic on canvas ┃ 2005

몽유夢遊로 귀착되는 사유와 관념의 세계
물아일체의 절대 자유와 존재에 대한 성찰
—

월간 미술세계 편집주간 / 김상철

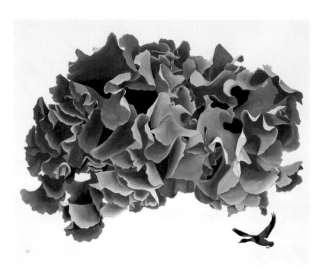

사유몽유 │ 130.3X162.2cm │ Acrylic on canvas │ 2005

작가로서의 윤여환을 뚜렷이 각인시키는 것은 단연 염소로 상징되는 동물화일 것이다. 이는 그의 작업이 동물화를 시발로 하고 있을 뿐 아니라, 이를 통해 표출되어진 다양한 조형 세계가 그만큼 독특하고 인상적인 것이기 때문일 것이다. 그러나 만약 그의 작업이 단순히 동물화의 영역에 머물거나, 이를 통한 기능적 특장의 발휘에 그쳤다면 그 의미는 반감될 수 밖에 없을 것이다. 결론적으로 말하자면 작가는 염소로 상징되는 조형세계의 끊임없는 변주를 통하여 삶의 체험과 그가 속한 시대적 가치를 반영하면서 그의 작품 세계를 변화시켜 왔다. 그것은 정치한 필치로 끊임없이 형상을 다듬고 생태를 반영하는 동물화에서 출발하여 단순한 대상으로서가 아닌 특정한 정신과 정서, 그리고 사유를 반영해내는 또 다른 상징물로 환치시키는 과정이라 할 것이다. 이러한 일련의 과정에 걸쳐 일관되게 작용하고 있는 조형적 매개, 또는 상징으로서 나타나는 것이 바로 염소이다.

이 염소는 이미 육화(肉化)된 대상으로 작가와 동일시되며, 이러한 과정을 통해 구축되어진 염소의 상징성이 바로 작가의 작업을 규정짓는 중요한 요소로 작용하고 있는 것이다.

〈동물에서〉라는 이름으로 시작된 그의 작업 역정은 〈묵시찬가〉와 〈사색의 여행〉, 〈사유문자〉, 〈사유하는 몸짓〉, 〈사유하는 갈대〉, 〈사유몽유〉로 이어지게 된다. 이러한 일련의 과정들은 객관에서 주관으로, 사실에서 관념으로, 물질에서 정신으로라고 개괄하여 볼 수 있을 것이다. 즉 그의 동물화 작업들이 일정한 정서와 서정에 바탕을 둔 소재주의적 경향에서 출발하였지만, 이에 점차 개인의 경험과 사유가 더해지는 과정을 통하여 또 다른 조형적 상징으로 그 가치와 위상이 전이된 것이다. 이는 육안(肉眼)에 의한 관찰과 표현에서 심안(心眼)에 의한 관조와 사유로의 변환이라 할 수 있을 것이다.

〈묵시찬가〉로 대표되는 그의 영적 체험은 이러한 변화 과정에서 일종의 관건적 의미를 지니고 있다 할 것이다. 마치 자동기술과 같은 무작위의 문자 형상들은 그가 추구하고 지향하였던 동물화의 영역과는 전혀 다른 조형적 방법일 뿐 아니라, 그것의 바탕이 전적으로 작가 자신의 영적인 체험에 의한 개별적 경험에서 기인한 것이었다. 그간 작가의 관심과 지향이 일종의 선험적이고 경험적인 것을 바탕으로 한 기술적이고 기능적인 것이 두드러진 것이었다 한다면, 이는 일종의 초월적이며 신비적인 조형 체험인 것이다. 이러한 주관적 경험을 구체화, 객관화 시키는 과정은 필연적으로 조형적 충돌과 모순을 야기 시키게 마련이다. 즉 객관과 주관, 작위와 무작위의 충돌은 결국 조형의 방임으로 이어지는 결과를 초래하였다. 염소는 이러한 가치 혼란과 조형적 모순 상태를 타개하기 위한 방편이자 대안으로 새삼 제시된 것이다.

이후의 작업 역정은 작가 스스로 토로하고 있듯이 "버려둔 염소를 다시 찾는, 즉 본연의 자아를 다시 찾는 작업"으로 귀착되어 전개되게 된다. 사색이나, 사유를 전제로 한 여행이나 문자, 몸짓, 갈대으로 표현되는 그의 작업 역정은 바로 "본연의 자아"를 찾기 위한 구체적이고 진지한 모색과 추구의 과정을 기록함에 다름 아닌 것이다. 이에 이르면 화면 속의 염소는 더 이상 동물로서의 표현 대상이 아니다. 그것은 작가 자신뿐만 아니라 작가의 사유와 사색까지도 포괄하는 의미 있는 상징체인 셈이다. 작가가 바로

염소이며, 염소가 곧 작가라는 이러한 호접몽(胡蝶夢)식의 물화(物化)는 삶에 대한 진지한 사유와 존재에 대한 깊이 있는 성찰을 전제로 한 것이라 이해할 수 있을 것이다. 이는 표현의 대상이 되는 사물이나 현상이 지니고 있는 조건이나 상황으로부터 일정한 거리를 확보하고 일체의 이해득실이나 세속적인 고려를 떠나 조용하고 침착하게 사물이나 현상을 관조함으로써 얻어지게 되는 지혜이다. 끊임없이 유전(流轉)하는 만물 속에서 현실을 긍정하고 그 속에서 자유로이 소요하는 깨달음의 도리는 결국 〈사유몽유〉로 귀결된다 할 것이다. 객관에서 주관으로, 사실에서 관념으로, 물질에서 정신으로의 일련의 과정을 거쳐 작가가 귀착한 곳은 몽유(夢遊)로 상징되는 절대 관념의 세계인 것이다. 학습에 의한 지식이나 상식과 선험적인 경험으로는 가능할 수 없는 절대 공간을 소요하고자 하는 그의 작업은 객관이라는 거추장스러운 겉옷을 벗어 버렸기에 더욱 자유로운 것이며, 그것이 사유와 사색을 동반한 지혜의 장으로 듦으로 하여 무한히 확대될 수 있게 된 것이다. 작가는 비로소 깊은 잠에 빠져 들었으며, 바야흐로 그가 추구하고 지향하던 물아일체(物我一體)의 절대 자유와 관념과 사유의 세계를 소요하고자 하는 것이라 할 수 있을 것이다.

[2007 월간〈美術世界〉 작가상 수상기념 초대전 서문]

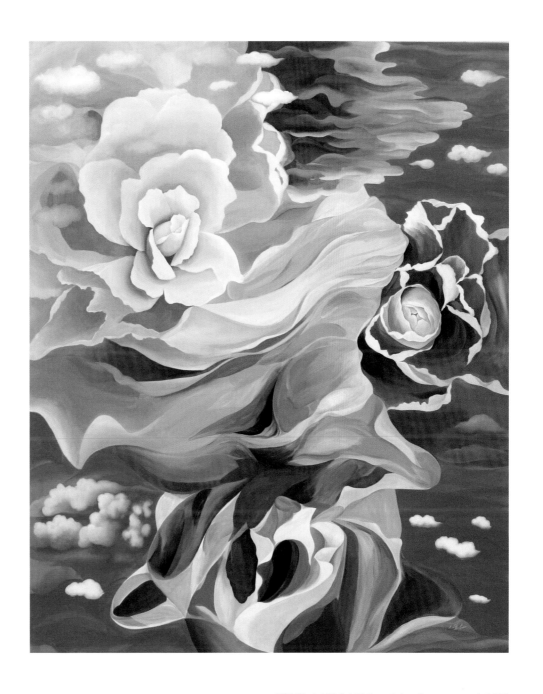

사유몽유 | 130.3x162.2cm | Acrylic on canvas | 2005

2006
사유의 꽃 思惟花
The Contemplation of Flower

존재 앞에 놓인 죽음과 치열하게 만나 사상을 형성해간 장자는 [호접몽의 물화]를 통해 만물의 변화는 생과 사, 생성과 소멸의 변화처럼 하나의 것이 다른 것으로 변화하는 것이라고 논파했다.

만물은 하나다. 현상 세계의 유한성과 모순 대립을 초월한 절대적 진리는 만물이 결국 하나의 세계로 돌아간다는데 있다. 이것이 모든 사물을 차별하지 않는 정신적 절대 자유의 경지라고 한다. 인간은 사물을 볼 때 차별하지 않고 분별하지 않는 인식의 전환을 통해서만이 존재의 속박에서 벗어날 수 있다.

이번에 발표하는 [사유의 꽃]연작은 무위로 구성되는 자유로운 선의 율동에서 꽃을 연상하는 형상과 예상치 않은 물상으로 변화되는 이른바 물화의 즐거움을 담아낸 것이다.

나는 그 선율에서 아름다운 자연의 신비를 보았고 그곳에서 만물의 근원적인 선을 발견했다. 물아일체의 선을 찾는 것, 자연과 내가 하나 되는 절대 자유의 경지, 그것이 장자가 발견한 [호접몽의 물화]이다.

사람들은 아름답게 피어있는 꽃을 보고 그것을 꽃이라고 말한다. 사실 그것은 만개한 꽃 일수도 있지만 꽃이 아닐 수도 있다. 꽃이라고 보고 즐길 때 이미 그 꽃은 시들어가고 추하게 다른 형태로 변하기 때문이다. 그래서 만상은 허상일 뿐이다. 인생은 한낱 꿈인지도 모른다. 장자는 우리가 세계를 해석하는, 그리고

틀림없다고 믿는 주장들이 실은 꿈일지도 모른다고 하였다.

부드럽고 얇은 실크자락이 승무의 선율처럼 사뿐히 돌아설 듯 날아가며 굽이치는 형상이랄까, 환호성을 지르며 용트림하는 봄싹의 소리없는 입김이랄까, 자유분방하고 예리한 선의 활성이 어떤 사물을 연상하는 형상들을 만들어내고 마치 꽃과 같은 형태를 만들어내기도 한다. 그러나 그것은 또 다시 다른 형상으로 변화되어 상상의 공간, 사유의 공간을 구축한다. 나비의 꿈이 사유의 공간을 확보한 것이다. 말하자면 구상과 추상의 형상이 함께 존재하는 상징적 조형이 창출되는 것이다. 내심은 스스로 조화되는 힘, 바로 자연이 주는 선 즉, 도를 발견하고 싶은 것이다.

2006年 3月 15日 素石軒에서 尹汝煥

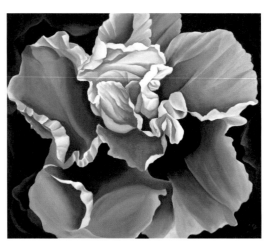

사유의 꽃 | 53x45.5cm |Acrylic on canvas | 2006

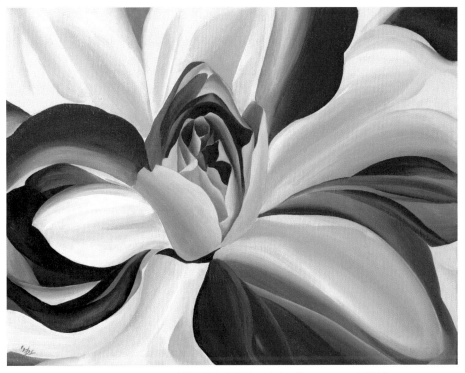

사유의 꽃 │ 41X32cm │ Acrylic on canvas │ 2006

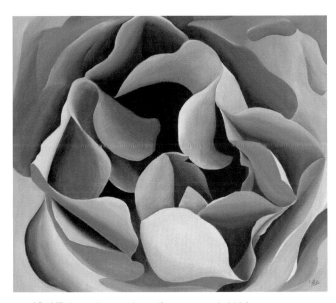

사유의 꽃 │ 53X45.5cm │ Acrylic on canvas │ 2006

사유의 꽃 │ 45.5X38cm │ Acrylic on canvas │ 2006

2008
사유득리 思惟得理
Contemplative Awakening

———

[思惟得理] 연작은 하늘(절대자)의 메시지를 새를 통해
염소에게 전하여 진리를 깨닫게 된다는 컨셉이다. 염소
와 새의 유기체적 관계는 하늘과 함께 상호의존적 관계
로 존재한다. 모든 존재와 현상이 상호의존적 관계 속에
서만 존재하며 그 관계가 깨어지면 모든 존재와 현상도
사라지게 된다.

그런데 그림을 그리다 보면 염소와 새는 장주가 꾼 두개
의 꿈처럼 서로 중첩되어 있는 함축적인 이야기로 변한
다. 붕새의 눈으로 보면 장주와 나비가 하나이듯이 사색
의 염소는 신탁의 새와 어느새 하나가 되고 있다는 느낌
을 갖게 된다.

결국 개별적인 상과 개별적인 사물을 하나로 아우르는
유기체적 관계의 깨달음이 근원적인 자유를 찾게 되는
物化표현으로 귀결된다. 모든 사물은 조화와 공생의 순
환계이기 때문에 변화하는 물화의 동태적 형식으로 존
재한다. 모순과 통일의 관계, 장자의 호접몽, 사유득리
는 이러한 세계를 보여준다.

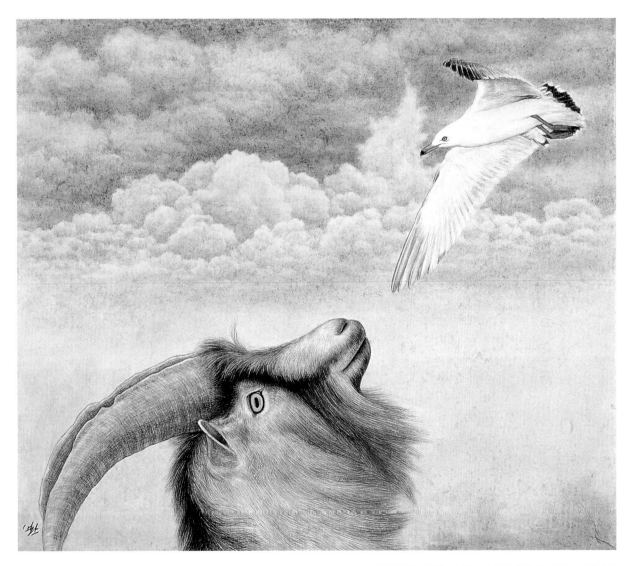

思惟得理 | 53.0×45.5㎝ | 장지+채색 | 2008 | 개인소장

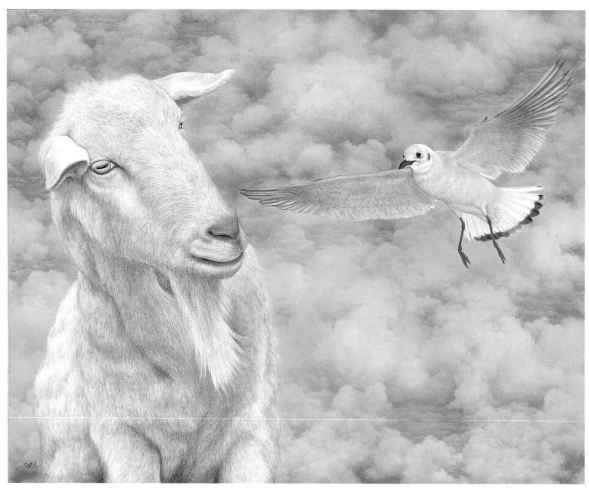

사유득리 ｜ 90.9X72.7cm ｜ 장지+채색 ｜ 2008 ｜ 국립현대미술관 미술은행 소장

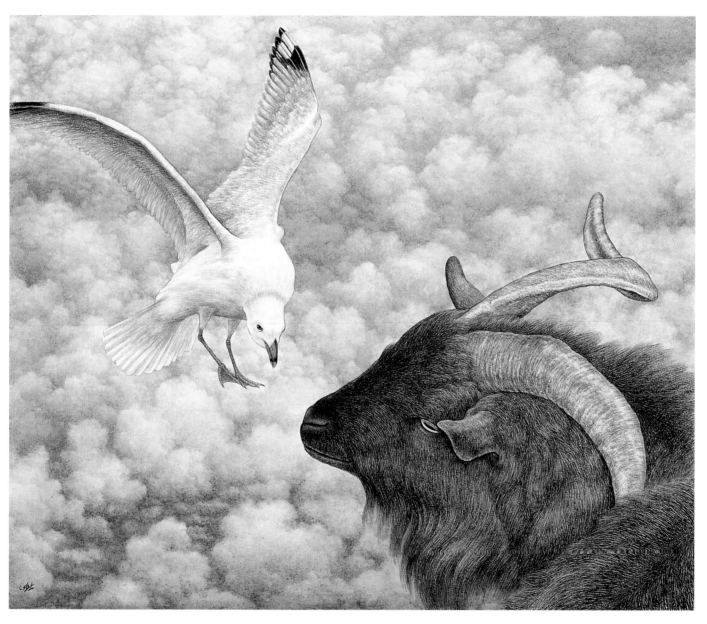

사유득리 | 72.7X60.6cm | 장지+채색 | 2008

사유득리 | 53.0㎝× 45.5㎝ | 장지+채색 | 2008 | 개인소장

사유득리 │ 53.0㎝×45.5㎝ │ 장지+채색 │ 2008 │ 개인소장

사유득리 | 90.9X72.7cm | 장지+채색 | 2008

새가 만난 염소의 사유(思惟)
Contemplative goat meet a bird

세시풍속으로 옛 선인들은 정월 초하루에 까치가 호랑이(산신령)에게 하늘의 기쁜 소식을 전한다(神託)는 까치호랑이(鵲虎圖)를 그려 길상의 의미로 여기고 부적처럼 즐겨 사용했다.

까치를 만난 호랑이가 辟邪와 喜報의 상징으로 표현되었다면, 새가 만난 염소의 思惟는 하늘(초월자)의 메시지를 새(자유)를 통해 염소에게 전하여 得理에 이른다는 의미를 담고 있다. 노자는

道無水有라 하여 물로서 上善若水의 진리를 설명하였듯이, 나는 염소의 그 알 수 없는 신비에 찬 눈망울에서 彼岸을 갈망하는 得理의 세계를 연상했다. 새는 염소의 파안을 보고 참에 대한 메시지를 전하는 진리의 전령사로 등장한다.

염소는 그 옛날 자신을 통째로 태워서 속죄의 제물이 되기도 했고, 버려진 불모지를 새로운 생성의 땅으로 바꿔가는 유목문화의 희생양이기도 했던, 이른바 죽어야 사는 창조적 개념이다. 그것은 참된 자아를 찾아 새로운 삶을 탐구하는 사유의 여행을 의미하기도 한다.

염소와 새는 하늘과 함께 유기체적 관계로 존재한다. 조상의 얼굴 속에서 연기구조를 깨닫듯이 모든 생명체는 무한한 시간과 무변의

공간으로 연결되어 있다. 그 관계 속에서 생명의 참된 의미를 깨닫게 되는 것이다. 결국 동양적 사유의 근저를 이루고 있는 염소의 무위와 관조적 자세는 존재론적 성찰과 근원적 자유를 찾고자하는 열망에 기인한다.

그런데 그림에 도취하다 보면 염소와 새는 장주가 꾼 두개의 꿈처럼 서로 중첩되어 있는 함축적인 이야기로 변한다. 붕새의 눈으로 보면 장주와 나비가 하나이듯이 사색의 염소는 신탁의 새와 어느새 하나가 되고 있다는 느낌을 갖게 된다. 아마도 장자의 胡蝶夢이 思惟得理에 와 닿았나 보다.

素石軒에서 윤여환

사유득리 │ 53.0cm × 45.5cm │ 면포+채색 │ 2008

사유득리 | 72.7X60.6cm | 면포+채색 | 2007

사유득리 ｜ 72.7X60.6cm ｜ 면포+채색 ｜ 2008

思惟得理 | 37.9×45.5cm | mixed color on canvas | 2008

莊子_빈 배

한 사람이 배를 타고 강을 건너다가
빈 배가 그의 배와 부딪치면
그가 아무리 성질이 나쁜 사람일지라도
그는 화를 내지 않을 것이다.
왜냐하면 그 배는 빈 배이니까.

그러나 배 안에 사람이 있으면
그는 그 사람에게 피해라고 소리칠 것이다.
그래도 듣지 못하면 그는 다시 소리칠 것이고
마침내는 욕을 퍼붓기 시작할 것이다.
이 모든 일은 그 배안에 누군가 있기 때문에 일어난다.
그러나 그 배가 비어 있다면
그는 소리치지 않을 것이고 화내지 않을 것이다.

세상의 강을 건너는 그대 자신의 배를 빈 배로 만들 수
있다면
아무도 그대와 맞서지 않을 것이다.
아무도 그대를 상처 입히려 하지 않을 것이다.

思惟得理 │ 37.9×45.5cm │ 장지+채색 │ 2008

思惟紀行 | 53×45.5cm | 장지+ 채색 | 2012

내가 지금 잡으려고 하는 것은 무엇인가. 사유를 끊는다.
사유를 넘어 직관으로 간다.

2009
사유지대 思惟地帶
Contemplative zone

사유지대 | 20x20cm | obalt on clay | 2009

사유지대 | 31x31cm | Cobalt on clay | 2009

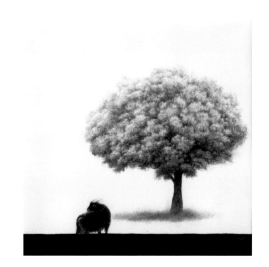

사유지대
31x31cm
cobalt on clay
2009

사유지대
31x31cm
cobalt on clay
2009

윤여환회고전
尹汝煥回顧展

2010-2019

2011
사유 광야를 품다
—

Meditation bearing the wilderness

어린 시절 고향언덕에서 발견한 염소의 눈, 그 알 수 없는 신비에 찬 눈빛에
매료되어 그리게 된 사색의 염소!

사색의 여행, 묵시찬가, 사유문자, 사유하는 몸짓, 사유하는 갈대, 사유몽유,
사유의 꽃, 사유득리, 새가 만난 염소의 사유, 사유지대 등 일련의 사 유에 대한
오랫동안의 천착은 결국 자신의 내적 성찰을 위한 몸짓, 미래에 대한 기억을
찾아가는 채집여행이 아닐까.

그 광막한 황야, 사색의 광야는 곧 새로운 사고를 열고 미래를 잉태하기 위한
창조적 사유공간이고 미래 생존을 위해 치열하게 싸워야 할 도전의 장이기도
하다.

염소는 그 옛날 자신을 통째로 태워서 속죄의 제물이 되기도 했고, 버려진
불모지를 새로운 생성의 땅으로 바꿔가는 유목문화의 희생양이기도 했 던. 이른바
죽어야 사는 창조적 개념이다. 그것은 참된 자아를 찾아 새로운 삶을 탐구하는
사유의 여행을 의미하기도 한다.

그러나 삶에 대한 지배력과 사회참여가 많을수록 그 사색의 공간은 좁아지고
위축된다.

겨울이 추울수록 봄에 피는 꽃은 더 맑고 아름답지 아니한가!

<div align="right">

2011년 9월
素石軒에서 윤여환

</div>

I discovered the eyes of goat on the hill as a child. I was enchanted by them
instantly. The Travel of Meditation, Muksichanga,
Meditation Letters, Meditating Gestures, Meditating Reeds, The Dream of
Meditation, The Flower of Meditation,
Meditation of Goats with Birds, The Field of Meditation etc. These series of
'Meditation' symbolize the journey to find
myself and to the memories of future. The wilderness of meditation bears
new and creative thoughts, and provides challenges
for survival at the same time. The goat is treated both as the offering for
atonement in ancient times, and as the
victim for changing ruined wilderness into newly created land. Therefore, the
goat living through the death, is the creative
concept. But the more control over life and the participation in the society
occur, the narrower the wilderness gets.

<div align="right">

Sep. 2011
Yeo-whan Yun in Soseokheon

</div>

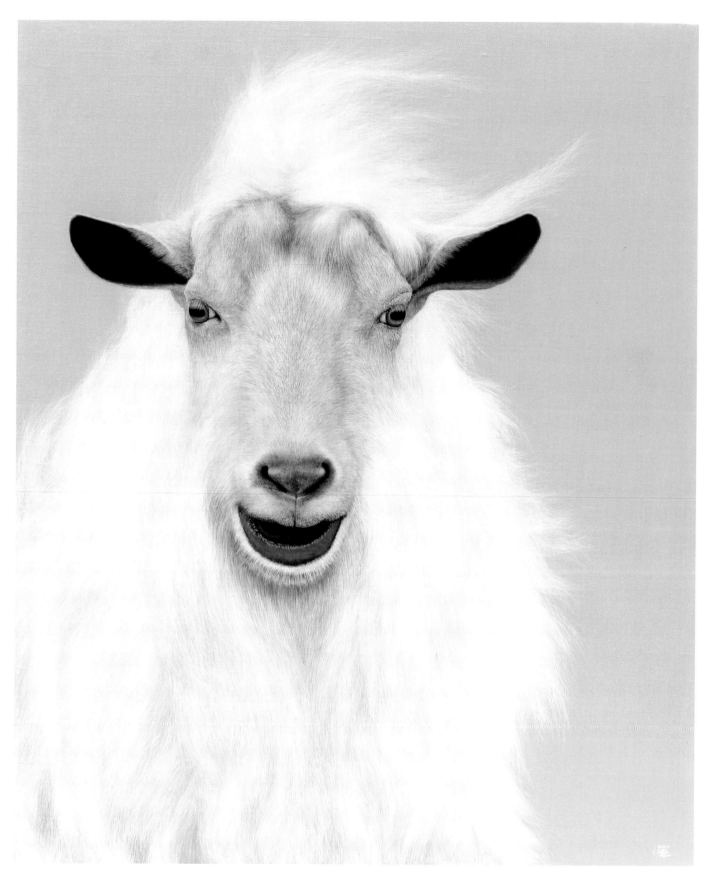

사유, 광야를 품다 ┃ 72.7x 60.6cm ┃ mixed color on canvas ┃ 2011

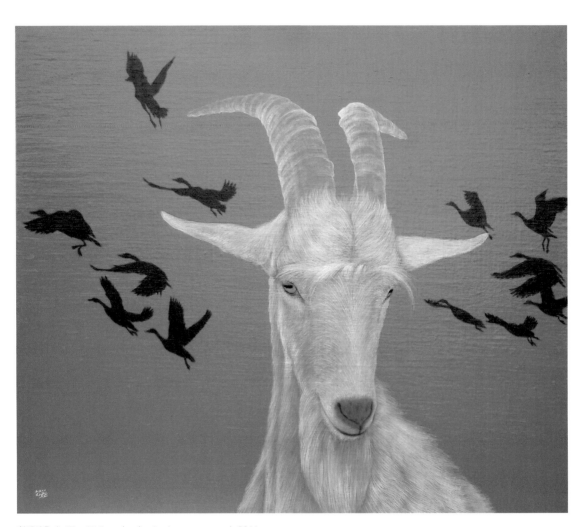

철새사유 | 53 x 45.5cm | mixed color on canvas | 2011

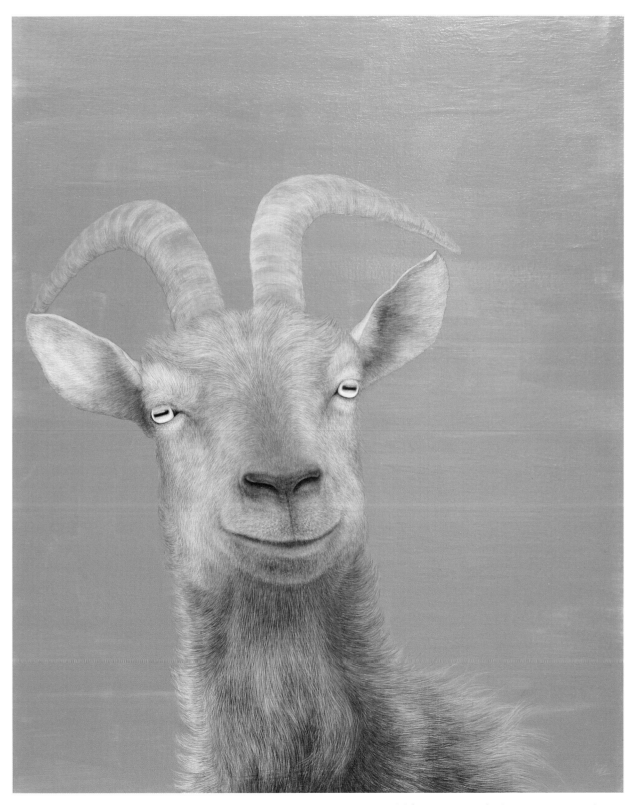

푸른사색 | 90.9 x 72.7cm | mixed color on canvas | 2011

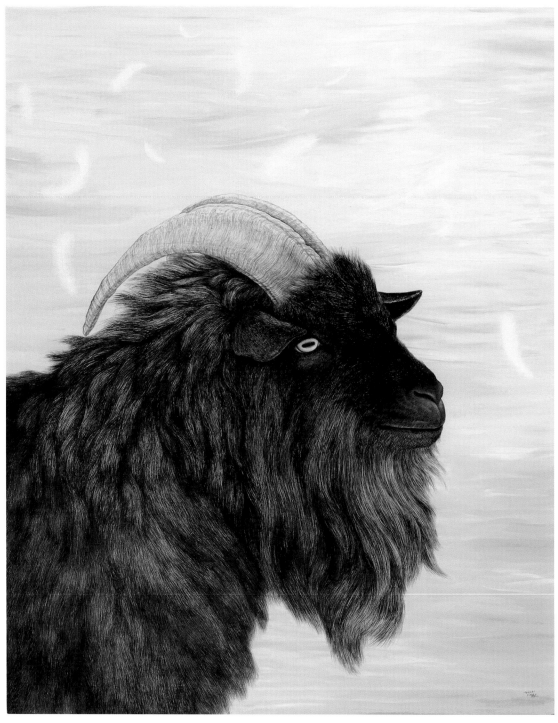

사색의 파장 | 130x162cm | mixed color on canvas | 2011

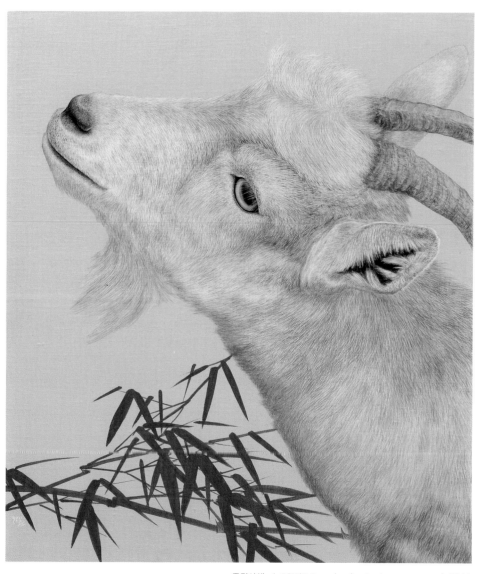

죽림사색 | 53X45.5cm | mixed color on canvas | 2011

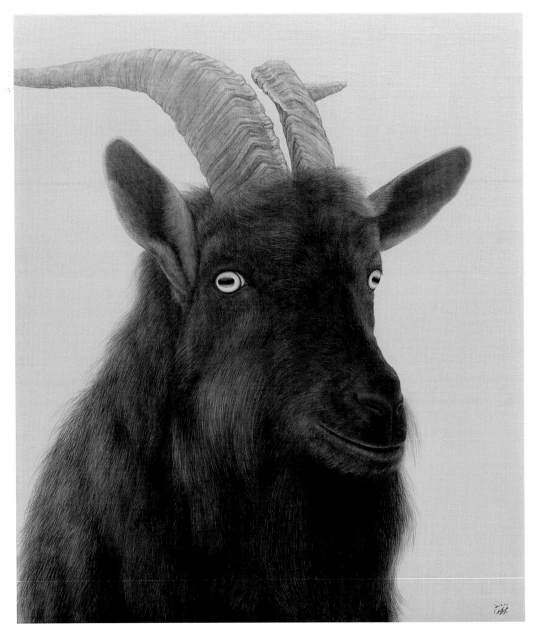

염화시중 | 53X45.5cm | mixed color on canvas | 2011

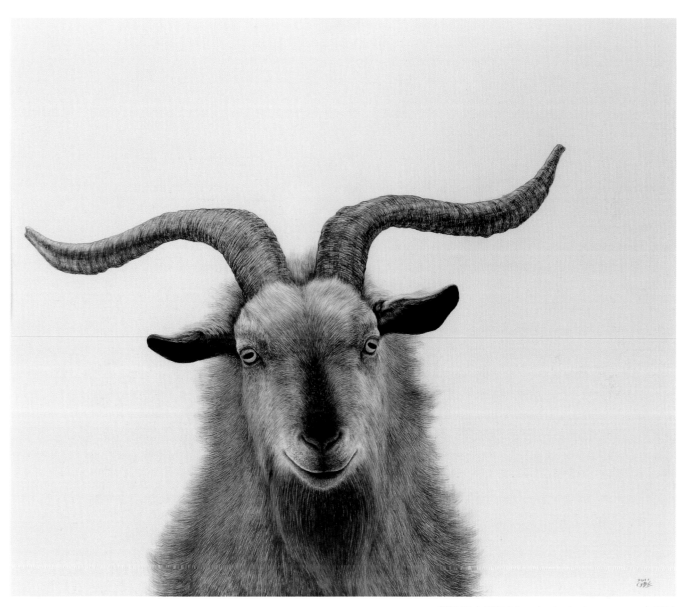

하얀사색 | 53X45.5cm | mixed color on canvas | 2011

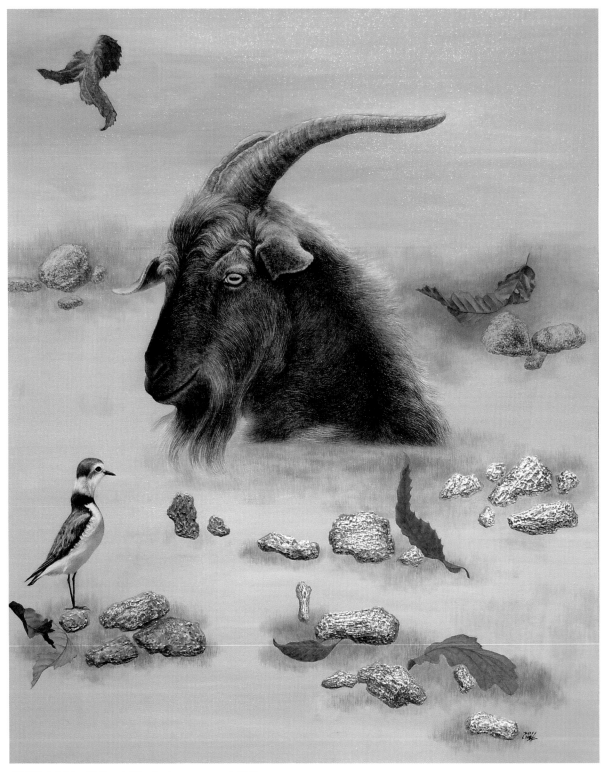

사유지대 | 90.9 x 72.7cm | Mixed color on canvas | 2012

2012
사유비행 思惟飛行
—

思惟飛行_자유를 날다 | 130.3 x 97cm | Mixed color on canva | 2012

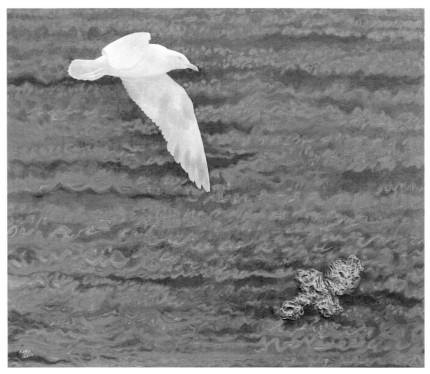

思惟飛行_파도문자 | 72.7 x 60.6cm | mixed color on canvas | 2012

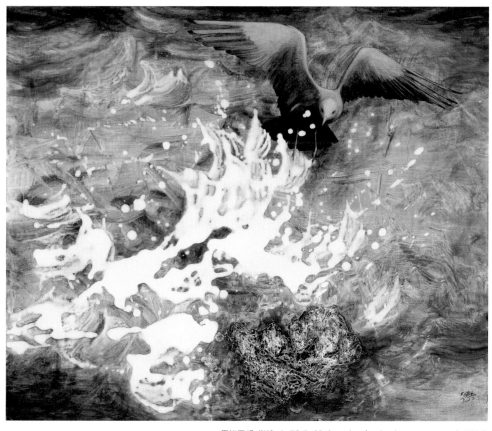

思惟飛行_激浪 | 72.7x60.6cm | mixed color on canvas | 2012

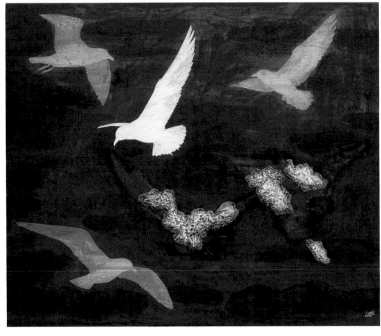

思惟飛行_ 갈매기섬2 | 60.6×72.7cm | mixed color on canvas | 2012

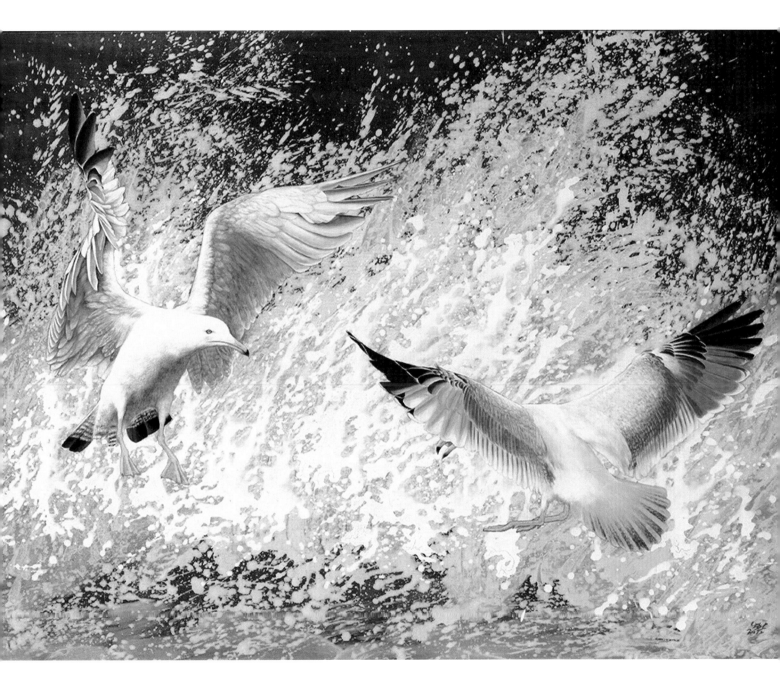

思惟飛行_격정광시곡 Passionate Rhapsody ｜130.3 x 97cm ｜Mixed color on canvas ｜2012

사유비행_ 淸浪 | 72.7 x 60.6cm | mixed color on canvas | 2012

思惟飛行_갈매기섬 | 53×45.5cm | mixed color on canvas | 2012

思惟飛行_rendezvous | 72.7 x 60.6cm | mixed color on canvas | 2012

思惟飛行_竹 林 流 浪 ｜ 72.7 x 60.6cm ｜ mixed color on canvas ｜ 2012

2013
묵시적사유 默示的 思惟
—

어린 시절 고향 언덕에서 발견한 염소의 눈, 그 알 수 없는 신비에 찬 눈빛에 매료 되어 그리게 된, 사색의 마른 풀을 뜯는 염소!
그 염소의 눈을 통해 비춰지는 삶의 표정과 때때로 떠올려지는 어떤 생각의 가 닥을 잡아 심상적 조형 세계에로 침잠하여 관조의 미학에 접근해 보고자 하였다. 말하자면 구체적인 이미지를 지닌 염소라는 대상으로부터 어떤 인식과 깨달음을 이끌어내고, 이를 토대로 삶의 자세를 그려낸 다음 그것을 다시 구체적인 이미지로 승화시켜 내는 구성이라 하겠다.

염소는 그 옛날 자신을 통째로 태워서 속죄의 제물이 되기도 하였고, 버려진 불모지를 새로운 생성의 땅으로 바꿔가는 유목문화의 희생양이기도 했던, 이른바 죽어야 사는 창조적 사유개념이다. 그것은 참된 자아를 찾아 새로운 삶을 탐구하는 사유적 성찰의 개념을 의미하기도 한다.

사색의 여행 그리고 묵시찬가, 사유문자, 사유하는 몸짓, 사유하는 갈대, 사유몽유, 사유의 꽃, 사유득리, 새가 만난 염소의 사유, 사유지대, 사유비행, 묵시적 사유 등 일련의 사유에 대한 흐름은 화력 36년을 관류하는 나의 자서전적 고백이기도 하다.

관조와 사유, 그것은 지금까지 나에게 줄곧 따라다니는 화두이다. 오랜 묵상 끝에 결국 언어적 도상인 '사유문자' 가 나오게 되었고, 그것은 묵시적 특성을 지닌 해독할 수 없는 문자로서 전생의 윤회와 미래에 대한 기억을 문자적 코드로 읽어 가는 채집여행이 아닐까.

염소작품에 등장하는 새는 하늘과 함께 유기체적 관계로 존재한다. 즉, 하늘이라는 절대자의 메시지를 새를 통해 염소에게 전하여 진리를 깨닫게 된다는 컨셉이다. 조상의 얼굴 속에서 연기구조를 깨닫듯이 모든 생명체는 무한한 시간과 무변의 공간으로 연결되어 있다. 그 관계 속에서 생명의 참된 의미를 깨닫게 되는 것이다. 또한 '사유비행'은 자유를 향한 비상, 탈속의 은유적 표현이기도 하다.

묵시적 사유'는 불가사의한 존재의 아우라를 담아내는 묵시적 시선이며 사유의 표상이다 이러한 동양적 사유의 근저를 이루고 있는 염소의 시원적 무위성과 관조적 자세는 존재론적 성찰과 근원적 자유를 찾고자하는 열망에 기인한다. 🖼

2013년 10월 16일
素石軒에서 윤여환

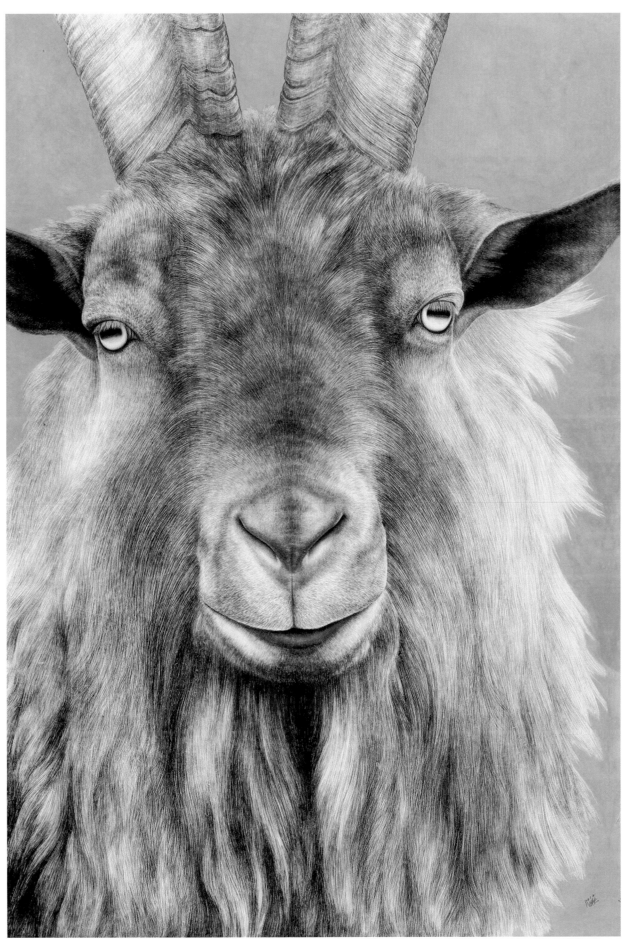

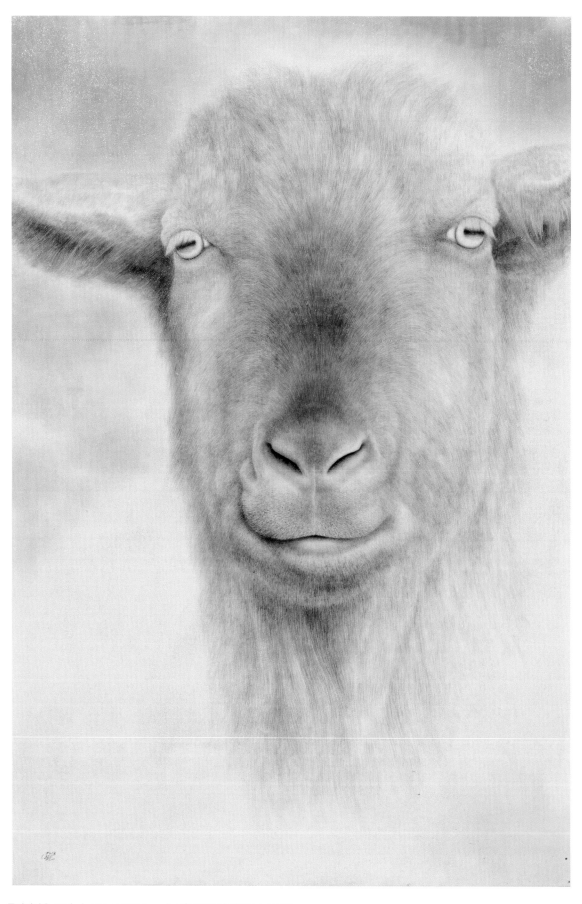

묵시적사유_무아 | 194 × 130.3cm | 삼합장지에 혼합재료 | 2013

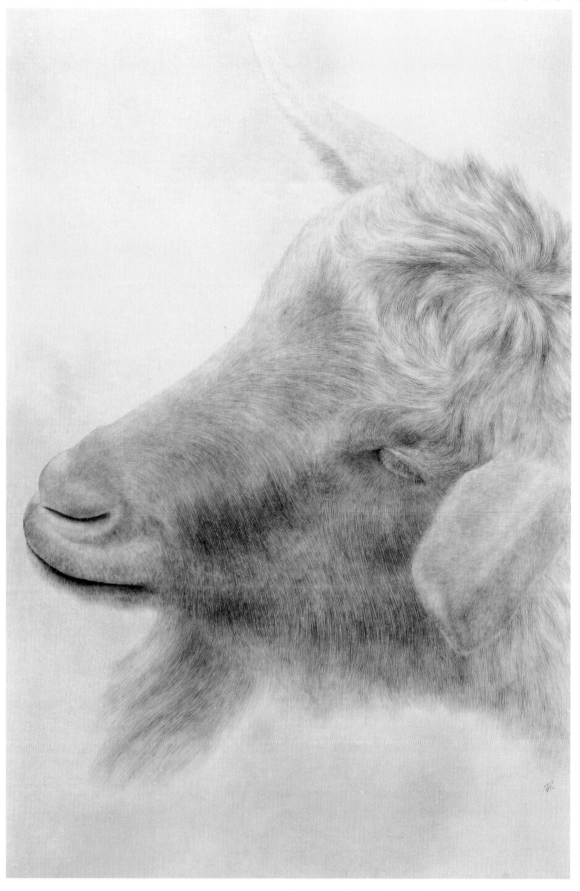

默示的 思惟_煩惱 │ 194 × 130.3cm │ 삼합장지에 혼합재료 │ 2013

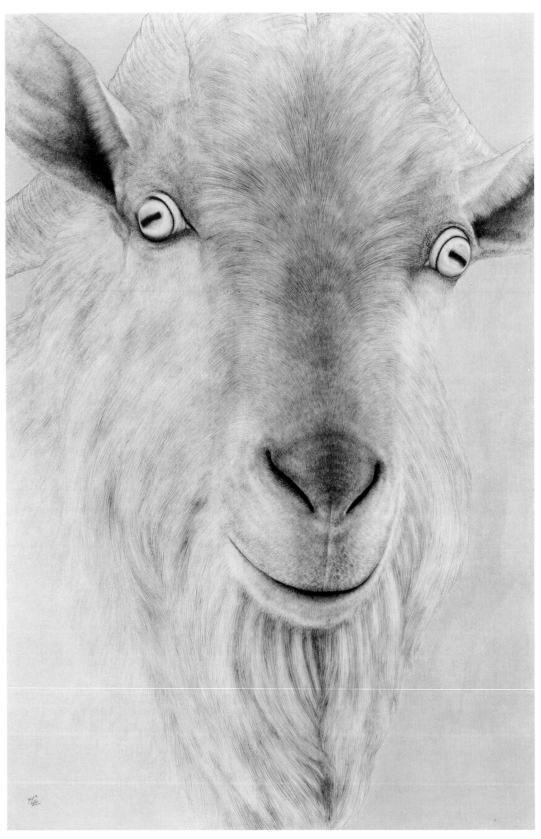

묵시적사유_득의 ｜ 194 × 130.3cm ｜ 삼합장지에 혼합재료 ｜ 2013

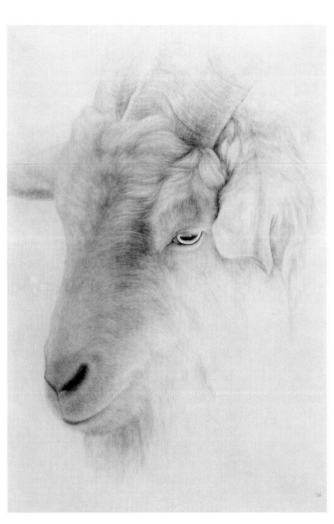

默示的 思惟_心齋 | 194×130.3cm | 삼합장지에 혼합재료 | 2013

默示的 思惟_三昧 | 194 × 130.3cm | 삼합장지에 혼합재료 | 2013

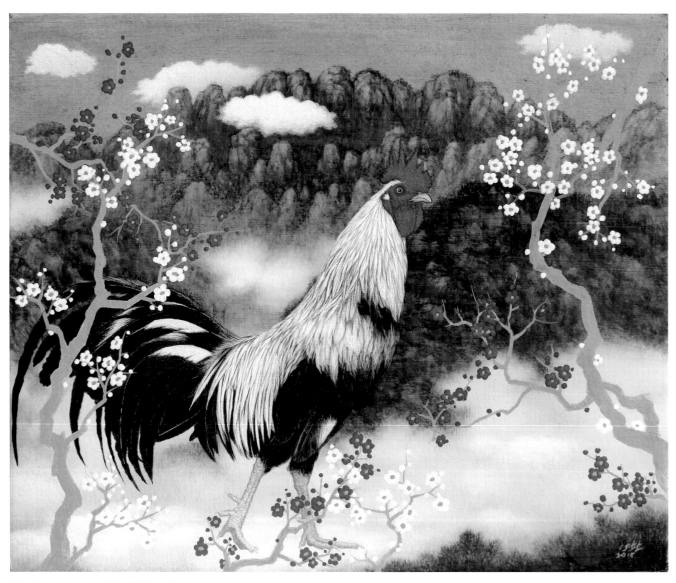

관운서기 ｜ 8호 ｜ 두방지에 혼합재료 ｜ 2015

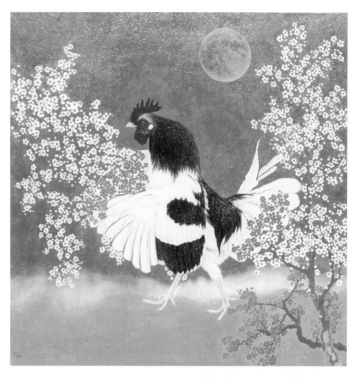

월하포옹 | 20호 | 혼합재료 | 2015

이원춘색 | 30호 | 혼합재료 | 2015

선비의 지조와 절개의 상징인

흰 매화 꽃잎사이로

평화와 사랑의 비둘기 한쌍

낮에 나온 청량한 하얀 달빛

기품있는 수탉의 표정에서

청렴결백한 관리의 표상을

구현해 보고 싶었다.

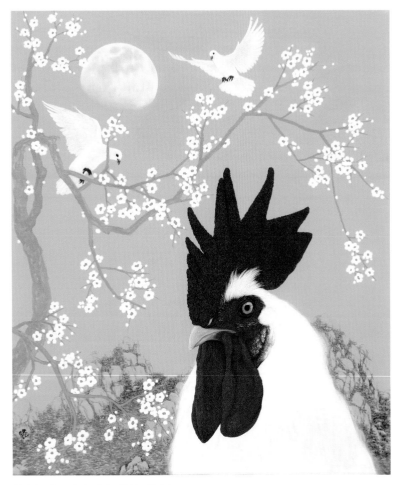

청렴사유 │ 20호 │ 캔버스에 아크릴릭 │ 2015

서기사유 | 캔버스에 아크릴릭 | 2016

수탉의 벼슬은 계관(鷄冠)이라고 한다. 맨드라미꽃(cock's comb)도 생긴 모양이 닭벼슬과 비슷해서 한자로는 계관화(鷄冠花), 계두화(鷄頭花)로 부른다.

그러니까 수탉의 벼슬 위에 닭벼슬 꽃인 맨드라미를 그리면, 벼슬 위에 벼슬을 얹힌다는 뜻으로 '관상가관(冠上加冠)'이 된다. 계속 승진하여 더 높은 지위에 오르라는 의미를 담고 있다.

서기사유_관상가관 | 캔버스에 아크릴릭 | 2016

서기사유_부귀공명 | 2016

서기사유_사랑 | 2016

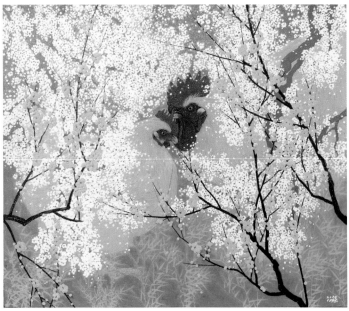

사유지대_열락3 | 45.5x53cm | 지본채색 | 2017

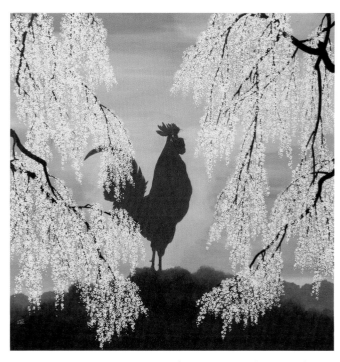

서기사유_여명 | 2,70.9x70.3cm | 장지채색 | 2017

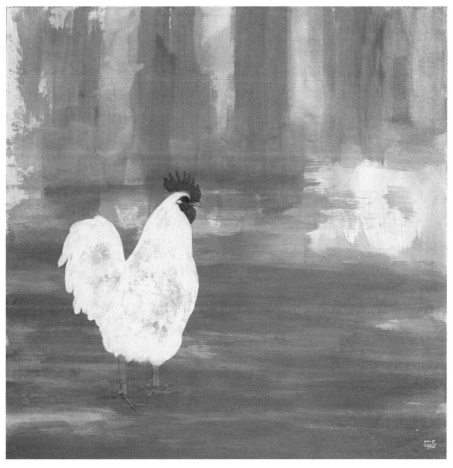

사유지대_悅樂 | 70.9x70.3cm | 장지채색 | 2017

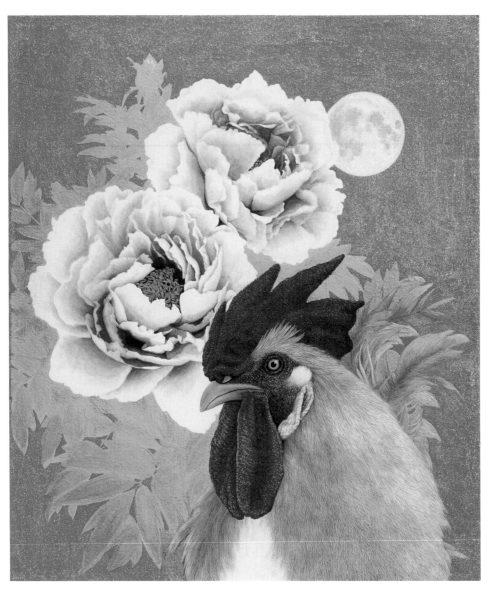

서기사유_부귀공명 | 지본채색 | 53x45.5cm | 2016

서기사유_부활하는 봄 | 2016

서기사유_여명 | 2016

서기사유_인연 | 2016

2017년 9월 13일 충남대학교
경상대학로비에서
황소작품 제막식이 있었다.

경상대학생들이 온실같은 상아탑에 있다가
치열한 삶의 현장에 던져질 때 저 붉은
톤의 배경에 힘찬 황소처럼 뜨거운 열정과
도전정신으로 현실을 박차고 나아가
성공과 극복의 아이템을 찾을수 있도록
정기를 불어 넣어주고 싶은 마음으로
제작하였다.

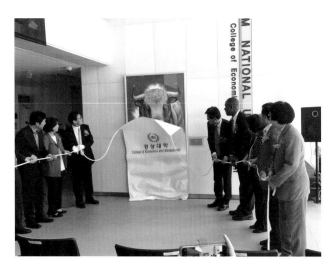

충남대학교 경상대학 로비 설치 | 스트로마그코리아 이성구 대표 기증

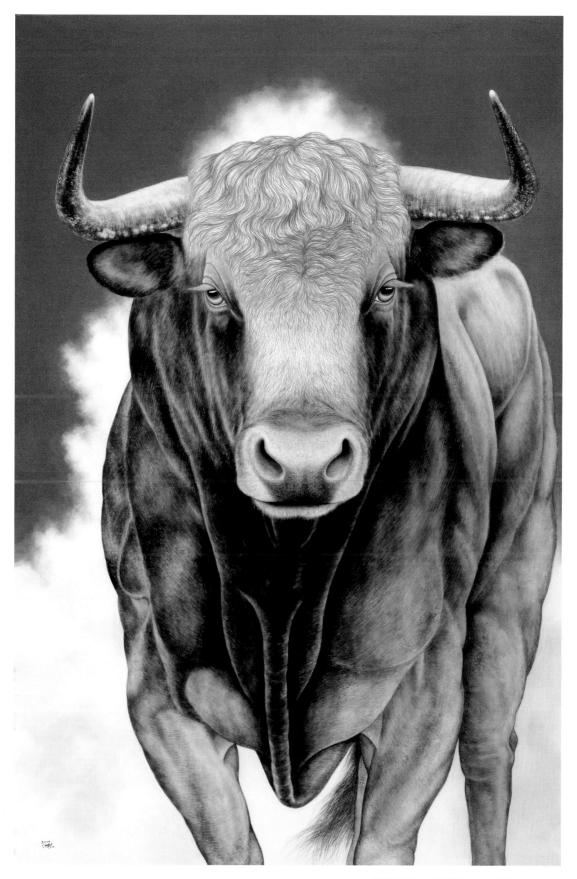

뜨거운 도전 │ 장지채색 │ 114x174cm │ 2017

윤여환회고전
尹汝煥回顧展

2020-2023

2021
곡신사유 谷神思惟
—

곡신사유(谷神思惟)_응축과 팽창

면이 선이 되어 빈 공간을 바람처럼 스치고 지나갈 때 그곳에는
매스(mass)의 진동과 울림이 서기(瑞氣)로 발현된다. 그것은 나와
우주가 하나가 된 불이(不二)의 기운이요 조화되는 힘이다.

활성화된 면의 운필은 유기적 구조 속에 무위적 팽창의 역동적
공간으로 확산된다.

매스의 판과 판이 움직여 산악이 생기고 곡신(谷神)이 형성된다.

팽창하는 매스와 곡신의 공간은 응축된 에너지를 발산하며 그 속에서
우주를 보고 무한을 그리며 찰나와 영원을 사유한다.

생성과 팽창의 매스에서 발생하는 계곡의 시작인 곡신은 천지의
뿌리요, 세상의 기원인 현묘한 여성의 문이기도 하다.

곡신사유_팽창1 | 30P | 2021

곡신사유_팽창10 ｜ 15F ｜ Acrylic on canvas ｜ 2021

곡신사유_팽창2 ｜ 30F ｜ Acrylic on canvas ｜ 2021

곡신사유_팽창6 │ 10P │ Acrylic on canvas │ 2021

곡신사유_팽창7 │ 30F │ Acrylic on canvas │ 2021

곡신사유_팽창4 │ 10P │ Acrylic on canvas │ 2021

곡신사유_팽창5 │ 30F │ Acrylic on canvas │ 2021

곡신사유_팽창8 ｜ 12M ｜ Acrylic on canvas ｜ 2021

곡신사유_팽창9 ｜ 10F ｜ Acrylic on canvas ｜ 2021

곡신사유_팽창3 ｜ 30F ｜ Acrylic on canvas ｜ 2021

곡신사유_불이 | 130.3×162.2cm | Acrylic on Canvas | 2022

곡신사유

谷神思惟

면이 선이 되어 빈 공간을 바람처럼 스치고 지나갈 때 그곳에는 매스(mass)의 진동과 울림이 서기(瑞氣)로 발현된다. 그것은 나와 우주가 하나가 된 불이(不二)의 기운이요 조화되는 힘이다.

각기 다른 생성의 형태로 활성화된 면의 운필은 유기적 구조 속에 무위적 팽창의 역동적 공간으로 확산된다. 공간의 확산은 곡신(谷神)을 타고 존재의 질서와 균형을 이루며 만물의 존재방식을 드러낸다. 팽창하는 매스와 곡신의 공간은 응축된 에너지를 발산하며 그 속에서 우주를 보고 무한을 그리며 찰나와 영원을 사유한다.

대지의 다양한 매스는 생성과 소멸의 순환을 반복한다. 지구의 지각은 여러 개의 판이 움직이면서 생성 소멸하고, 서로 충돌하거나 미끄러지며 상호작용을 하고 있다. 매스의 판과 판이 움직여 산악이 생기고 곡신(谷神)이 형성된다. 즉, 거대한 판들의 움직임으로 인해 아름다운 습곡과 산맥이 형성된다.

그리고 그곳에서 물이 생성되고 순환한다. 물은 모든 생명체 내에서 순환하고 있다. 물은 순환과정을 통해 지표면에 땅을 침식시키기도 하고, 땅을 이리저리 운반하기도 한다. 물은 순환하면서 기후를 조절하기도 하고 변화시키기도

한다. 물은 순환하면서 생물을 살리고 동력원이 되어 주기도 하고 오염된 하천을 청소하는 일도 한다. 이렇게 물이 순환하면서 지구에 사는 생명들에게 에너지의 원천을 제공하는 일을 한다.

물은 만물의 생명의 근원이다. 이 지구상에서 생명이 있는 것은 모두 그 생명의 원천을 물에 의존하고 있다. 약 46억 년 전 지구 탄생의 역사에서 물은 결정적인 역할을 하였다. 산이 깎여 평야가 되었다가 평야가 다시 바다로 씻겨 들어가고, 땅 껍질이 이동하여 바다 속에서 새로운 산이 솟구쳐 나오기도 했는데 이 모든 과정을 되풀이한 것이 바로 물이었다. 태초에 바다가 만들어지고 여기서 생명체의 바탕이 되는 유기물이 만들어지면서 최초의 생명체들이 생겨나기 시작했다.

따라서 생성과 팽창의 매스에서 발생하는 계곡의 시작인 곡신(谷神)은 천지의 뿌리요, 세상의 기원인 현묘한 여성의 문이기도 하다. 🖼

곡신사유(谷神思惟)_활성 | 10F | Acrylic on Canvas | 2022

곡신사유(谷神思惟)-활성2 ｜ 30F ｜ Acrylic on Canvas ｜ 2022

곡신사유(谷神思惟)_순환1 ｜ 10P ｜ Acrylic on Canvas ｜ 2022

곡신사유(谷神思惟)_순환2 ｜ 10P ｜ Acrylic on Canvas ｜ 2022

곡신사유(谷神思惟)_속도 ｜ 30F ｜ Acrylic on Canvas ｜ 2022

윤여환_사유의 숲 ｜ 10P ｜ Acrylic on canvas ｜ 2021

곡신사유(谷神思惟)_순환3 | 15P | Acrylic on Canvas | 2022

곡신사유(谷神思惟)_불이2 | 50F | Acrylic on Canva | 2022

곡신사유(谷神思惟)_순환4 | 20F | Acrylic on Canvas | 2022

묵시찬가_춘매사유 │ 53x40.9cm │ acylic on canvas │ 2023

묵시찬가_호반의 야상곡(Nocturne) │ 30F │ Acrylic on Canvas │ 2022

매화사유

梅花思惟

묵시찬가_봄의 왈츠 | 50x43cm | Acrylic on Canvas | 2022

소요유 | 8P | acrylic on canvas | 2022

소요유2 | 8P | acrylic on canvas | 2022

윤여환회고전
尹汝煥回顧展

1995-2023
표준영정 및 인물화

표준영정이란 우리 선현의 영정을 제작할 때, 그 모습이 언제나
일정하도록 통일시켜 놓은 초상화를 말한다. 윤여환 화백이
제작한 표준영정은 정부에서 지정한 국가표준영정 7위가 있고,
천주교주교회의에서 인준한 순교표준성인화 6위가 있다. 기타
그가 그린 일반 표준영정으로는 종교단체나 종친회에서 의뢰한
초상화 등 다수가 있다.

백제 도미부인 百濟都彌婦人

삼국사기 열전에 기록된 백제의 평민 도미의 아름답고 행실이 좋은 부인

국가표준영정 제60호 | 보령시 도미부인사당 소장

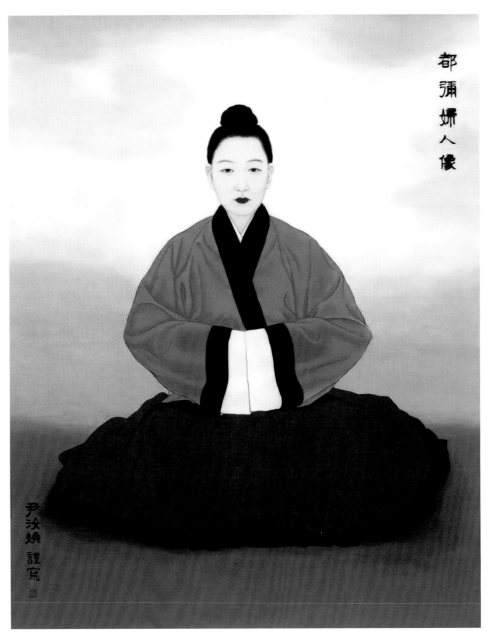

백제도미부인 | 132cm×160cm | 견본 채색 | 1995

충남 보령군 오천면 소성리 산 13-87" 에 위치한 보령시 도미부인사당에 봉안되어 있다.

도미부인은 정절의 여인으로 알려진 백제초기설화의 인물로 삼국사기(제48권)에 기록되어 있는데 그 지명이 현재 보령에 그대로 남아있고 도씨문중도 살고 있다.

얼굴고증

얼굴모양은 북쪽지방출신의 북방계형, 중국 화남지역인들의 얼굴과 유사한 화남계형, 남쪽해안지역으로 유입되어온 남방계형의 얼굴이 주류를 이루었고 원주민층은 화남계형으로 구분할 수 있다.

충남 보령지방이 해안지역에도 속하지만 남방계형 사람은 주로 어업에 종사하는 사람이 많고 화남계는 손재주가 좋은 기술직 종사자가 많이 분포되어 있다고 볼 수 있다.

도미의 직업이 목수인 점으로 미뤄 볼 때 도미부인도 화남계형 얼굴임을 알 수 있다. 또 화남계형 미인은 당시 당나라 미인형과 유사한 점이 많다. 즉, 얼굴과 체격이 작고 뺨에 살집이 많으며 눈.코.입이 작고 이들이 서로 모여 있으며 얼굴모양도 전체적으로 평평하고 동그란 형이 많다. 눈썹은 흐리고 가늘며 초생달형이다.
백제시대 미인관은 조선시대미인도를 비춰 볼 때도 쌍꺼풀이 없는 가는 눈, 작은 눈동자, 작고 짧은 코, 작은 입, 눈두덩과 미간이 넓고 中顔이 오목한 얼굴형의 앳된 모습으로 특징 지을 수 있다. 삼국사기 제48권의 도미설화, 동사열전의 도미설화, 삼강행실도 열녀편, 한국인의 얼굴(국립민속박물관) 등을 참조하고 얼굴전문가 조용진박사의 자문.

자세

약수리벽화고분 – 현실 북벽 윗단의 [주인공 부부상]의 자세 참조.
쌍영총 – 현실 북벽의 [주인공 부부상] 참조.

머리모양

머리는 긴 머리를 땋아서 머리 뒤에 붙이거나 올린 형태로 고구려 벽화에서 볼 수 있다.
[주인공부부상]에 나타난 부인의 틀어올린 높은 머리 참조.
덕흥리 벽화고분-현실 북벽 동쪽의 '우교차도'에 나타난 여인의 틀어올린 머리 참조.

복식고증

저고리는 가선을 둘렀고 허리아래까지 내려가는 긴 저고리이다. 고름대신 허리띠로 고정시켰고 깃섶 도련 끝동에는 저고리감과 다른 천으로 선이 둘러져 있다. 삼실총 제실 남벽의 행렬도, 각저총, 장천1호고분 고구려 복식등을 참조. 옷섶은 고구려고분벽화에서 볼 수 있듯이 고구려가 평양천도이전에는 좌임(左袵)으로 여미었기 때문에 백제초기 복식이 좌임일 가능성이 많아 좌임으로 제작했다. 원래 한국의 옷은 북방 호복(胡服) 계통으로 상고시대에는 앞여밈이 좌임(左袵)이었다. 그러나 우임(右袵)인 중국옷의 영향을 받아 우임으로 되어 현재에 이른다.
각저총 주실 북벽 벽화, 집안무용총 주실 서벽 수렵도, 주실 동벽 무용도, 장천제1고분 등 참조. 허리에서 도련까지 잔주름이 잡힌 치마형태는 무용총에 나타나 있고 각저총에는 가선치마와 무선치마를 입고 있다. 쌍영총에는 세여인은 무선치마, 수산리 서벽 귀부인과 시녀는 같은 형태의 긴 치마를 입고 있다. 수산리 고구려 벽화 고분, 각저총, 덕흥리 벽화고분의 우교차도 등을 참조.

도미부인초본

중봉 조헌 重峯 趙憲

1544(중종 39)~1592(선조 25), 조선의 문신, 의병장
국가표준영정 | 옥천표충사 소장

―

이 작품은 "중봉 조헌 장군 표준영정"인데 김기창화백이 제작한 상반신 영정으로
이미 문체부의 표준영정으로 지정된 작품이다. 그 영정을 전신상으로 1997년에
새로 제작하여 조헌장군 묘소와 제당이 있는 옥천 표충사에 봉안되었다. 충남도와
조씨 종친회의 용역으로 제작하였다.

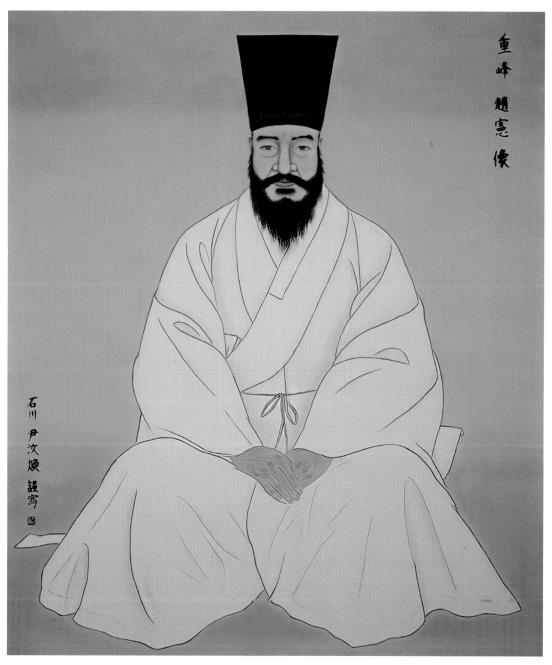

重峰 趙憲 像

石川 尹次煥 謹寫

중봉조헌 국가표준영정 전신상 │ 132cm×160cm │ 지본 채색 │ 1997

김극희 金克禧

조선 전기 영암 출신의 무신 1532~1592
영암군 학산면 충효사 소장

———

김극희(金克禧)[1532~1592]는 1564년(명종 19)에 무과에 급제해 훈련원
참군(訓練院參軍), 거제 부사(巨濟府使)를 지냈다. 임진왜란이 일어났을 때 영암에서
의병을 모집하여 이순신(李舜臣)[1545~1598]의 휘하에서 싸웠다. 한산도 전투에서 당시
선전관(宣傳官)이던 아들 김함(金涵)[1568~1598]과 함께 전사하였다.

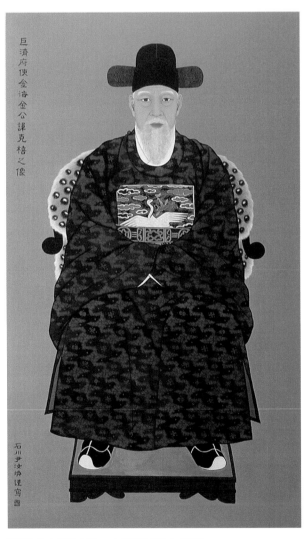

김극희 상 │ 100x167cm │ 비단에 채색 │ 2002

김함 金涵

조선시대 무신 1568~1598
영암군 학산면 충효사 소장

이 영정은 거제도호부사 金涵 像으로 전남 영암군 학산면
학계리 산2 에 위치한 [충효사]에 봉안된 영정이다.

조선시대 무신인 김함(1568~1598)은 김수로왕 58세손인
도호부사 김극희의 아들로 태어났으며, 1588년 무과에
등제하여 선전관에 올랐다. 임진왜란 때 부친인 부사공
'김극희'가 스스로 의병을 모집하여 이순신 막하로
달려갔었는데 이때 김함은 통제사진영으로 들어가
기특한 묘책을 건의하여 명량전에서 대승을 거두었다.
그후 1598년 부친과 한산도에서 왜군을 격퇴하던 중
적탄에 맞아 전사하자 '김함'은 적진에 들어가 부친의
시신을 업고 나왔다고 한다. 그리고 다시 적진에 뛰어
들어가 적 수백명을 참살(斬殺)하였으나 힘이 다하여
결국 배 위에서 전사하였는데 시신을 찾지 못하여 그의
옷과 신발로 장례를 모셨다고 한다.

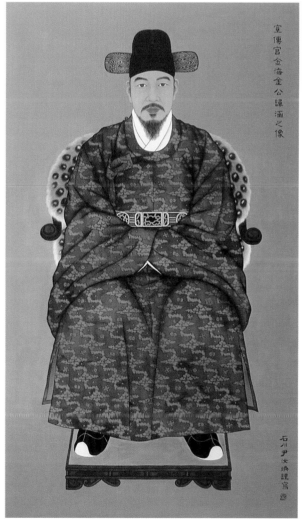

김함 상 ㅣ 100x167cm ㅣ 비단에 채색 ㅣ 2002

知命_자화상 | 80.3x100cm | 장지+수묵채색 | 2002

윤여환 자화상 尹汝煥自畫像

2002년 5월에 지나온 세월을 성찰하며 50세(知命)의 모습을 그려보았다. 전통적인 동양화의 초상화 기법을 따랐지만 전체적인 분위기는 좀 새롭게 해 보려고 노력했다. 동양의 초상화는 전신사조와 이형사신의 정신을 담아야 하고 명암법을 사용하지 않으면서 실물과 닮게 그려야 하는 어려움이 있다.

숙부인상 (영화스캔들)

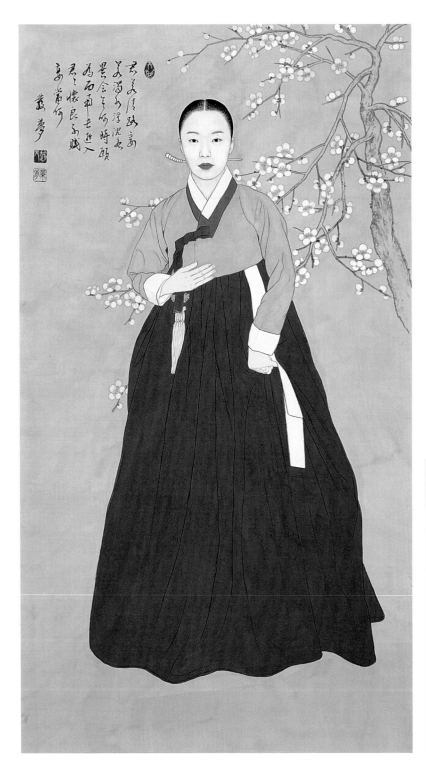

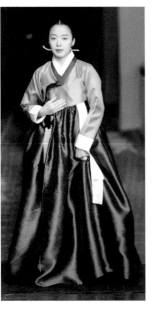

숙부인상 | 64x114.5cm | 한지수묵채색 | 2003

이 작품은 2003년도 개봉한 영화 [스캔들-조선남녀상열지사]에 등장하는
[숙부인 정씨상]이다.
이때 영화 속 그림을 전부 제작했다.

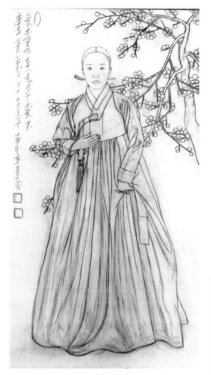

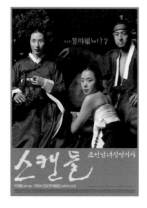

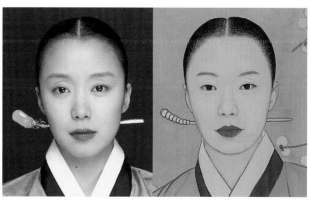

가포 임상옥 稼圃 林尙沃

(林尙沃, 1779년 ~ 1855년) 조선 말의 무역 상인이다.
—

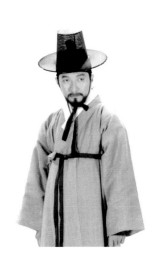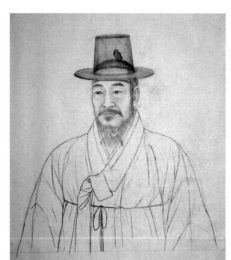

조선시대 인삼무역의 거상 가포(稼圃)임상옥(林尙沃) 像이다. 얼굴연구소 조용진교수가 얼굴고증을 하고 윤여환교수가 제작한 초상화인데 실제 모습을 추정할 수 있는 사료가 전혀 없어 임상옥의 고향인 평안북도 의주 사람의 주요 골격과 전주 임씨의 신체적 특징 등을 고려해 제작했다.

稼圃(1779~1855)는 조선 후기 인삼무역(21세에 북경에서 인삼무역권 독점, 42세에 막대한 재화 획득)을 통해 거상이 되었고 지난해 소설과 드라마 '상도'를 통해 화제를 모았던 인물로 한국인삼공사로부터 자사 인삼 브랜드 '정관장'의 새 TV광고에 쓰기 위한 초상화로 제작용역을 받았다. 그리고 그동안 미비했던 부분을 수정하여 4월 14일 임상옥영정을 다시 제작하였다.

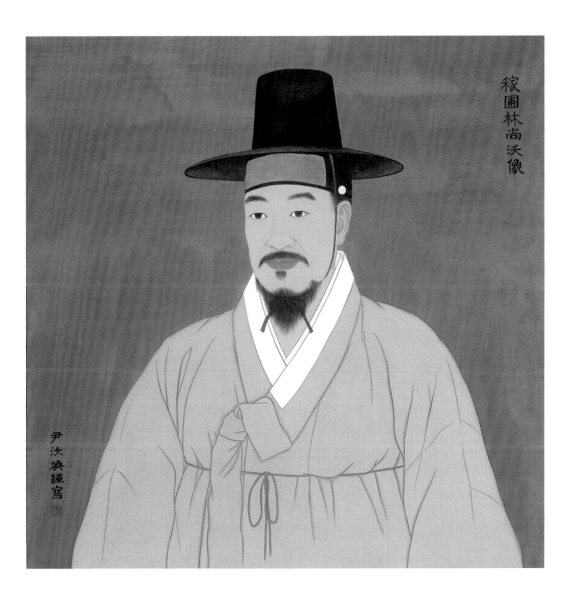

稼圃林尚沃像

尹汝煥謹寫

인산우 상 | 80x80cm | 비단에 먹,채색 | 2003

농포 정문부 農圃 鄭文孚

조선중기의 문신이자, 인진왜란의 의병장이다 (1565 - 1624)
국가표준영정 제77호 | 의정부시 충덕사 소장

조선 중기의 문관이자 의병장. 현대 사람들에게는 임진왜란 당시 북관대첩을 주도한
의병장 이미지로 기억되는 인물이자 비운의 영웅

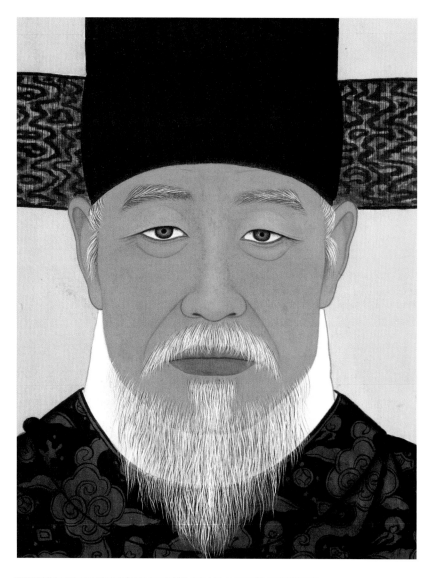

얼굴고증

표준영정 전문 얼굴연구소에 의뢰해 海
州鄭氏 松山宗中 현손 인물 70여명의
얼굴을 촬영 채집하고 지리적 체형을
종합분석하여 그 결과를 두상으로
제작하였다. 즉, 남자를 결정하는 Y
염색체에는 형태를 지시하는 유전자가
들어 있는데 1/46의 같은 인자가 그
가문얼굴의 특징을 결정짓게한다. 그래서
각각의 촬영된 얼굴의 150여군데를
계측하여 문중의 특징을 도출해 낸
데이터를 두상으로 제작하였음.
신장이 176cm 정도로 키가 크고, 체격도
큰 편임.

얼굴이 길고 한국인 평균인 1: 1.32
보다 약간 더 긴 1: 1.4 비율이며, 중안과
하안이 김. 중안이 볼록하게 발달하고
하안의 피부가 두터운 경향 동공간
거리는 좁은 편이고 코 끝과 귓불은
크지않은 형.

위 두상을 모델로 하여 문관의
신분이지만 의병을 일으켜 큰 공을 세운
분이기 때문에 학자적인 풍모와 강인한
인상의 무인적인 품격을 느낄 수 있도록
수정 보완하였음

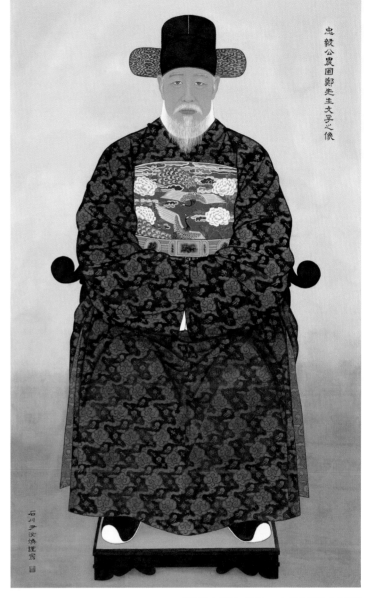

정문부 | 103×173cm | 견본 채색 | 2005

복식고증

정문부는 사후에 임진왜란 평정의 공으로 [선무원종1등공신]에 봉하고, [숭전대부 의정부 좌찬성 겸 판의금부사 지경연 춘추관 성균관사 홍문관 대제학 예문관 대제학 5위도총부 도총관]이라는 종1품에 추증되었다.

영정 복식은 경국대전에 보면 사모에 단령을 착용하며 품계에 따라 흉배와 문양을 달리하였는데 문관1품은 공작에 구름무늬와 목단이 그려지고, 대는 서대를 착용하였다. 흉배의 크기도 가슴을 덮을 정도로 크게 그려졌다.

영정의 사모는 모체가 낮고 위가 평평하며 양각이 짧고 넓게 그려졌음. 단령은 고대가 다소 넓고 깃은 많이 패이지 않았으며 깃 넓이는 넓게 하였음.

의자와 신발 등도 임진왜란때의 복식에 따랐다. 정문부선생은 인조2년(1624년)까지 생존하셨기 때문에 그 무렵까지 생존한 문관영정들을 참조하여 복식을 참조하였음.

모친 박병례 여사상 母親像

박병례여사상 부분

이 작품은 아들의 마음의 보금자리였던 모친
영정이다. 90세 때의 건강한 모친의 모습을 찍은
사진을 토대로 육리문법과 배채법, 적선법을
구사하여 제작되었다. 이 영정제작을 위해
얼굴사진을 찍고 6개월 후인 2003년 11월 5일에
세상을 뜨셨다.

박병례여사 90세 眞 | 78x78cm | 견본채색 | 2007

한 몸이었다 다른 몸으로 세상에 나와
치마쪽 요람의 사랑에 흠뻑 젖어

한세상 마음의 안식처가 되었네
아프면 떠올리던 하늘같은 어머니

목마르면 적셔주는 아침이슬이 되어 주셨고

지치면 누워도 좋은 잔디밭이셨다
세월의 무게에 등 굽은 구순의 어머니
희노애락 거두어 입고 구름되어 가셨네

이천칠년 입춘에 소석헌에서
윤여환의 필치로
삼가 어머니의 살결과 주름을 세어보다

유관순 열사 柳寬順

유관순(柳寬順 1902-1920)은 일제강점기의 독립운동가이다.
국가표준영정 제78호 | 천안시 유관순열사 추모각 소장

———

본관은 고흥(高興)이며 일제강점기에 3.1운동으로 시작된 만세 운동을 하다 일본
형사들에게 붙잡혀 서대문형무소에서 이뤄진 모진 고문으로 인해 순국했다.

———

영정자세 3.1운동 당시 만세운동 벌이기 직전에 나라를 걱정하는 표정과 의기에 찬
모습으로 이화학당 교실에서 잠시 앉아 계신 자세
영정크기 가로 120cm, 세로 200cm
영정재료 繪絹本設彩

유관순 국가표준영정 제78호 │ 120×200cm │ 견본 채색 │ 2007

유관순 표준영정 (얼굴부분)

수십차례의 前彩와 伏彩技法으로 設彩했고 顏面 피부와 근육은 肉理紋法, 頭髮은 積線法으로 線描

01 유관순열사 사진안면부 부종상태와 골격의 의학적인 분석

고려대학교 성형외과 윤을식교수에게 의뢰한 결과 의학적인 소견-
얼굴 좌측 귀모양은 우측 귀보다 길이가 짧고 귀상부가 처져있는 것으로 보아 귀의 선천성 기형인 [처진귀-Lop Ear]라고 사료되며, 흔히 처진귀를 갖고 있는 경우 턱뼈의 기형(저성장)을 동반한다.

그런데 사진 상에 좌측 협부(볼)선이 우측에 비해 급한 것으로 보아 좌측 하악골 체부와 하악 각부의 저성장을 추측할 수 있다. 따라서 좌측 귀변형과 협부의 모양으로 볼 때 경도의 반안면 왜소증을 갖고 있었던 것으로 사료됨.

좌측 비익(코방울)의 경도된 현상은 구순염에 의한 것으로 볼 수도 있으나 구타에 의해 생길수 있는 병변일 가능성이 더 높음. 안면부 전체적인 부종은 구타와 고문에 의해 생긴 것으로 사료됨. 특히 좌측 안면에 부종의 정도가 심하게 나타나고 있고 좌측비익의 경도된 현상도 안면 부종에 의해 생긴 현상으로 봄.

따라서 浮腫量과 浮腫狀態를 分析하여 健狀顏으로 제작하였음. 좌측 비익의 경도된 현상은 바로 잡았으나 좌측귀가 약간 올라간 상태는 유지하였음. 그리고 눈모양은 속눈꺼풀이 져 있음

이화학당 단체사진과 수형자기록표
부착사진의 평균형태를 비교분석

02 유관순열사 사진합성 평균얼굴 분석

카메라 다중노출촬영 기법과 흡사한 멀티플레이드 레이어(Multiplied layer)기법을 활용한 유관순열사 사진합성 평균얼굴 제작과정

 >

원본1 원본2 원본3 평균얼굴

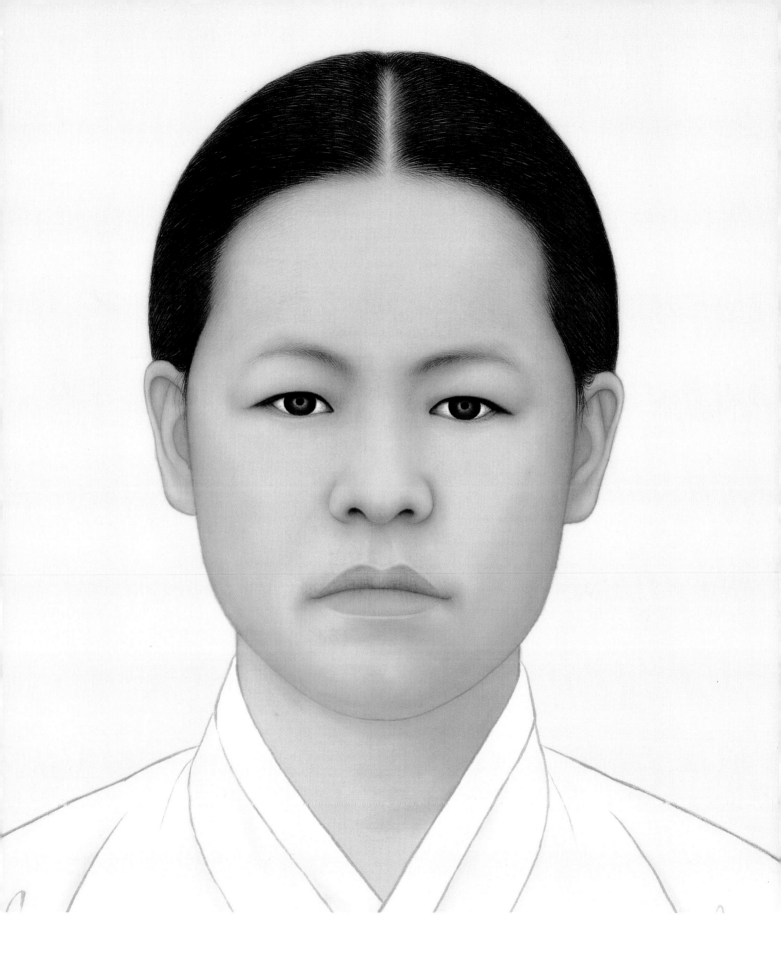

03 유관순열사 사진합성 벡터라인화로 평균얼굴분석

3개의 원본사진에 벡터라인(Vectorline)을 구축하고 안면을 중심으로 합성하여 이의 주요
교차점 및 평균 위치를 고려한 새로운 라인을 구축

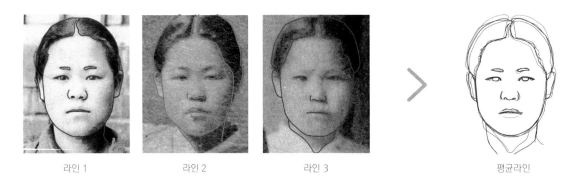

라인 1 라인 2 라인 3 평균라인

04 얼굴하도 연구

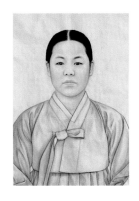
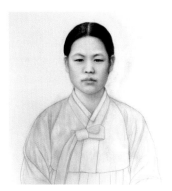
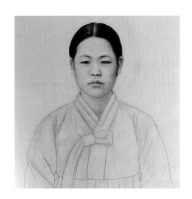

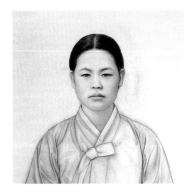
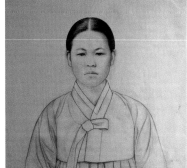

05 유관순열사 복식제작과 여러 가지 참고자세

유관순열사의 신장인 169.7cm과 동일한 키와 몸집의 모델을 섭외하여, 복식을 착용한 후 여러
가지 참고자세를 연구함. 최종 전신좌상영정은 170cm의 여학생 모델 자세를 참고해 유관순열사의
실제 키에 맞도록 제작하였다.

06 유관순열사의 이화학당 당시 학생복식 사진

- 이화학당 보통과 졸업장면으로 추정되는 사진. (1915년 4월 이화학당 보통과2학년으로 편입할 당시
 찍었던 기념사진으로 추정. 14세)
- 1911년 이화학당 졸업생사진 (신발은 갖신을 신고 있음)
- 이화학당 보통과 졸업사진 또는 이화여자고등보통학교 입학식 사진 추정 (1918년. 17세)

위 3장의 사진자료와 열사의 친구분이신 남동순할머니의 증언 그리고 전통복식전문가의 고증 등을
종합하여 유관순열사는 흰색 저고리에 긴 흰색 통치마를 입으셨다는 결론을 내림

 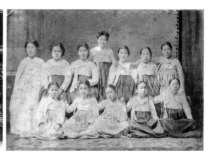

화학당 보통과 졸업사진 추정

(1915년 4월 이화학당 보통과2학년으로
편입할 당시 찍었던 기념사진으로 추정. 14세)

1911년 이화학당 졸업생사진

(신발은 갖신을 신고 있음)

이화학당 보통과 졸업사진 또는
이화여자고등보통학교 입학식 추청사진

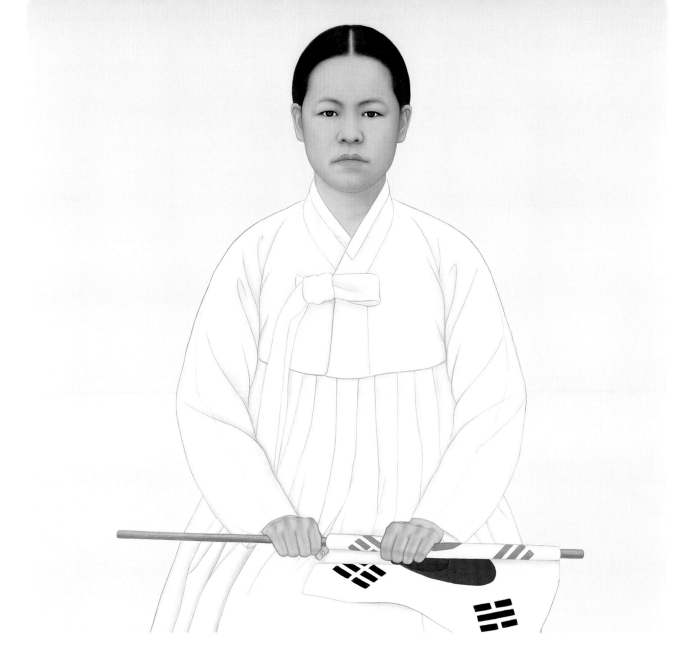

07 유관순영정 복식 재현

복식은 당시 유관순열사의 학창시절 사진을 참고하고 남동순할머니의 증언과 문광부 심의위원회의 고증을
거쳐 제작하였다.

08 유관순영정의 태극기 고증

독립기념관에서 3.1운동 때 만세시위에 사용할 태극기를 대량으로 찍어내기
위해 만든 [태극기 목각판]이 있어 목판인쇄 태극기를 그렸으나 당시에는
태극기가 제대로 그려지지 않았고 그 당시 사용했던 태극기가 통일되지 않고
여러 종류가 있었기 때문에 고증에 의미가 없어 2차 표준영정심의위원회에서
1949년 공포된 표준태극기를 하기로 결정하여 다시 고쳐 그렸다.

09 유관순영정의 갓신 고증 및 재현

유관순열사영정의 갓신은 이화학당 당시의 졸업사진에서 보듯이 행사 때 주로 신었던 갓신을 중요 무형문화재 제116호 靴鞋匠 黃海逢선생께 의뢰하여 직접 제작함.

10 유관순영정 배경 마루 고증

유관순열사영정 배경의 교실마루 고증을 위해 2005년 10월부터 고건축전문가들의 자문을 받아 이화여고와 인천 창녕초등학교(1907년 창립) 등을 방문 조사하였고, 1930년대 건축된 고택의 대청마루가 당시의 모습으로 그대로 보존되어 있는 곳도 찾아 마루양식을 분석하였음. 그 후 이화여고에 다시 찾아가 1915년에 건축한 이화여고 심손기념관 건물 교실마루를 조사하여 쪽마루 실제크기(폭 8cm×186cm 정도)대로 다시 제작했음.

심손기념관은 1915년에 준공하였는데, 남쪽부분은 6.25사변때 폭격으로 도괴되어 1961년에 개축하였다고 함. 그 후 1988년에 북쪽 벽돌 건물 중 남아있는 부분의 외형 벽체는 그대로 보존하면서, 지하 1층은 평지를 2.5m굴착하여 철근 콘크리트로 55평의 지하실을 신설하고 1,2,3층 6개 교실은 철근콘크리트 구조로 내부 변경하였다고 함.

이화여고 심손기념관 건물은 1915년에 준공하였기 때문에 당시 유열사 재학 시에는 교실마루가 4년 정도 된 마루라고 생각되어 위와 같이 제작했음.

2005년 8월 29일 유관순기념사업회 사무실에서 회장님과
유족대표, 문광부표준영정심의위원 등 관계자들과
유관순열사의 소꿉친구였던 남동순 할머님(106세, 3.1
여성동지회명예회장)을 뵙고 유열사의 복식과 신체조건 등
여러 가지 증언을 들었다.

특히 유열사의 복식고증에서 교복 하의복식이 흰색 옥양목의
통치마였다는 사실을 알았다.

처음에는 회색치마나 분홍색치마를 착용하는 등 교복이
정립이 되지 않았다가 1920년대부터 검정치마와
흰색저고리로 교복색상이 통일되었다고 한다. (당시 찍은
이화학당사진 2장에도 흰색치마저고리를 입고 계심). 신발은
보통 때는 짚신이나 미투리를 신었고 행사 때에는 갖신을
신었다고 한다.

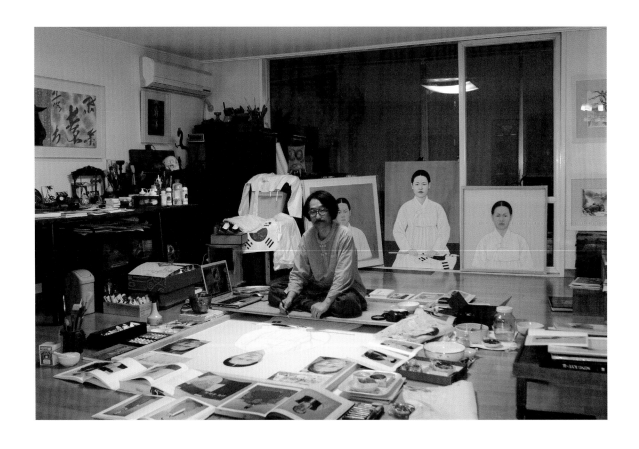

12 유관순열사의 영정기법

• 影幀에 사용된 色 :

石間硃, 橙黃, 黃土, 朱, 臙脂, 胡粉, 墨, 黑, 藍 등의 천연물감.

• 影幀技法 :

前彩(前設), 伏彩(背彩, 北彩, 北設)技法, 肉理紋法, 積線法 등으로 선묘설채.

• 顔面部, 手의 筋肉組織과 皮膚肌理表現 :

天然赤鐵石인 石間硃를 水飛法으로 입자의 크기, 混入物의 종류에 따라 변화되는
해당 색채를 찾아 수십 차례 설채. 顔面은 肉理紋法과 鐵線描로, 頭髮은 積線
法으로 선묘.

• 眼部의 眸子와 眼光表現 :

李采肖像, 姜世晃 71歲像 등 조선시대 초상화기법의 靈彩효과를 再現.

• 衣褶線 :

逆入平出 筆法에 의한 線描方式으로 運筆.

精緻한 안면표현에 비해 단순하게 처리된 衣褶線의 표현은 그 중심을 얼굴에 두고
인물의 품격을 높이기 위한 것으로 조선시대 초상화기법의 대표적인 선묘방식임.

• 服飾의 흰색과 太極旗의 바탕표현 : 호분을 수차례 배채.

• 갓신표현 : 黑色顔料로 수차례 전채와 배채.

• 배경 마루표현 ;
나무결은 연지, 석간주에 먹을 혼합하여 표현하고 나머지 표면은 주로 먹을
사용하여 엷게 선염.

• 배경 벽표현: 등황과 황토, 석간주, 먹 등을 아주 연하게 수차례 전채와 배채.

한국-싱가폴
공동우표그림

정보통신부 우정사업본부는 한국과 싱가포르 두 나라의 문화적 교류를 확대하고 외교적 관계를 증진하기 위해 전통 혼례 의상을 소재로 제작한 공동우표가 30일에 발행됐다. 공동우표는 양국의 혼례의상 각각 4종씩 모두 8종이며, 각 30만 장씩 총 240만 장이 발행되고, 전지는 16장(4×4)으로 발행되었다.

정보통신부의 제작의뢰로 한국.싱가포르공통우표그림을 가로 31.8cm, 세로 41cm 크기로 각 8세트를 제작했다. 2007년 3월 30일에 양국에서 동시에 발행하여 사용한 우표그림이다. 싱가포르 혼례복식의 배경은 해당민족의 전통문양으로 장식했다.

모란(牧丹): 富貴.　怪石: 長壽.　蓮: 連, 多産, 청정,순결,장수.　蘭과 梅 : 절개.지조.　원앙: 貴子. 부부금슬.　오리(鴨): 장원급제. 부부금슬.　日月五岳圖: 왕권. 신하가 임금에게 보답의 뜻으로 노래한 天保九如圖(축송화).

한국 혼례의상 디자인은 자색 단령과 활옷, 청색 단령과 원삼, 남색 단령과 원삼, 두루마기와 치마저고리이며, 액면가는 각각 480원, 520원, 580원, 600원이다. 싱가포르 혼례의상 디자인은 다민족 국가인 특성으로 중국계, 인도계, 말레이계, 유라시아계의 전통혼례의상이며, 액면가는 모두 250원이다.

황중연 우정사업본부장과 추아 타이(蔡泰恭) 주한 싱가포르대사와 劉文發 부대사 그리고 한국우취연합 권영수회장등이 참석한 가운데 [우표홍보물 제막] 행사도 있었다.

　이번 공동우표의 발행은 지난해 10월 4일 싱가포르에서 [양국 공동우표 발행 협정서]를 체결하고 다시 12월 6일에 서울에서 열린 [양국 공동우표디자인 선정회의]를 개최하여 양국에서 디자인한 32종의 우표그림을 놓고 선정작업에 들어갔는데 내가 제작한 우표그림이 최고 디자인으로 선정되어 발행하게 되었다. 우리나라 전통 혼례의상은 단국대 전통의상학과 박성실 교수가 고증했고 싱가포르 전통혼례의상과 문양은 싱가포르에서 제공해준 고증자료를 바탕으로 제작되었다.

논개 朱論介

조선 선조시대 임진왜란 중 열녀 (1574 – 1593)
국가표준영정 제79호 | 국립진주박물관 소장 | 이모본– 진주시 촉석루 논개사당 의기사 소장 | 이모본–장수군 논개사당 의암사 소장

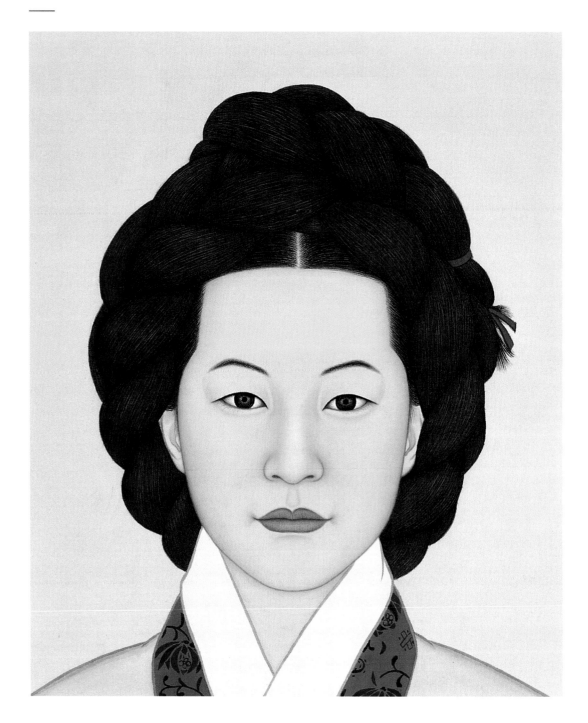

논개(朱論介, 1574 ~ 1593)는 조선 선조시대의 열녀이다.

조선 전라도 장수현 임내면 대곡리 주촌마를 출생. 일본군들이 진주 촉석루에서 연회를 벌이고 있을 때 왜장계야무라로쿠스케를 유인하여 진주 남강 의암바위에서 그를끌어안고 남강에 투신하여 순절(殉節) 했다

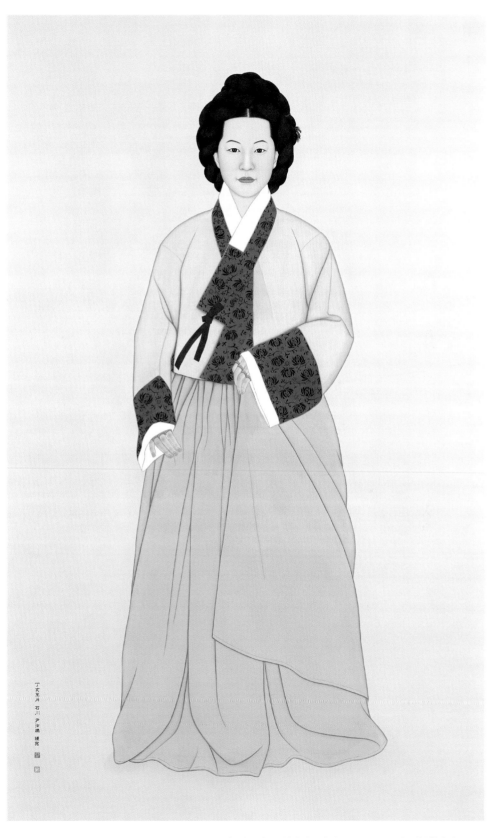

논개 국가표준영정 제79호 ｜ 110×180cm ｜ 견본 채색 ｜ 2008

얼굴고증

2006년 1월부터 주논개(朱論介)의 얼굴 특징을 찾아내기 위해 '얼굴 연구소'에 의뢰해, 신안주씨(新安朱氏) 여자의 얼굴 특징을 형질인류학적으로 분석했는데, 논개의 생장지인 장수지역(장수읍과 함양군 서상면, 전북지역 등)을 중심으로 신안주씨 문중 40명을 촬영. 150여 군데의 얼굴을 계측 분석하여 신안주씨가 가지고 있는 동일형태의 용모 유전인자를 추출해 내어 논개에 가깝다고 판단되는 얼굴 모형을 찾았다.

논개얼굴은 진수아미(螓首蛾眉) 화장을 한 모습으로 제작되었다.

이 화장법은 족집게를 이용한 '뽑는 미용법'으로 고대 여인들에서부터 조선시대에 이르기까지 유행한 미용법으로, 넓고 네모반듯한 이마에 초승달 같은 눈썹인 여자 얼굴을 형용한 진수아미 모양이 아름다운 여인의 상징으로 여겨져 왔다.

논개영정의 가체머리모양 고증은 출토된 변수(1447~1524)묘 목각인형 주악상의 머리모양과 호조랑관계회도 와 관련서적 등을 참조하여 재현하였다.

복식고증

논개영정의 복식은 당시에 출토된 의상과 목각인형 그리고 당시에 제작된 그림을 참고로 복식전문가에게 제작 의뢰해 3차례의 논개의상 제작과 가체머리 고증 및 재현과정등 철저한 고증을 거치는 과학적인 방법이 동원되었다. 논개영정은 수차례의 얼굴 형태와 의상 수정보완과 함께 13차례의 가체머리 수정보완과정을 거쳤으며, 문광부표준영정심의위원회의 까다로운 7차례의 심의절차를 통과, 표준영정으로 지정받게 되었다.
논개영정 의상은 안동김씨 묘(1560년대) 출토복식을 참조하여 제작되었고, 의상문양은 연화만초문사(蓮花蔓草紋紗)인데 당시 유행하던 문양으로 변수(1447~1524)묘 출토복식에도 이러한 문양이 나타난다. 복식은 거사일이 하절기인 점을 고려하여 여름복식으로 하였다.
논개영정의 옥가락지 고증은 "왜장을 유인하여 열손가락에 힘을 다해 껴안고 함께 강에 투신했다"는 등 여러 문헌들에서 관련기록을 찾을 수 있다.

논개영정의 표현기법은 조선시대 전통영정기법으로 제작되었는데, 비단(畵絹)이라는 독특한 재질을 살려내는 배채법(背彩法)과 육리문법(肉理紋法)등을 활용하여 얼굴표정에서 배어나오는 전신사조(傳神寫照)와 정치하고 부드러운 질감이 잘 나타났다는 평가를 받았다.

논개영정의 표정과 자세는 의기에 찬 모습으로 열 가락지를 끼고 투신순국을 위해 왜장(毛谷村六助)을 향해 가려고 하는 자세로 설정했다. 자세는 적장을 향해 가려고하는 자세이기 때문에 시각적 동선의 흐름에 변화를 주어 역동적이고 힘찬 모습으로 표현하려고 하였다.

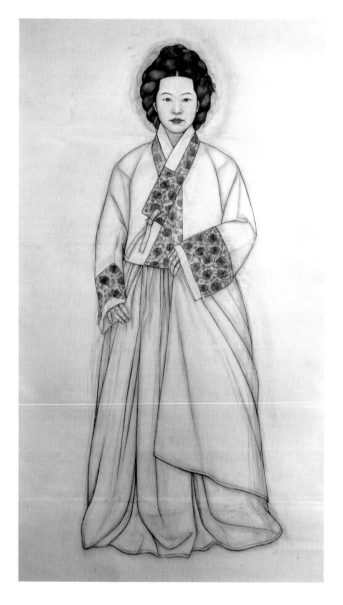

논개 朱論介
표준영정 제작자 선정 공모작품
—

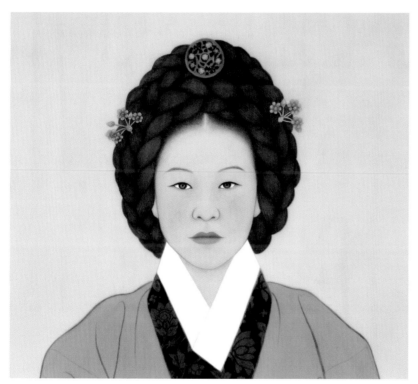 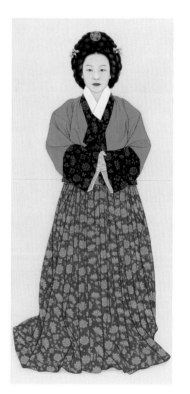

논개 공모심의 작품 (부분) | 110×180cm | 견본 채색 | 2008

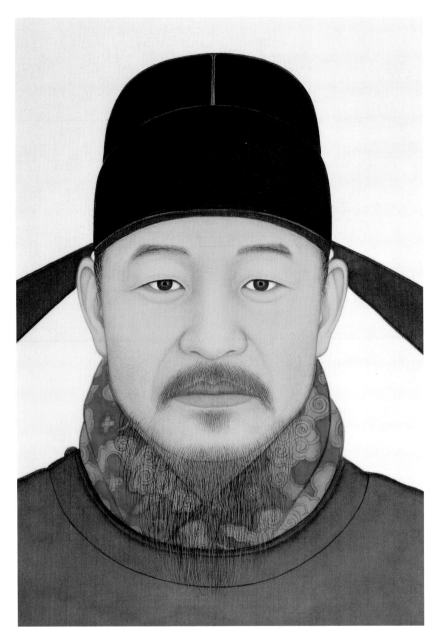

취금헌 박팽년

醉琴軒 朴彭年

조선전기의 문신겸 학자로
사육신의 한사람
1417-1456

국가표준영정 제81호
대구시 달성군 육신사기념관 소장

얼굴고증

박팽년영정의 얼굴은 순천박씨 용모 유전인자 계측도를 토대로 제작되었다. 2008년 11월부터 박팽년의 얼굴 특징을 찾아내기 위해 '얼굴연구소'에 의뢰해, 박팽년의 직계후손들의 집성촌인 달성군 하빈면 묘리를 중심으로 순천박씨 문중얼굴을 촬영, 순천박씨가 가지고 있는 동일형태의 용모 유전인자를 분석한 계측도를 모본으로 하여 박팽년선생의 고결한 학자적 품격과 충절의 기상을 담아내는데 심혈을 기울였다.

박팽년영정의 표현기법은 조선시대 초기영정 양식으로 제작되었는데, 비단(畵絹) 뒤에서 칠하는 배채법(背彩法)이 적용되어 비단의 결을 살리면서 색이 발현되도록 하였고, 얼굴 살결무늬를 그리는 육리문법(肉理紋法)등을 활용하고 머릿결과 수염 등을 작가 자신의 기법으로 개발한 적선법(積線法)으로 표현하여 전체적으로 얼굴표정에서 배어나오는 전신사조(傳神寫照)의 기상과 정치하고 부드러운 피부질감이 잘 나타나도록 하였다.
박팽년영정의 표정과 자세는 학자적 품격과 충절의 기상이 서린 모습이다.

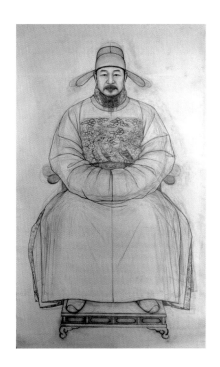

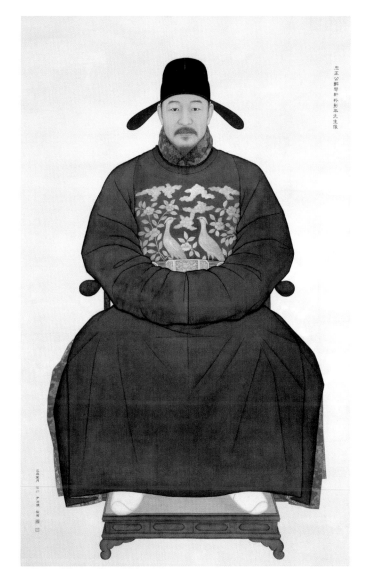

박팽년 국가표준영정 제81호 | 110×180cm | 견본 채색 | 2010

복식고증

박팽년영정의 의상과 색상은 당시 고증에 따라 재현하였다. 아청색(鴉靑色) 비단으로 만들어진 단령(團領)은 깃이 완만하게 패이고 깃 너비도 좁다. 단령 안에는 붉은색 철릭(帖裡)과 청색 답호를 받쳐 입있다. 이리한 복식은 출토복식연구소에 의뢰 해, 당시와 가장 가까운 출토복식 중에서 호조판서 임백령(?~1546), 판결사 김흠조(1461~1528), 변수(1447~1524) 등의 출토복식을 재현해 제작하였다.

박팽년영정의 사모와 사모날개 등은 신숙주영정에서만 볼 수 있는 가늘고 긴 형태가 보편성이 결여 되어있고 다른 영정과 일관성이 없어 결국 이색, 황희, 하연, 정몽주영정 등에 그려진 형태를 따랐다.

조선초기 흉배양식은 상서로운 구름무늬 밑에 산초나무에 좌우로 서 있는 백한(白鵰)을 그려 넣었다. 삼국사기 등 옛 기록에서 상서로움의 상징으로 보았던 흰 꿩인 백한은 행동거지가 한가한 까닭에 한(鵰)이라 하였고 성품이 꼿꼿하여 선비의 기개를 표현하는데 저합했다. 선비는 인금에게 꼭 필요한 존재지만 손아귀에 넣고 함부로 할 수는 없다. 바른 말로 임금을 보필하되 굳은 지조를 지켜 길들여지지 않겠다는 정신을 꿩에 담아 폐백으로 바쳤다는 기록이 있다.

팽년영정의 대(帶)는 삽은대(鈒銀帶)를 착용하였는데 백한흉배로 된 윤중삼(尹重三, 1563~1618), 이사경, 장유영정 등에 그려진 삽은대를 참조하였다. 박팽년영정의 족좌대와 백목화(白木靴)는 조선초기영정들의 특징을 살렸고 의습선도 개국초기의 기상을 보여주는 듯 직선적인 표현이 많아 그 표현방식에 따랐다.

김만덕 金萬德

김만덕(金萬德, 1739년~1812년)은
조선후기 거상巨商 구휼여성 사업가로,
제주도에 큰 기근이 발생하자 자신의 전
재산을 내놓아 육지에서 사온 진휼미로
빈사상태의 제주도 백성들을 구휼하였다.

국가표준영정 제82호
제주시 모충사 김만덕기념관 소장

김만덕영정의 용모는 친정 후손얼굴의 특징과 김만덕상을 수상한
제주여성들의 공통된 특징을 채집분석하고, 김만덕 관련서적을
중심으로 김만덕의 용모특징을 찾아내어 김만덕의 사업가적인
품격과 나눔정신이 깃든, 인자한 기상을 담아내는데 심혈을 기울였다.

즉, 김만덕 관련 문헌과 제주여성들에서 보이는 남방계적 요소가 많은
얼굴형에 진한 쌍꺼풀을 한 이미지를 도출해 내었다. 따라서 얼굴
좌우가 비교적 넓으며 코의 형태도 약간 넓고 도톰하게 표현하였다.
문헌에 따르면 예순 나이가 마흔쯤으로 보였고, 얼굴빛이 희여
마치 선녀나 부처같은 인상이라고 기록되어 있어 인상적 특징을
참조하였다.

또한 사회적 활동이 많고 안정적 사업가로서 말년에 큰 부자가

되었기 때문에 하악골이 발달하였을 것으로 추정되어 진취적인
기상이 보이는 얼굴로 제작하였다.

사람됨은 몸이 비대하고 키가 크며 말씨가 유순하고 후덕한 분위기가
나타났다고 기록되어 있어 후덕한 느낌을 주기 위해 두상과 체구가
좀 큰 모습으로 제작하였는데 특히 1976년 5월에 모충사를 건립하여
김만덕 묘를 이장(1977.1.3.)하게 되었는데 관의 크기가 보통 여인의
키보다 컸다고 한 것과 일치한다. 따라서 165cm 정도의 큰 키로
제작하였다.

김만덕영정의 머리모양 고증은 정조시대 풍속화에 나타난 상인들의
머리모양과 출토된 변수묘 목각인형 주악상의 머리모양, 구한말
제주도여인들의 머리모양, [탐라순력도(1702)]에 나타난 머리모양
등을 참조하여 재현하였다.

복식고증

김만덕영정의 복식은 관련 문헌에 따르면 "의복을 줄이고 먹을 것을 먹지 아니하여 재산이 점점 커졌다" 고 기록되어 있어 소박하게 무늬가 없는 장옷에 감물염색한 치마를 입은 모습으로 제작하였다.

장옷은 현재까지 출토된 복식 중에 그 당시와 가장 가까운 정조 [正祖, 1752~1800] 의 여동생인 청연군주(淸衍郡主, 1754-1821), 안동권씨 장옷(1664-1722), 덕온공주(1822-1844)의 장옷을 참조하였다. 특히 장옷색상은 덕온공주의 녹색을 적용하였다. 치마색은 제주도의 특징인 감물염색을 짙게하여 장옷색에 맞추었다.

김만덕영정의 신발은 영.정조시대 풍속화에 나타난 신과 조선시대 운혜를 참고하여 제작하였다.

조선시대 양반들이 편복에 신던 고급 신은 겉을 비단으로 싸서 만들었으며, 마른 땅에서만 신기 때문에 [마른신]이라고 하는데 마른신은 가죽으로 신창을 만들고 비단으로 신울을 싼 운두가 낮은 신으로, 남자들은 태사혜, 여자들은 당혜와 운혜를 주로 신었다.

운혜는 꽃신, 비단신이라고도 부르는데, 고무신과 모양이 비슷하여 신코부분에 봉황의 눈과 비슷한 모양의 좁은 댓잎장식을 놓았고, 신코 앞뒷축은 구름무늬를 수놓았다.

김만덕영성의 표현기법은 소선시대 진통영징기법으로 제직하였고, 비단(畵絹)에 배채법(背彩法)과 육리문법(肉理紋法), 적선법(積線法) 등을 활용하여, 얼굴표정에서 배어나오는 전신사조(傳神寫照)와 정치하고 사실적인 초상화느낌을 살려내었다.

김만덕영정의 표정과 자세는 정조를 알현한 50대 후반에 은광연세의 후덕하고 인자한 표정이다.

김만덕 국가표순영정 제82호 | 110×190cm | 견본 채색 | 2010

우계 성혼 牛溪 成渾

조선시대 대표적인 문신 (1535-1598)
경기도 파주시 우계 기념관 소장

———

성혼 (成渾, 1535년(중종 30)~1598년(선조 31)은 조선시대 대표적인 문신으로, 초시에 모두 합격했으나 복시에 응하지 않고 학문과 교육에만 힘썼다. 이이가 죽은 뒤 서인의 주요 지도자가 되었고 이조판서로 봉사했으나 국정운영에 관한 봉사소를 올리고 귀향했다. 이이의 권유로 관직에 나아갔고 임진왜란 중에도 조정에 봉사했으나 대체로 벼슬을 극구 사양했다. 죽은 뒤 기축옥사와 관련되어 삭탈관직되었다가 다시 복권되었고, 좌의정에 추증되었으며, 숙종 때 문묘에 배향되었다.

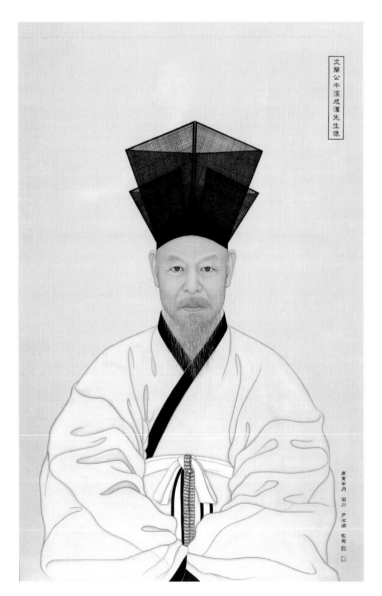

牛溪成渾 영정 | 견본 채색 | 83x130cm | 2010

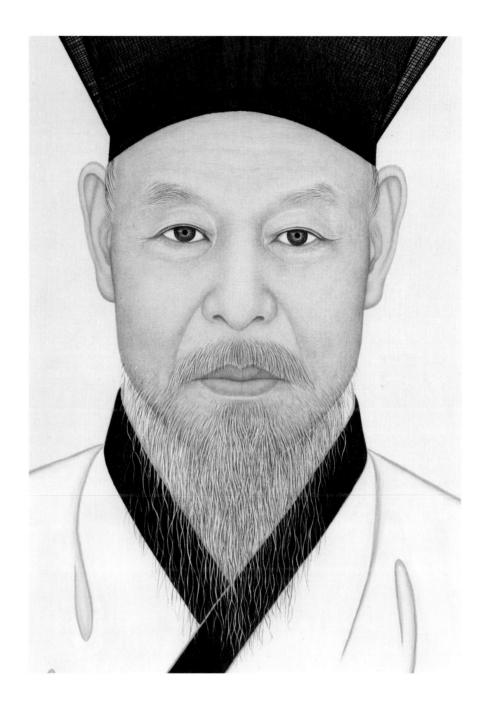

우계 성혼 영정(影幀)은 2009년 8월부터 자료수집과 고증 등에 의한 제작방법으로 완성하였다.

성혼영정의 용모는 성혼 직계후손들의 얼굴에서 우성 표준용모를 도출하고 관련문헌을 중심으로 성혼선생 용모특징을 찾아내어 성리학자로서의 품격을 담아내는데 심혈을 기울였다.

성혼영정의 복식은 이재영정, 이채영정 그리고 심의를 착용한 조선중기 영정들을 참조하여 제작하였다.

성혼영정의 표현기법은 조선시대 전통영정기법을 충실히 따라 제작하였는데, 비단(畵絹)이라는 독특한 재질을 살려내는

배채법(背彩法)과 피부질감 표현법인 육리문법(肉理紋法) 그리고 적선법(積線法) 등을 활용하여, 얼굴표정에서 배어나오는 전신사조(傳神寫照)와 정치하고 핍진한 초상화 품격을 살려내는데 주력하였다.

영정의 표정과 자세는 이율곡과 양대 학맥을 이루며 활발하게 학문을 연구했던 60대의 풍모로 제작된 반신좌상이다.

성혼영정은 2011년 11월 경기도 파주시 파주읍 향양리 365-11번지 [우계기념관]에 개관식과 함께 봉안되었다.

경해 신법인 대선사

鏡海 申法印 大禪師

대한불교조계종 각원사 조실 신법인 큰스님 (1931~)
각원사개산기념관 소장

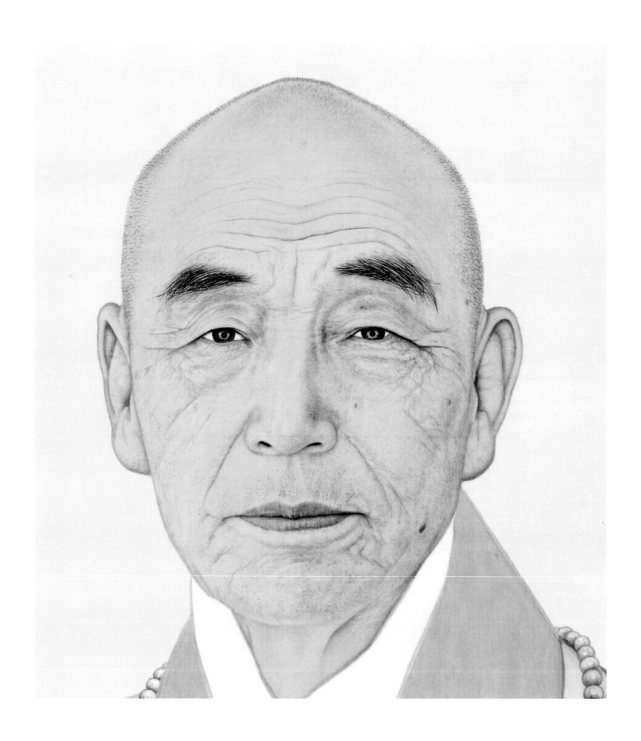

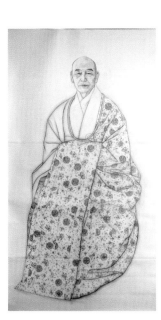

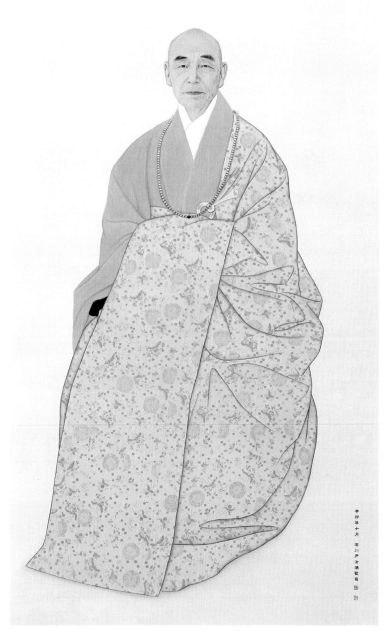

法印큰스님眞 | 견본 채색 | 113x189cm | 2011

鏡海 申法印 대선사 (1931~) 영정(影幀)은 2011년 5월부터 제작하여 9월에 완성하였다.

영정의 표현기법은 비단(畵絹)의 특성을 살려 배채법(背彩法)과 육리문법(肉理紋法), 적선법 등을 활용하여, 얼굴표정에서 배어나오는 전신사조(傳神寫照)와 정치하고 사실적인 초상화느낌을 살려내는데 주력하였고 복식은 조선시대부터 이어오는 전통기법으로 제작하였는데, 금란가사는 자체가 가지고 있는 화려한 채도를 낮추고 안면 시선에 주력하였다.

이 영정은 2011년 10월 8일 충남 천안시 동남구 안서동 171-3 대한불교조계종 [覺願寺 開山記念館]에 개관식과 함께 봉안되었다.

윤두서 자화상 이모본

尹斗緒 自畫像 移模本

윤두서(1668~1715)는 고산 윤선도의 증손자이자 정약용의 외증조
로 조선 후기 문인이며 화가이다.

윤두서자화상이모본 | 20.5cmx38.5cm | 2011

이 작품은 방송용으로 제작했던 윤두서자화상
이모작품이다. 국보240호인 이 자화상은 드물게
종이에 배채법과 배선법을 구사한 작품으로 밝혀져
그 작업과정을 시연해 보았다.

윤두서 자화상 비교

좌 | 윤두서作 | 尹斗緒 自畫像(원본) 국보 제240호 | 20.5x38.5cm
우 | 윤여환作 | 尹斗緒 自畫像(이모본) | 20.5x38.5cm 2011

죽계 조응록 竹溪 趙應祿 이모본

조선 중기에, 전적, 풍덕군수 등을 역임한 문신 (1538~1623)

영정 원본소장처 – 부여정림사지박물관
이모본 소장처– 부여랑산서원 랑산사 (충남 부여군 세도면 수고리 579-2) 봉안

죽계 조응록 영정 이모본 ｜ 104cm × 192cm ｜ 견본채색 ｜ 2011

죽계 조응록
(1538~1623)
영정의 특징

오사모에 흑단령을 입고 의자에 앉아있는 전신교의좌상으로, 좌안칠분면을 취하고 있다. 사모의 높이는 상당히 낮으며 사모의 양각은 운문이 담묵으로 처리되어 있다. 흉배는 정3품이 착용하는 백한흉배와 삽은대를 두르고 있다. 단령의 트임 사이로는 노란색 내공과 녹색 철릭이 보이며 양발은 팔자형으로 돗자리를 깐 목제 의답(족좌대) 위에 놓여있다. 17세기특색이라 할 채전(彩氈)이 깔려 있는데 진채의 문양은 털의 질감을 살려 점묘식으로 처리되어 있으며 화려한 채색은 공신상의 장중한 분위기를 한결 돋우어준다.

조응록영정 원본

신영정이모본 제작기법

죽계영정은 75세 때인 1617년의 모습을 그린 것으로 되어 있다. 따라서 처음 그려졌을 원본영정의 상태를 복원하는데 주력하였으나 원본이 너무 많이 훼손되어, 없어진 족좌대와 채전등은 당시의 영정들을 참고하여 복원하였다. 당시의 이모본은 1632년에 제작된 것으로 기록되어 있으나 18세기이후의 기법이 나타나 있는 것으로 보아 후대인이 중간에 덧칠한 것으로 사료되어 원본영정과 같은 시대 지인이었던 [유숙영정(1564~1636)]과 [이호민영정(1553~1634)], [임장영정(1568~1619)]등을 참고하여 복원하였다. 원본은 음영법이 전혀 사용되지 않았는데 당시의 이모본은 음영법이 많이 적용되었고 안면부분도 음영이 깊고 건강하지 않은 느낌을 주므로 원본용모의 품격을 충실히 따랐다. 당시에 제작된 이모본의 의상을 보면 의습선에 음영법이 기미되어 있어 보기에는 좋으나 후대영정들에서 나타나는 기법이므로 그 시대와 맞지않아 평면적으로 그려진 원본의 기법에 따랐다.
원본은 하단부분이 훼손되어 없어졌으나 좌우길이는 살아있어 좌우길이에 맞추었고 하단부분을 복원하였다.

당시의 이모본은 좌우길이마저 여러번 표장과정에서 잘려나가 길이가 좀 짧다. 그래서 원본의 길이에 맞추었다.

조응록영정 이모본 移模本

내포의
마더테레사 Mother Teresa

한국인의 모습으로 재탄생한 마더테레사 (1910 – 1997)

사랑의 천사 마더 테레사 수녀의 따뜻한 품성과 신앙적 향기를 기리기 위해
신앙심 깊은 내포 천주교성지 여성신자 14명의 얼굴에서 '신앙적 우성용모인자(優性容貌因子)'를
추출하여 한국의 마더 테레사 상을 구현했다.

내포의 마더테레사 ｜ 2014

마더테레사 | 2014

2014년 8월 프란치스코 교황의 내포성지 방문기념 특집 'TJB화첩기행-내포성지순례2부작'을
제작하기 위해 2주간 촬영과 현장 사생작업을 진행, 그 과정에서 마더테레사 수녀의 따뜻한 품성과
신앙적 향기를 기리기 위해 내포천주교 성지 여성신자 14명의 얼굴에서 한국의 '내포 마더테레사'
초상을 구현하였다.

특히, 사랑의 천사 마더테레사 수녀의 따뜻한 품성과 신앙적 향기를 기리기 위해 신앙심
깊은 내포천주교성지 여성신자 14명의 얼굴에서 우성용모표준인자를 추출하여 한국의 '내포
마더테레사' 초상을 구현해 내어 화제가 됐었다.

영화 '협녀, 칼의 기억'
덕기 초상

칼이 지배하던 시대, 고려말을 배경으로
왕을 꿈꿨던 남자 이야기를 다룬 한국의 무협영화

———

2015년 개봉한 영화 [협려, 칼의 기억]에서 나오는 주인공 덕기(이병헌역)의 초상화이다.

극중 전도연배우가 덕기 초상화를 그리는 장면 영화포스터

영화협녀 덕기초상화 | 44x56cm | 2014

寶城宣氏 高麗進士公

선용신 宣用臣

고려 고종 때의 진사(進士)로 여진을 정벌하는 공을 세웠다. (1213-1259)

보성 선씨(寶城 宣氏)씨 종친회 소장

고려 고종조 宣用臣(1213~1259)영정은 60세전후의 근엄한 품격과 포용력이 있고 충절의 기상이 풍기는 표정으로서 흰색 심의를 입고 공수자세로 오른쪽을 바라보며 의자에 앉아 있는 좌안팔분면(左顔八分面)의 전신교의좌상(全身交倚坐像)이다.

얼굴고증

선용신(宣用臣)영정을 제작하기 위한 첫 단계로, 선용신의 용모를 찾아내고자 보성선씨 직계후손들의 표준용모유전인자를 채록하기위해 2013년 6월 2일 서울(22명)과 6월 9일 광주(15명) 종친회장소에서 두차례에 걸쳐 촬영작업에 들어갔다. 37명을 촬영(고경, 폭경, 방사경)한 결과, 직계 보성선씨가 가지고 있는 동일형태의 표준용모 우성유전인자를 추출 조합하여 선용신선생의 고결한 품격과 충절의 기상을 담아내는데 심혈을 기울였다.

복식고증

의상은 고려말 선용신이 생존년대(고려 고종조 1259~1274원종조)와 근접한 시대 초상화 중 이제현(1287~1367)영정을 참조하여 심의(深衣)로 제작하였다. 교의와 족좌대도 주로 이제현 영정을 참조하여 제작하였다.

이제현 선생은 고려 공민왕 때의 문신이며 학자인데 문장가로도 널리 알려진 인물로, 이제현 영정(국보 제110호)은 이제현이 충숙왕 6년(1319) 왕과 함께 원나라에 갔을 때 원의 유명한 화가인 진감여가 그린 것이다. 전해오는 고려시대 초상화가 대부분 다시 그려진 것인데 비해 직접 그린 원본으로, 안향의 초상화인 회헌영정(국보 제111호)과 함께 현재까지 전해지는 고려시대 초상화의 원본 2점 가운데 하나이다. 또한 이 시대의 초상화가 거의 남아있지 않은 실정에서 보면 고려시대 초상화의 한 유형을 짐작케 하는 귀중한 자료가 되기도 한다.

고려시대의 관모는 〈고려사〉, 〈고려도경〉 및 출토유물과 불화, 초상화를 통해 추측할 수 있다. 고려도경에 보면 진사(進士)는 사대문라건(四帶文羅巾)을 썼다고 기록되어 있지만 선용신의 직위는 후에 진사 이상일 것으로 보이고 60세 정도의 근엄한 품격을 담아내기 위해 관모는 소동파가 즐겨 써서 조선시대까지 전해졌던 동파관(東坡冠)으로 하였다. 참고로 이제현(李齊賢)의 초상에서는 연엽건을 쓰고 있다.

선용신영정원본은 종친회에서 소장하고 영인본은 파주시 고려통일대전에 2014년 7월에 봉안되었다.

寶城宣氏高麗進士公宣用臣尊影

甲午春月 石川 尹汝煥 敬寫

선용신 영정 ｜ 120x190cm ｜ 비단에 수묵채색 ｜ 2014

妙空堂 大行 大禪師

하늘보고 땅을치니 불꽃기둥 하늘을 뚫어 돌고 도는구나 도리천 일체생을 사자의 불꽃같은 예리하게 뚫어페었구나 죽은세상 산세상을 넘나들며 찰나의 살림살이 떳떳하도다

佛紀二五五九年春月 石川 尹汝滿 敬寫

大行 大禪師 眞影 | 120cm × 190cm | 견본수묵채색 | 2015

묘공당 대행 대선사

妙空堂 大行 大禪師

한마음선원 뉴욕지원 소장

———

신통자애한 능력으로 대한불교조계종
[한마음선원]을 설립한 묘공당(妙空堂)
대행(大行) 대선사(1927~2012)

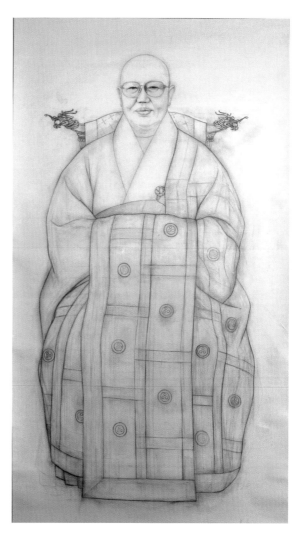

사진과 비교

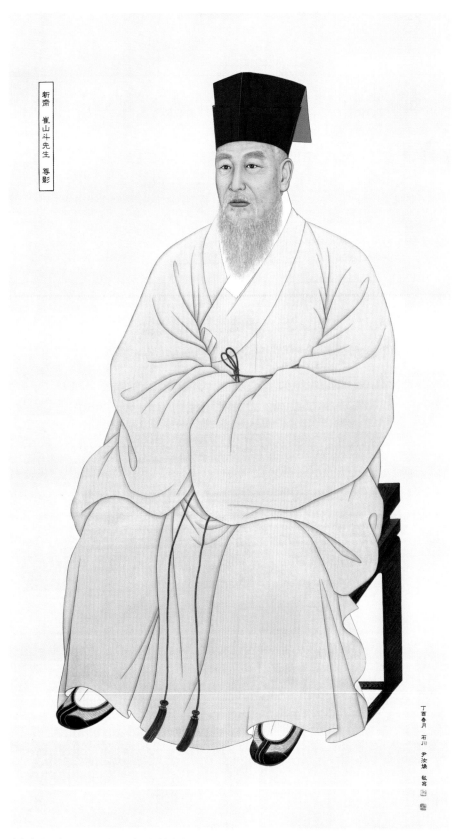

崔山斗 尊影 │ 90cm×160cm │ 견본채색 │ 2017

호남도학 湖南道學의 사종 師宗
신재 최산두 선생 新齋 崔山斗

조선시대의 문신, 학자, 전남광양 출생 (1538-1623)
전남 광양시 광양읍 봉양사 봉안

최산두는 1513년 별시문과에 급제하여 이듬해 홍문관
정자로 벼슬에 나가, 홍문관교리·사간원헌납·예조정
랑·이조정랑·사헌부장령·의정부사인 등을 역임하며,
조광조 등 신진사림들로 더불어 도학정치를 통해 해이된
사습士習과 제도를 개혁하였다.

1519년 홍경주 등 훈구세력이 일으킨 기묘사화의 화를
입고 삭탈관직되어 전남 동복에 유배되었다. 이후 14년
동안을 이곳에서 적거하면서 도학을 강의하며 후진을
양성, 하서 김인후 미암 유희춘선생 같은 거유(巨儒)들을
배출하였다.

최산두영정은 53세전후의 學行을 겸비한 선비의 품격과
온중 박학한 학자의 풍모, 그리고 포용력 있는 넉넉한
인품, 충절의 기상이 풍기는 표정으로서, 동파관에
옥색도포와 세조대細條帶를 착용한 유복儒服차림을
하고 의자에 앉아 있는 좌안팔분면左顏八分面의
전신교의좌상全身交倚坐像이다.

직계후손들의 용모를 통해 유추한
최산두 용모의 특징

최산두영정에 표현된 영정기법

최산두영정의 표현기법은 조선시대 전통영정기법을
충실히 따라 제작하였는데, 화견(畵絹)이라는 독특한
재질을 살려내는 배채법 (背彩法)과 육리문법(肉理紋法)
등을 활용하여, 얼굴표정에서 배 어나오는 정신적
품격을 올곧이 담아내는 전신사조 (傳神寫照)와
이형사신(以形寫神;형상으로 정신을 그린다)에 정치하고
사실적 인 초상화 느낌을 살려내는데 주력하였다

1. 최산두의 용모는 근엄하고 위풍당당한 골격을 가진 분으로 추정됨.
2. 얼굴은 폭경에 비해 고경이 길어 얼굴 세로면이 넓을 것임.
3. 이마는 좌우로 넓은 형으로 추정됨.
4. 눈썹은 넓고 진하며 삼각형으로 추정됨.
5. 눈은 쌍꺼풀이 있고, 눈 사이는 넓어 넉넉한 숨석을 시님.
6. 고의 길이는 긴 편이고 콧날은 좀 높으며 넓은 편일 것임.
7. 정면에서 본 턱이 커서 의젓한 인상을 풍김.
8. 중안이 볼록하여 적극적인 인상을 줌.
9. 입술은 크지 않고 길며, 인중은 뚜렷하지 않고 넓은 편임.
10. 하악골이 발달하여 안정됨.
11. 귓불은 크고 도톰한 편임.
12. 수염 숱이 많아 콧수염과 턱수염 털이 풍부하며 수려함.

聖이광렬요한상 | 20F | 견본채색 | 2018

聖이광렬요한 표준성인화

천주교103위 순교성인 聖이광렬
(李光烈, 요한, 1795~1839, 7월 20일 순교, 公人, 45세) 像
———

성인의 무게감과 순교영성의 성정을 담아내기 위해, 깊은 신앙심과 성인적 품성이 베어있는 인물들에서 신앙적 용모인자를 추출해 내어 이광렬요한 성인의 용모를 묘출해 보았다.

이광렬(李光烈, 1795년 ~ 1839년 7월 20일)은 조선의 천주교 박해 때에 순교한 한국 천주교의 103위 성인 중에 한 사람이다. 세례명은 요한(Ioannes)이다. 이광렬은 이광헌 아우구스티노의 동생이다. 그는 형을 따라서 천주교 신자가 되었다. 그는 정직하고 열정이 넘쳤으며 신심이 두터웠다. 그는 북경을 왕래하는 천주교 사자단의 일원이 되었다. 그는 북경에서 세례를 받았다. 그는 고국으로 돌아온 뒤, 금욕하는 삶을 살았으며 독신으로 살기를 결심했다.

그의 신앙 생활은 매우 충직하여 모든 사람들이 탄복하였다. 그는 언제나 하느님의 뜻을 따랐다.

그는 1839년 4월 8일에 체포되었다. 그는 수차례 주뢰를 트는 형벌을 받았다. 그리고 당시는 한차례의 심문 때마다 형리는 죄수를 각각의 몽둥이가 부러질 때까지 30 차례 씩을 매질하는 관행이 있었다. 따라서 매 차례의 심문 때마다 30 개씩의 몽둥이가 구비되어 있었다. 그 몽둥이들은 유연한 가지들을 묶어 만들어졌으므로, 형리의 매질이 심해지면, 죄수의 살가죽이 떨어져 나갔다.

이광렬은 모든 고통을 견디며 그의 신앙을 증언하였다. 그는 그의 형 이광헌과 함께 처형될 예정이었으나, 조선 형법에 따르면 형제는 같은 날 처형될 수 없었다. 그러므로, 형 이광헌이 먼저 처형되고, 이광렬은 감옥에서 기다렸다. 감옥에서 그의 언행은 많은 사람들에게 감명을 주었다. 〈승정원일기〉에 따르면, 그는 1839년 7월 20일에 일곱 명의 교우들과 함께 참수되었다고 한다. 그의 나이 45세로 그는 순교의 영관을 썼다.

聖女김임이데레사 표준성인화

천주교103위 순교성인 聖女김임이
(金任伊 데레사, 1811년 ~ 1846년 9월 20일 순교, 동정녀, 36세)像

김임이는 1811년 한양에 있는 한 천주교 집안에서 태어났다. 그녀는 어렸을 때부터, 성인들의 전기를 즐겨 읽으며, 그들의 덕행을 본받아 따랐다. 김임이는 17세에 일생을 처녀로 살기로 결심하였다. 그녀는 하느님을 사랑하고 이웃들 특히 비탄에 빠진 사람들에게 봉사하는 것 외에는 다른 생각이 없었다.

또한 그녀는 목숨이 위태로운 사람들도 돌보곤 하였다. 그녀의 친척들과 친구들은 왜 그녀가 결혼을 하지 않는지 의심하였다. 그녀는 그러한 의심을 피하기 위해서 공주궁의 침모로 들어가서 3년을 보냈다. 그녀는 20세에 아버지를 여의고 교우인 오빠와 함께 이문우 요한의 양모의 집과 몇몇 친척, 친구의 집을 전전하며 살았다.

김임이는 1845년에 김대건안드레아 신부의 가사도우미로 일할 때 매우 행복해 했다. 그녀는 또 다른 박해를 기다리고 있는 듯 했으며 그것을 반겼다. 한때 그녀는 만일 김 신부가 체포된다면, 자신도 그를 따라 죽음까지 같이 할 것이라고 말했다. 그녀는 그녀의 여동생에게 이 세상에서 오래 살지는 못할 것 같다고 말했다. 김임이는

체포되기 전 날에 그녀의 여동생의 집을 찾아갔다. 여동생은 김임이에게 그날 밤을 자기 집에서 묵으라고 말했지만, 김임이는 교회 지도자들과 중요한 문제들을 논의해야 한다며 현석문 가롤로의 새 집으로 갔다. 그녀는 떠났고, 1846년 7월 11일에 체포되었다. 김임이와 우술임, 이간난 그리고 정철염은 모두 함께 체포되었다.

그들은 두 달 이상을 감옥에서 보냈다. 그들은 감옥에 있는 동안 모두 인내와 사랑 그리고 겸손의 모범을 보여주었다. 그 네 사람 중 김임이는 가장 용감했으며, 다른 사람들의 신앙이 흔들리지 않도록 그들을 격려했다. 관찬 기록(〈승정원일기〉)에 따르면, 가혹한 심문과 고문에도 불구하고 그들은 배교하지 않았다고 한다.

1846년 9월 20일에 그 네 명의 여성과 다른 세 명의 교우 중 일부는 장살형을 받아 죽었고 나머지는 그것으로 반죽음이 된 상태에서 교수형을 받아 모두 영광의 순교자가 되었다. 그렇게 김임이가 순교하던 때의 나이는 36세였다.

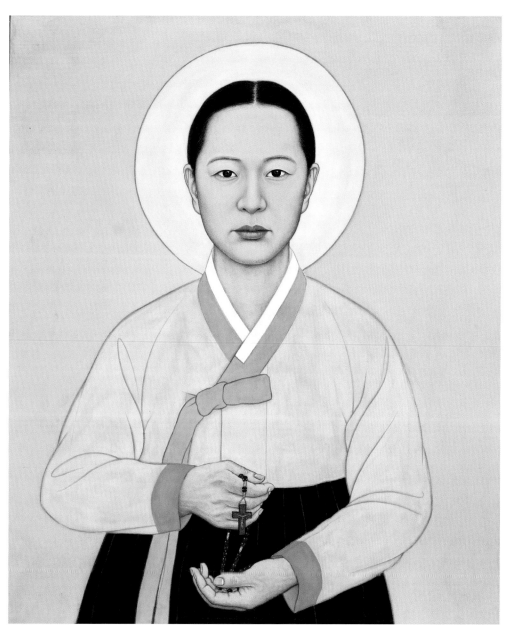

聖김임이데레사像 | 2018

다큐멘터리 방송과 함께한

김호연재 金浩然齋

조선시대 규방문학의 명장, 호연지기(浩然之氣)를 꿈꾼 여성시인 (1681~1722)
2019년 9월 14일(금) 오전 8:30 TJB

SBS 대전방송국_TJB창사24주년 특집, 다큐판타지 "환생, 달의 소리"는 방송사상 최초로 300년 전 조선시대 충청의 대표 여성시인 김호연재의 삶과 철학적 사유가 담긴, 그의 용모와 품격을 찾아가는 다큐멘터리이다.

지난 7개월동안 이 다큐 프로그램에 출연하여 방송촬영과 종친혈손 용모인자를 분석하였다. 그리고 영정 초본과 비단본 채색작업을 완성하여 8월 22일날, 종친들이 고택에 모인자리에서 김호연재 영정을 처음 공개하고 고유제를 지냈다.

고성군수를 지낸 김성달(金盛達, 1642~1696)과 부부시인이었던 이옥재(李玉齋)의 딸이며, 소대헌(小大軒) 송요화(宋堯和, 1682~1764)와 혼인하여 1남1녀를 두고, 42세에 세상을 떠났다.

호연재의 친가는 병자호란때 강화도에서 순절하신 고조부 김상용(金尙容)의 후손이며, 외가는 연안이씨로 문장가 월사 이정구(李廷龜)의 후손이다. 시가 역시 좌참찬을 역임한 동춘당(同春堂) 송준길(宋浚吉)의 증손으로 친가와 시가 모두 당대 손꼽히는 명문이었다. 참고로 숙종비인 인현왕후가 송준길의 외손녀이다.

그러나 남존여비사상이 팽배하던 시대에 양성평등의식을 강조하며 살다보니까 시대와의 불화, 시대적인 아픔, 절망과 좌절 등을 한시를 통해 녹여낼 수 밖에 없었던 분이었다.

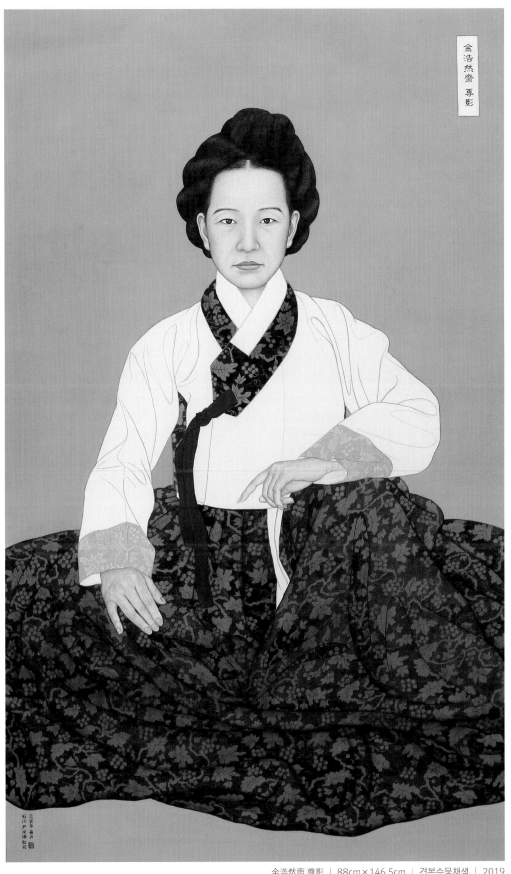

金浩然齋 尊影 ｜ 88cm×146.5cm ｜ 견본수묵채색 ｜ 2019

김호연재 직계후손의 얼굴분석을 통한 용모추출

김호연재영정을 제작하기 위한 첫 단계로, 김호연재의 용모를 찾아내고자 친가와 외가 시가 직계후손들의 표준용모유전인자를 추출하기 위해 2019년 3월부터 종친들을 만나 촬영작업에 들어갔다.

50명을 촬영분석한 결과, 김호연재 직계후손이 가지고 있는 동일 형태의 표준용모 우성유전인자를 추출 조합하여 김호연재의 고결한 품격과 충절의 기상을 담아내는데 심혈을 기울였다.

김호연재의 직계 후손들을 가급적이면 많은 인원을 찾아 다니면서 김호연재의 용모를 찾아내는 작업입니다.

제작회의
김호연재 초상화 제작 협의

동춘당家 후손들의 유전적 용모를 분석 중인 윤여환 교수

윤여환 교수 / 충남대학교 회화과
사대부가의 해평 윤씨 부인의 무덤에서 발견된 옷을 출토해

TJB생방송 투데이_제작상황 소개 (2019.5.14.)

직계후손을 통해 유추한 용모특징

1. 김호연재의 용모는 근엄하고 당당한 골격을 가진 분으로 추정됨.
2. 표정은 고통과 슬픔이 깃든 용모로 하였음.
3. 얼굴은 폭경에 비해 고경이 길어 얼굴 세로면이 넓을 것임.
4. 이마는 좌우로 넓은 형으로 추정됨.
5. 눈썹은 길고 진하며 아미형으로 추정됨.
6. 눈은 쌍꺼풀이 없고, 눈 사이는 넓어 넉넉한 품격을 지님.
7. 눈밑 와잠과 음즐궁이 발달되어 있어 덕행의 품격을 지니었음.
8. 코의 길이는 좀 길고 바르게 곧으며 준두는 좀 높으며 넓은 편일 것임.
9. 정면에서 본 턱이 커서 의젓한 인상을 풍김.
10. 중안이 볼록하여 적극적인 인상을 줌.
11. 입술은 크지 않고 길며, 인중은 뚜렷하고 넓은 편임.
12. 하악골이 발달하여 안정됨.
13. 귓볼은 크고 도톰한 편임.
14. 머리 숱이 많고 피부는 희고 수려함.

두번째 단계

한시와 제문에 나타난
호연재의 용모 특징

김호연재의 한시 중에서 문헌기록을 해석하여 용모 특징을 가늠
해보고, 아울러 김호연재의 부친 김성달과 모친 이옥재의 부부시집
속에서 모친 이옥재의 용모특징 기록을 살펴보았다.

김호연재의 한시

문헌기록 해석 고증

모친 이옥재의 용모 특징

1. 뛰어난 고운 얼굴 언제 다시 볼수 있을까? (絶代容華那復見)
2. 머리결은 숱이 많고 윤택하며 피부는 눈처럼 희다.

 예쁘고 예쁜 얼굴 짐짓 절로 뛰어났었지.

 (綠雲爲髮雪爲膚 容態妍妍故自殊)

※ 출처 ; 김성달이 부인 이옥재 사후에 회고한 시: 〈안동세고: 생각이 나서〉

神間色秀 신한색수
마음은 여유롭고
기색이 아름답다

문헌에 나타난 호연재의 용모와 성품

1. 천지가 넓고 마음을 여니 만사가 편안하다 – 醉作:〈호연재유고〉
2. 표정은 우아하고 안색이 정온하다 –

 神間色靜:〈김종최의 事實記, 송정희의 덕은가승〉
3. 표정은 품위있고 용모가 곱고 아름답다 – 神間色秀:〈덕은가승〉
4. 천품이 뛰어나며 청명하고 순수하고 결백하다 –晴明秀白.:〈사실기〉
5. 호방한 성품:〈호연재유고〉
6. 축첩을 질타하는 태도:〈자경편〉 중 6장〈계투장〉
7. 규방여성으로서의 좌절과 자탄의 표현:〈호연재유고〉
8. 양성평등을 추구:〈자경편〉 중 1장〈정심장〉
9. 선비정신 – 女中君子:〈증조고시고〉
10. 요조숙녀:〈사실기〉

淸明梓白 청명수백
맑고 청아하며
순수하다

神間色靜 신한색정
마음은 여유롭고
안색이 고요하다

안동세고
김호연재의 부친 김성달과 모친 이옥재의 부부시집

검은 머리는 윤택하고
구름처럼 많고
- 생각이 나서, 김성달

초본작업

채색작업

채색 선긋기

채색 선긋기

배채법(背彩法)
고려 불화나 조선시대 초상화에서 화폭의 뒷면에 색을 칠해 앞면에 비치는 기법

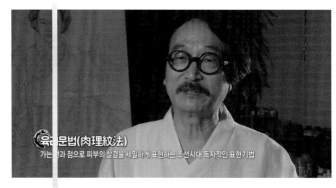

육리문법(肉理紋法)
가는 선과 점으로 피부의 살결을 세밀하게 표현하는 조선시대 독자적인 표현기법

적선법(積線法)
가는 선을 쌓듯이 그어 질감을 표현하는 기법

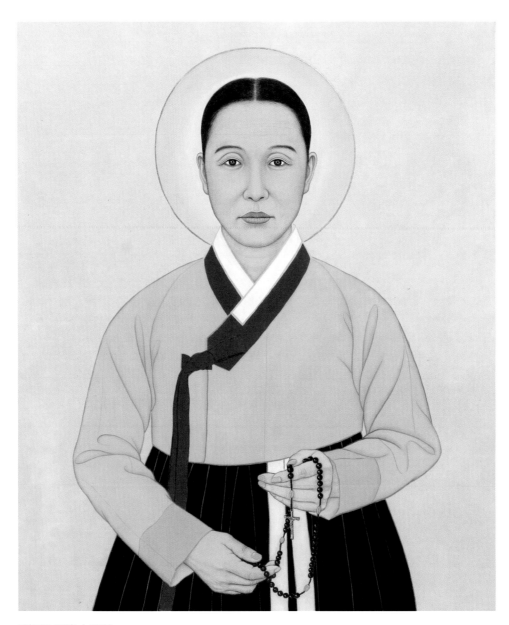

권희표준성인화 │ 2019

聖女권희바르바라 표준성인화

천주교103위 순교성인 聖女 권희 바르바라
(權喜, 1794년 ~ 1839년 9월 3일 순교, 46세)像
—

권희(權喜)는 조선의 천주교 박해 때에 순교한 한국 천주교의 103위 성인 중에 한사람이다. 세례명은 바르바라(Barbara)이다. 그녀는 순교자집안 사람이다. 그녀는 이광헌 아우구스티노의 부인이며 이 아가타의 어머니이며 이광렬 요한의 형수이다. 권희는 한 이교도 집안에서 태어났지만, 1817년 경에 그녀의 남편과 함께 천주교 신자가 되었다. 박해에도 불구하고 그녀는 위험을 무릅쓰고 앵베르 주교와 선교사들에게 숙식을 제공해주었다. 또한 그녀는 그 사람들이 그녀의 집을 미사 및 성사 그리고 교리 수업을 위한 모임 장소로 사용하도록 허락해 주었다.

1839년 기해박해로 4월 7일에 권희는 모든 가족과 함께 체포되어 포도청과 형조에서 여러 차례 혹독한 고문을 받았다. 그녀에게 있어서 가장 고통스러웠던 것은 같이 체포된 그녀의 16세 된 딸과 보다 어린 아들이 처참한 고문과 배고픔, 목마름 그리고 추위를 겪는 것을 보는 일이었다. 형리들은 법에 형조에서 어린이들을 심문하는 것이 금지되어 있었다는 구실로, 고문 중에 그녀와 자식들을 재회케도 하며 그녀에게 배교를 강요했다. 얼마 후에 권희의 시어머니와 아들은 석방되었지만, 딸은 남아서 어머니와 함께 참혹한 수감 생활과 고문을 마저 견뎠다.

권희는 모든 유혹과 형벌 그리고 고문을 견뎠으며 5개월 간의 옥고 끝에 1839년 9월 3일에 서소문 밖으로 끌려나가 다섯 명의 교우들과 함께 참수되었다. 그녀가 순교의 영관을 썼을 때의 나이 46세였다.

聖女 손소벽막달레나 표준성인화

천주교103위 순교성인 聖女손소벽 막달레나
(孫小碧, 1801년 ~ 1840년 1월 31일 순교, 39세)像

손소벽(孫小碧)은 조선의 천주교 박해 때에 순교한 한국 천주교의 103위 성인 중의 한 사람이다. 세례명은 막달레나(Magdalena)이다.

손소벽은 한양의 한 천주교 가정에서 태어났다. 그녀의 아버지가 1801년 신유박해로 유배형에 처해진 후 순교하고, 얼마 못가 어머니 마저도 세상을 떠난 뒤로, 그녀는 외할머니와 함께 살았다. 가족의 불행한 상황은 그녀를 소심하게 만들었고 그녀는 다른 천주교인들과 떨어져 지냈으므로, 천주교를 늦게 배웠다.

그녀는 17세에 최창흡과 결혼하여 함께 교리를 배웠다. 1821년에 콜레라가 창궐하자, 그녀는 남편과 함께 비상 세례를 받았다. 그는 후일에 그녀보다 먼저 순교한다. 그들은 열한 명의 자녀를 두었지만, 그들 중 아홉 명은 유아기 때 목숨을 잃었다. 그녀는 혼화한 성품과 상냥한 말씨를 지녔으며, 바느질과 수놓기에 뛰어난 재능이 있는 것으로 유명했다.
1839년 기해년의 박해 동안에, 그녀는 친척집에서 숨어지냈지만, 6월에 가족과 함께 체포되었다. 포장은 그녀를 심문했다. "네 동료 천주교도 들이 어딨는지 불어라." "저는 제 동료 교우들이 있는 곳을 발설하여 그들에게 해를 입히고 싶지 않다. 저는 절대 하느님을 부정할 수 없다." "네가 그 한 마디만 한다면, 석방되어 네 남편과 자식들과 함께 살 수 있지만, 고집을 부린다면, 너는 죽을 것이다." "제 삶은 제 것이 아닙니다. 저는 제 삶을 구원 받기 위하여 제 하느님을 부정할 수 없다."

그녀는 그녀의 사위 조신철이 베이징에서 가져와 그녀에게 맡겨 놓은 교회 물품에 대한 출처의 추긍으로 인하여서도 극심한 고문을 받았다.

그녀는 일곱 차례의 심문을 받았고, 세 차례 주뢰형에 처해졌으며, 곤장 260 여대를 맞았다. 그녀는 살가죽이 떨어져 나갔으며 피투성이가 되었지만, 모든 고통을 견딜 수 있는 힘을 준 하느님께 감사했다.

손소벽은 그녀의 두 살 된 막내딸도 감옥 안으로 들였다. 하지만, 그곳은 탁한 공기에 어둡고 음식이 부족한데다가, 그녀는 자식이 그녀의 순교 의지를 약하게 만들 수도 있다는 생각에, 그 딸을 한 친척에게 맡겼다.

그녀는 형조에서도 3차례의 고문을 더 견뎌 낸 뒤, 사형장에서 순교하였다. 관찬기록(《승정원일기》)에 따르면, 손소벽은 마침내 한양근교의 당고개로 압송되어 1840년 1월 31일에 39세의 나이로 다섯 명의 교우와 함께 참수되었다고 한다.

聖소벽성녀상 | 20F | 견본채색 | 2019

성 유진길아우구스티노 표준성인화 │ 20F │ 견본수묵채색 │ 2020

聖 유진길아우구스티노 표준성인화

—

유진길 아우구스티노(Augustinus)는 선조 때부터 당상 역관을 지내온 중인 계급의 부잣집에서 태어났다. 어려서부터 학문에 열심이던 그는 20세 이전에 이미 유식하다는 평판을 들었지만, 세상의 영광과 쾌락을 제쳐두고 오로지 진리를 탐구하는 데에만 전념하였다. 그는 10년 이상이나 불교와 도교를 통하여 인간과 세상의 기원 및 종말을 깨우치려고 노력하던 중, 당시 훌륭한 양반집의 많은 학자들이 천주교를 믿는다 하여 죽임을 당하니 즐거운 낯으로 죽는다는 말을 듣고는 천주교야말로 참된 종교라고 여겨 천주교에 관한 책을 구하려고 갖은 애를 다 썼다고 한다. 그러던 중에 우연히 자기 집 장롱에 바른 헌 종이에 영혼, 각혼, 생혼이란 글자가 적혀 있는 것을 보고 크게 놀라 그것을 떼어 앞뒤를 맞추어 보니 그것이 곧 "천주실의"(天主實意)라는 책임을 알았다.

그때 그는 정귀산이란 이가 천주교를 연구한다는 이야기를 전해 듣고 그를 찾아가 교리를 물어보았으나, 정귀산은 대답하기를 피하고 서울에 사는 홍 암브로시우스(Ambrosius)를 소개해 주었다. 유진길은 곧 홍 암브로시우스를 찾아가 교리를 배우고 교리서를 얻어 보게 되었는데, 이때부터 그는 천주교의 모든 계명을 충실히 지켜나가기 시작하였다.

당시 정하상은 동료 교우들을 모아 선교사 영입운동을 하고 있었다. 그래서 오래지 아니하여 그는 정하상 바오로(Paulus)를 알게 되어 1824년에 정 바오로와 함께 사신의 역관으로 들이기 북경으로 갔다. 그는 구베아(Gouvea) 주교로부터 아우구스티누스라는 본명으로 세례를 받고 조선에 선교신부를 보내달라고 간절히 요청하였다. 그러나 일이 뜻대로 되지 아니하자 이듬해인 1825년에는 정하상, 이여진 등과 함께 로마 교황께 청원서를 올려 조선교회의 딱한 사정을 알리고 하루 빨리 신부를 보내주시기를 간청하였다. 이 편지 덕분에 1831년 9월 9일자로 조선 대목구가 설정되고,

이어서 선교사들도 입국하게 되었다. 1833년에 중국인 유 파치피코(본래 이름은 余恒德) 신부가 입국하고, 뒤를 이어 모방(Manbant, 羅) 신부와 샤스탕(Chastan, 鄭) 신부 그리고 앵베르(Imbert, 范世亨) 주교가 각각 입국하게 되었다.

그래서 복음의 씨앗이 움틀 무렵 새로운 박해가 시작되었다. 그는 교회의 주요 인물이었으므로 즉시 체포되었는데, 이 소식을 들은 형제와 친지가 찾아와 배교를 강요했으나 그는 "나 때문에 당신들이 고초를 당할 것을 생각하니 대단히 마음이 괴롭지만, 천주를 안 뒤에 그분을 배반할 수 없으며 육신의 사정보다도 내 영혼의 구원을 생각해야 됩니다. 그러니 당신들도 나를 본받아 교우가 되십시오."라고 말하였다. 포장이 그에게 "신부가 숨어 있는 곳을 대라"고 하자 그는 "서양 선생들이 우리나라에 오신 것은 오직 천주의 영광을 현양하고 사람들에게 십계명을 지키게 해서 영혼을 구제해 주는 데 있다. 그들은 사람들에게 이 도리를 전하여 죽은 후에 지옥의 영원한 괴로움을 면하고 천당에 올라가 끝없는 진복을 누리게 하려는 것이다. 이러한 훌륭한 교를 전하려고 생각하면서 어찌 스스로 나쁜 일을 할 수 있겠습니까? 그들이 만약 명예와 돈과 쾌락을 구하려면 무엇 때문에 훌륭하고 돈 많은 고국을 버리고 죽음을 무릅쓰면서 9만 리 먼 곳에 있는 이 나라에 왔겠습니까? 그들을 맞아들인 자는 바로 저이다."라고 대답하였다.

결국 그는 모방 신부와 샤스탕 신부가 숨어 있는 곳을 말하지 않은 지로 주리형과 죽퇴직형을 받았다. 이리하여 그는 사형선고를 받고 정하상과 함께 서소문 밖에서 참수형을 받고 치명하였다. 때는 1839년 9월 22일이요, 그의 나이는 49세였다. 그는 1925년 7월 5일 교황 비오 11세(Pius XI)에 의해 시복되었고, 1984년 5월 6일 한국 천주교회 창설 200주년을 기해 방한한 교황 성 요한 바오로 2세(Joannes Paulus II)에 의해 시성되었다.

聖유대철베드로 표준성인화

유대철베드로(劉大喆, 1826년 ~ 1839년 10월 31일)

———

조선의 천주교 박해 때에 순교한 한국 천주교의 103위 성인 중에 한 사람으로, 그들 중 가장 나이 어린 성인이다. 세례명은 베드로(Petrus), 축일은 9월 20일이다.

부친은 1839년 참수형으로 순교한 성인 유진길(劉進吉, 1791~1839)이다. 유진길은 정3품 당상역관(堂上譯官)으로 일한 역관이었으며 1823년 중국 선교사 마테오 리치 신부가 쓴 ≪천주실의≫의 영향으로 천주교 신자가 되었다. 부친의 영향으로 유대철도 천주교 신자가 되었으며, 모친의 반대에도 믿음을 지키는 순수한 청소년이었다. 반면에, 그의 어머니와 누나는 천주교에 적대적이었으므로 그를 괴롭혔다. 그러나 유대철은 그들의 회개를 위해 기도했다.

1839년 기해년에 박해가 일어나자, 아버지 유진길을 포함한 많은 교우들의 체포 소식을 듣고서는 순교를 결심하고, 포도청에 자수하였다. 그는 포도청에서 극심한 형벌과 고문을 견뎠다. 그는 형리가 그의 허벅지 살을 뜯어내는 고문에도 굴하지 않았고, 빨간 숯덩이를 입에 넣으려는 협박을 받으면서도 오히려 그것을 집어 넣으라며 입을 벌리며 당당히 배교를 거부했다. 그는 총 14차례의 형벌을 받았고, 100여대의 태형과 40여대의 장형을 맞아 피투성이가 되었지만, 언제나 만족스럽고 평온한 표정을 지었다. 그는 1839년 10월 31일 포도청 감옥 안에서 교수형을 받고 순교하였다. 그때 그의 나이 14세였다.

유진길 아우구스티노와 유대철 베드로 부자는 1925년 7월 5일에 로마 성 베드로 광장에서 교황 비오 11세가 집전한 79위 시복식을 통해 복자 품에 올랐고, 1984년 5월 6일에 서울특별시 여의도에서 한국 천주교 창립 200주년을 기념하여 방한한 교황 요한 바오로 2세가 집전한 미사 중에 이뤄진 103위 시성식을 통해 성인 품에 올랐다.

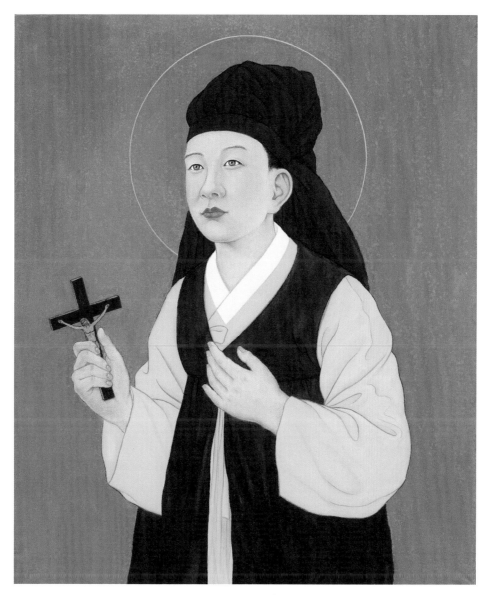

성 유대철베드로 표준성인회 ︱ 20Γ ︱ 건본수묵채색 ︱ 2020

聖김대건 안드레아
최양업 토마스신부

김대건 신부 탄생 200주년을 기념하기 위해
하늘에계신 성체의 빛을 받으며 솔뫼성지를 걷고 계신 김대건 신부님과 최양업신부님,
그리고 화면 양옆에는 상징 건축물인 명동성당과 나바위성당을 배치하였다.

———

가톨릭신문사 의뢰로, 유네스코 세계 기념인물로 선정된 聖김대건 신부님을 그린, "아름다운 동행"
작품은 하늘에 계신 성체의 빛을 받으며 솔뫼성지를 걷고 계신 聖김대건신부님과 최양업신부님이
함께 서 계신 모습으로 설정하였는데, 그것은 두분이 친척이면서 동년배이시고, 마카오로
건너가 함께 신학수업을 받으셨던 기록이 있기 때문이다. 그리고 화면 양옆에는 상징건축물인
명동대성당과 나바위성당을 배치하였다. 聖김대건안드레아 신부님은 한국천주교회 첫사제이면서
성인이시기 때문에 후광을 넣었고 사제복식을 따랐다.

최양업토마스 신부님은 12년 동안 전국에 흩어져 있는 교우촌 신자들을 위한 사목과 전교활동을
하시다가 순직하신 분이시다. 그래서 지팡이와 짚신을 신고계신 복식으로 하였다. 또한 최양업
신부님은 천주교 교리를 사람들에게 알기 쉽게 전하기 위해 한글 「천주가사」를 지어 보급하는
등 천주교리 토착화에도 많은 기여를 했다.

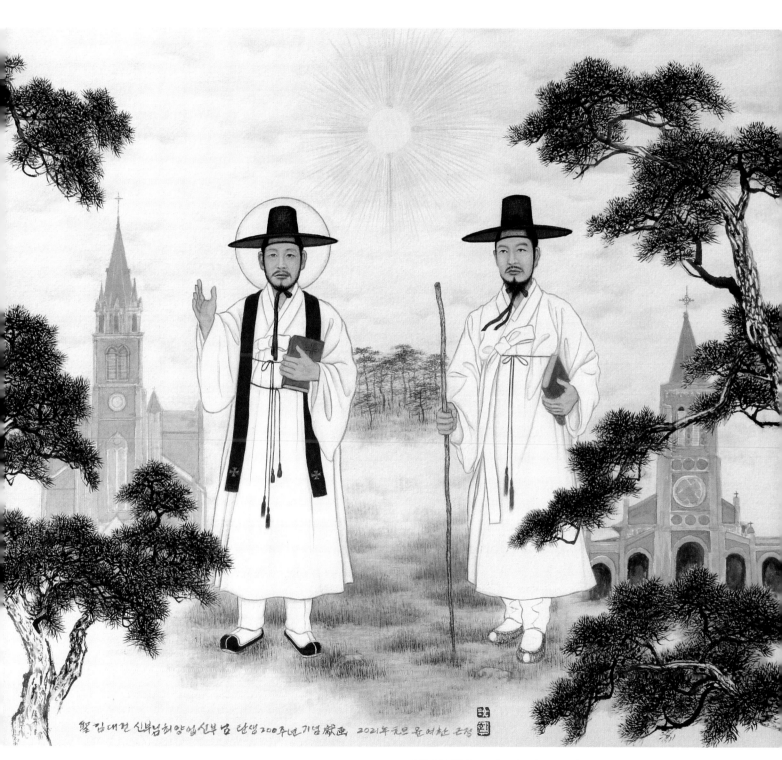

聖 김대건 신부님희 양업 신부 님 탄생 200주년 기념 獻畵 2021年도오 올 여 하는 근정

넷플릭스 드라마
종이의 집 - 공동경제구역 작품 협찬
—

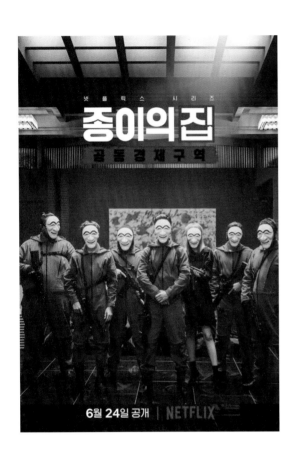

사유지대_몽중산하 | 53x45.5cm | 2015

어느 풍경을 위한 담론 | 90.9x72.7cm | 1999

사유지대_몽중산하 | 53x45.5cm | 2014

묵시찬가 | 306x135cm | 천위에 채색 | 1992

훈융공 이진한 訓戎公 李振漢

훈융공 이진한 장군 (1645~1698, 인조23~숙종25)

—

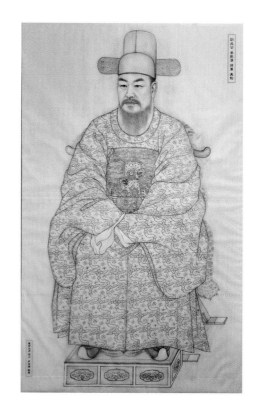

이진한 장군은 함평이씨 시조 이언(李彦)의 17세손이며, 부친 가선대부 광후공의 4형제중 장남으로 1645년에 출생하였다. 시호는 훈융(訓戎), 자는 무경(懋卿)이다.

어려서부터 무예가 뛰어나 30세에 무과에 급제하여 훈련원 봉사(奉事, 종8품)직을 거쳐, 1680(35세)년에 판관(종5품)으로 승차(陞差)하였다.

1682년 평안도 의주 청성의 병마 첨절제사(僉節制使,종3품)를 지냈고, 1686(41세)년 병마 절제사 절충장군(折衝將軍, 정3품) 당상관에 제수(除授)되었으며, 함경도 북쪽 최변방인 두만강변 훈융진(訓戎鎭) 관아에서 여진족 침입을 막아내고 교화시키는데 혁혁한 공훈을 세웠다.

그리하여 다년간 지인용(智仁勇)을 겸한 덕장으로서 북방 국경지역을 수호하는데 큰 업적을 남겼다.

1691(46세)년 퇴임 후 귀향하여 1698년 53세의 일기로 서거하였다.

그 이듬해인 1699년 오랑캐를 교화시켰다고 하여 훈융(訓戎)의 시호가 내려졌는데, 시호(諡號)는 왕이나 사대부들이 죽은 뒤에 그들의 공덕을 찬양하여 추증한 호를 가리키고, 훈융은 '오랑캐에게 무언가를 가르친다'는 뜻이다. 훈융진(訓戎鎭)은

함경북도 경원군 훈융리에 있는 조선시대의 옛 지명으로, 조선 시대 육진(六鎭) 가운데 하나이며, 북방의 주요 방어지였다.

또한, 장손인 대기공(大器公)이 호국충절의 숭고한 공훈을 조정에 주청하여 삼사 중훈부에서 공신에게 내리는 교서(敎書) 녹권(錄券)과 사패지 30여정보(9만여평)를 평택시 포승읍 홍원리 일원에 하사받았다.

중훈부(忠勳府)는 조선시대에 나라에 공을 세운 공신이나 그 자손을 대우하기 위해 설치하였던 관청이다.

사패지(賜牌地)는 고려와 조선 시대에, 임금이 내려 준 논밭을 말하는데, 주로 외교와 국방 분야에서 나라에 큰 공을 세운 왕족이나 벼슬아치에게 내려 주었으며, 세습이 되는 토지와 안 되는 토지가 있었다.

묘지는 1758년 평택시 포승면 당두 오좌(午坐)로 명기되어 있고, 현재의 묘지는 훈융동산 간좌 곤향(서남향)에 배향되어 있다.

1983년 묘역을 치장하였으나 서해안고속도로 확장사업으로 묘역이 훼손되어 2018년 3월 21일 훈융동산을 재치장 하였다.

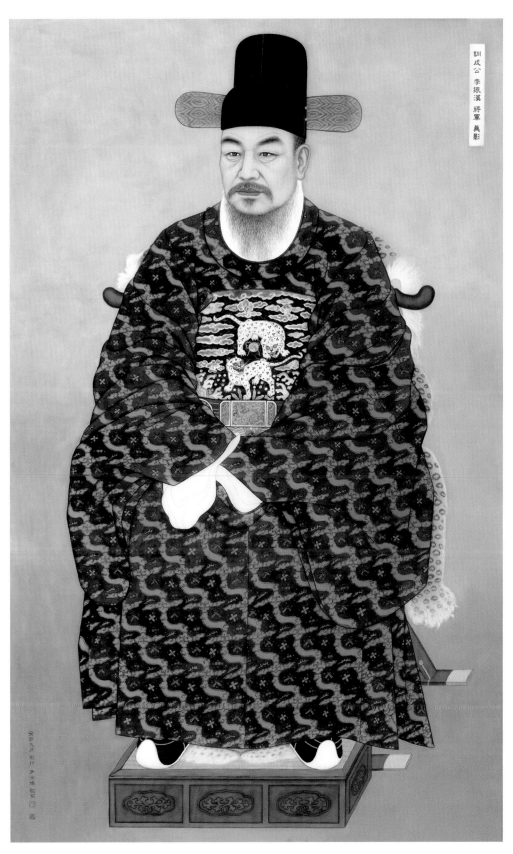

訓戎公 李振淇 將軍 眞影

훈융공 이진한 영정 ｜ 100cm×162cm ｜ 견본채색 ｜ 2023

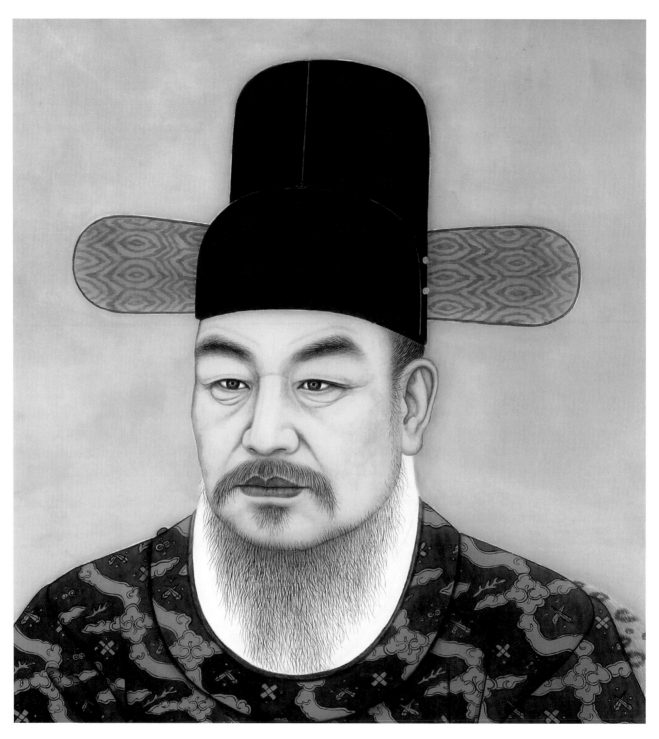

이진한영정(부분) | 2023

직계후손의
평균얼굴을 통해
유추하여 용모 고증

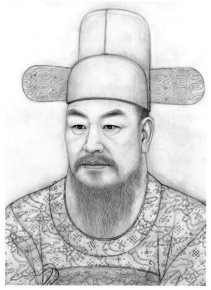

이진한 장군 영정제작기

참고로 휘(諱)는 원래 죽은 사람의 생전의 이름을 삼가 부르지 않는다는 뜻에서 유래된 말인데, 돌아가신 분에게 이름(名)자 앞에 휘(諱)자를 넣어 경의를 표한다. '휘(諱)'는 이름자 앞에만 붙이고 성씨(姓氏) 앞에는 붙이지 않는다. 돌아가신 분의 성명 앞에는 고(故)자를 붙인다.

영정(影幀)의 본래 의미는 반신상의 초상화 족자를 말한다. 초상화는 조선 시대에 많이 그려졌는데, 보통 왕의 초상화는 어진(御眞), 일반 사대부나 공신들의 초상화는 영정이라 하였고, 승려의 초상화는 진영(眞影)이라는 말로 전해졌다.

이진한 장군의 영정제작은 당시의 복식과 직계종친을 통한 용모분석 그리고 훈융공과의 영적 교감을 통해 2023년 2월에 시작해 7월 말에 완성하였다.

이진한 장군 영정의 용모는 좌안8분면 (左顏八分面)이며, 오사모(烏紗帽)에 짙은 남색포를 입은 공수 자세(拱手姿勢)의 전신교의좌상(全身交倚坐像)으로서 당시에 그려진 전형적인 공신노상의 형식을 따랐다.

부착한 흉배는 쌍호문양(雙虎文樣)이며, 삽은대(鈒銀帶)를 두르고, 호피(虎皮)가 깔린 교의, 족좌대(발받침대) 위에 '八'자로 벌린 흑피화 등, 당시의 무관직 당상관이 착용한 복식 영정들을 참조하여 제작하였다.

윤여환회고전
尹汝煥回顧展

1984-2023
진경사생

진경사생이란,
조선시대 후기에 화원(畫員)에서 일어난 화풍으로,
상징적인 산수에서 벗어나 살아있는 사생을 의미한다.
사의성 못지않게 사생성을 강조하고
실존적인 생동감이 중시하는 작품으로,
무한하고 행복한 자연을 표현하였다

1984
통영 사생

30여년전에 그렸던 엽서크기만한 산수화 한점!
이야기가 있는 통영의 작은 섬, 섬 주민이 소박하게 꿈꾸는 섬!
그 곳의 남해 풍경을 담았다.

남해단상 | 두방지에 수묵담채 | 10cmx15cm | 1984

사생일기

진경(眞景)이라함은 산수의 精氣 즉, 자연의 眞氣를 찾아내는 것을 말함이니 진경산수는 단순한 사생이 아니라 작가의 화법에 맞는 사실화법이어야 한다고 강세황은 말했다. 진경산수의 사실정신은 특히 조선조 후기에 한국의 산천을 재현하여 한국적 산수화를 정립한 정선(鄭敾)과 김홍도(金弘道)의 작업정신에서 찾을 수가 있다.

겸재(謙齋)는 한국적 산수 속에 뚜렷한 개성과 비장한 남성미를 거장적인 필치로 표현하였고 단원(檀園)은 문기 짙은 산수 속에 섬세하고 온화한 풍물時를 곁들여 수재적 재기를 풍겼다.

근대에 와서 두드러진 진경산수화가로는 小亭 卞寬植을 빼 놓을 수 없는데, 그는 한국의 흙내음이 짙게 묻어나는, 積墨과 破線과 갈색이 자아내는, 황량하고 처연한 野趣의 산하를 강인한 의지로 짚어 나갔다.

저는 근간에 현장에서 직접 자연을 보고 느끼고 호흡하면서 구석구석 읽어 내려가는 산수읽기 작업을 하고 있다.

현장사생의 어려움 때문에 주로 소품들을 작업하고 있지만 과감한 생략과 치밀한 사실력을 바탕으로 자연에 대한 순응적 자세를 취하면서 특히 山의 생명력, 원기를 화폭에 담아보려고 노력하고 있다. 🔳

2000
금산 추동리 사생

2000년 5월 5일 어린이 날에 대원이 친구 가족과 함께 휴가를 떠났는데 금산 추동리 냇가에서 아이들과 올갱이도 잡고 아주 편안한 하루를 보냈다.

깨끗하고 쾌적한 한국타이어 아카데미하우스에서 재미있는 하룻밤을 지내고 그 근교의 강물이 흐르는 교각 밑에서 마주보이는 붉은 바위의 기운을. 적벽강이라는 산의 형상을 이렇게 읽어 내려가면서 하루를 보냈다.

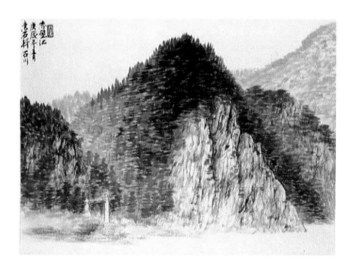

적벽강 │ 33.4 x 24.2cm │ 두방지에 수묵담채 │ 2000

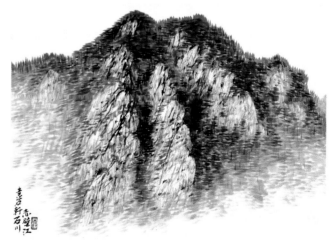

적벽강 │ 33.4 x 24.2cm │ 두방지에 수묵담채 │ 2000

2001 공주 갑사 사생

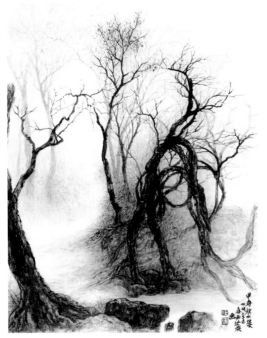

갑사춘기 | 31.8 x 40.9cm | 두방지에 수묵담채 | 2001

천지에
사랑의 봄기운이 퍼지며
雪城에 유폐된 겨울
공주의 감성도 봄향기에
취해 녹아내린다.

2001 하동 덕은리 사생

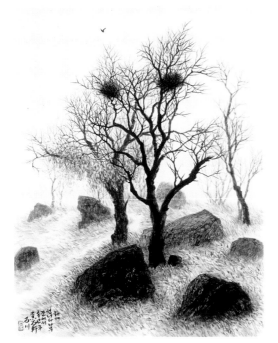

중기마을의 겨울나기 | 40.9 x 31.8cm | 두방지에 수묵담채 | 2001

경남 하동의 지리산기슭에 화개면 덕은리 중기마을이
있다. 그곳에 [선녀와 나무꾼]이라는 사슴목장이 있는
데 그 집 앞의 정경을 읽어 보았다. 2001년 2월 11일
학생들과 오랜만에 겨울사생회를 이곳으로 왔다.
동네가 검은 바위로 포맷되어 있고 주로 녹차나무. 매
화나무가 많은 곳이더군요. 앞에는 섬진강물이 길게 뻗
어있고 서씨제당이 아름답게 단장되어있어 전체가 서
씨마을이기도 한다. 또한 특기할 만한 것은 음악인 신
도웅씨가 자연인이 되고자 이곳에 터를 잡아가고 있
는 모습이다.

2001 선녀와 나무꾼 사생

2008년 5월 3일과 4일 1박2일로 충남대학교 예술대학 회화과 한국화 전공 2,3학년생들과 경남 하동군 화개면 덕은리 중기마을 [선녀와나무꾼]에서 야외사생회를 가졌다. 현장수업의 일환으로 진행된 이번 사생회는 현장에서 직접 자연의 체취를 화폭에 담아내는 훈련이 필요하기 때문에, 모처럼 충분한 시간을 내어 학생들과 토론평가회도 갖고, 사제지정과 선후배지정을 느껴보는 자리를 마련해 보았다.

2001년에 그렸던 작품을 2015년도에 배경과 안개처리를 보강하여 다시 완성하였다.

중기마을의 겨울이야기 │ 45.5 x 53.0cm │ 두방지에 수묵담채 │ 2001, 2015

옥화구경 | 32cm ×41cm | 두방지에 수묵담채 | 2002

2002 청원 옥화구경 사생

2002년 4월 20일 대학원생들과 [미원 옥화구경]으로 야외사생회를 갔는데 그곳에서 그린 작품이다. 옥화9경(玉花九景)은 충북 청원군 미원면 운암리에서 어암리에 이르는 10km 구간에 펼쳐진 맑은 계곡과 숲 지대로 청석굴, 용소, 천경대, 옥화대, 금봉, 금관숲, 가마소뿔, 신선봉, 박대소 등을 일컫는다고 한다.

2001 대둔산 사생

2001년 8월 11일에 학생들과 모처럼 대둔산 수락계곡에서 현장사생을 한 작품이다. 작업 도중에 가는 비가 내려, 더욱 谷神의 오묘함을 느낄 수 있었다.

수락의 정기 | 31.8 x 40.9cm | 두방지에 수묵담채 | 2001

2003
마곡사 사생

마곡사 정기 │ 31.8 x 40.9cm │ 두방지에 수묵담채 │ 2003

2003년 11월 23일 제자들과 공주시 사곡면 운암리에 위치하고 있는 [마곡사 사생]을 갔다. 마곡사의 늦가을 정취를 맛보며 극락교에서 찍은 스냅이다. 마곡사는 신라 선덕여왕 · 9년(640)에 자장율사가 창건한 절이다. 절을 감싸고 있는 태화산 일대는 무성산과 국사봉 등 산줄기가 중첩되어 태극형을 이룬 특이한 명당터로 좀처럼 외부접근이 어려운 지세여서 김구선생등의 피신처로도 유명하다. 신라 보철화상(普徹和尙)이 설법(說法)을 전도할 때 모인 신도가 삼밭(麻田)의 삼(麻)대 같이 골짜기(谷)에 꽉 들어찼다고 하여 마곡사(麻谷寺)라 이름 지은 것이라 한다.

2003.03
부소산성 사생

—

2003년 3월 29일에 [충남대학교 한국화전공 사생회]를 부여 부소산성으로 갔다. 교강사와 대학원생, 학부생들이 함께
참가하는 이 모임은 두달에 한번씩 정기적인 행사로 치루고 있다. 이번에는 특히 1학년 학생들이 많이 참석했다.
그곳에서 소나무의 정기를 호흡하면서 부소산성의 정기를 느껴 보았다.
2003년의 그림 위에 2014년 채색과 정교한 묘사를 더해 다시 완성 하였다.

부소산성의 정기 | 32cm ×40.5cm | 2003 부소산성의 정기 | 32cm ×40.5cm | 두방지에 수묵담채 | 2014

2004.01
삼천포사생

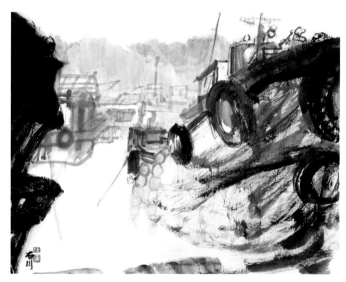

삼천포항의내음1 | 40.9 x 31.8cm | 두방지에 수묵담채 | 2004

삼천포항의내음2 | 40.9 x 31.8cm | 두방지에 수묵담채 | 2004

2004년 1월 10일 1박2일로 제자들과 함께 [겨울사생회]를 삼천포로 떠났
다. 위 사진은 다음날 삼천포항사생을 마치고 늑도에서 오찬 후에 삼천포
대교를 뒤로 하고 기념촬영한 스냅이다. 비릿한 바닷내음을 맡으며 정박
한 선박을 그려보고 싶었다.

2005
담양 소쇄원 사생

2005년 4월 16일에 1박2일로 [소쇄원 사생회]를 다녀왔다. 죽향과 함께 문자향이 가득한, 한국의 가사문학을 낳은 사림의 고장, 담양일대를 돌며 옛선비들의 정취를 느껴 보았다. 대쪽같이 올곧은 선비정신을 이어받은 조선시대 사림들이 불합리하고 모순된 정치현실을 비판하고, 자신의 큰 뜻을 이룰 수 없음을 한탄하여, 담양일원에 樓와 정자를 짓고 빼어난 자연경관을 벗삼아 시문을 지어 노래하였던 곳이다.

소쇄원단상2 │ 31.8 x 40.9cm │ 두방지에 수묵담채 │ 2005

소쇄원단상 │ 31.8 x 40.9cm │ 두방지에 수묵담채 │ 2005

2005
무등산 사생

금곡계곡 │ 31.8 x 40.9cm │ 두방지에 수묵담채

2005
감포와 불국사 사생

2005년 2월 26일과 27일 양일간 [감포와 불국사 사생회]를 떠났다. 이번에는 좀더 알찬 사생회를 갖기위해 금년도
첫 사생회이다. 바다에 묻힌 문무대왕의 뜻을 되새기며 감포의 기운을 담아보았다. 첫날은 감포 일대를 돌며 사생
시간을 가졌고, 다음날은 경주 토함산과 불국사를 사생했다.

감포의 겨울단상 ┃ 33.3 x 24.2cm ┃ 두방지에 수묵담채 ┃ 2005

자하문송 紫霞門松 ┃ 40.9 x 31.8cm ┃ 두방지에 수묵담채 ┃ 2005

2006.06
전북 진안 사생

운일암 반일암 | 두방지에 수묵담채 | 2006

2006.02
단양 사생

김홍도_도담삼봉 │ 26.7 x 31.6cm │ 지본수묵담채

2006년 2월 18일과 19일에 제자들과 단양팔경 사생회를 떠났다.

단양팔경은 충청북도 단양군에 있는 8곳의 명승지로서 단양 남쪽의 소백산맥에서 내려오는 남한강을 따라 약 4km 거리에 있는 하선암(下仙巖), 10km 거리에 있는 중선암(中仙巖), 12km 거리에 있는 상선암(上仙巖)과, 방향을 바꾸어 8km 거리에 있는 구담봉(龜潭峰), 9km 거리에 있는 옥순봉(玉筍峰)과, 단양에서 북쪽으로 12km 거리에 있는 도담삼봉(嶋潭三峰) 및 석문(石門) 등을 함께 일컬어 말한다.

단양팔경은 충주댐 완공으로 구담봉·옥순봉·도담삼봉·석문 등이 1/3쯤 물에 잠겼지만, 월악산국립공원에 일부가 포함되고 수상과 육상교통을 잇는 관광개발이 이루어짐에 따라 새롭게 각광을 받고 있다. 일찍이 김홍도가 그렸던 도담삼봉을 겨울분위기로 그려보았다.

島潭三峰 憙石軒 石川

도담삼봉 │ 40.9 x 31.8cm │ 두방지에 수묵담채 │ 2006

2007.10
영동 물한계곡 사생

물한송 | 24.2 x 33.3cm | 두방지에 수묵담채 | 2007

2007년 10월 22일 충남대학교 평생교육원 학생들과 회원전을 무사히 마치고 홀가분한 마음으로 사생회를 떠났다. 가을학기 회원 17명 중에서 10명이 참여했는데, 영동에 사시는 이규심 회원댁에서 맛있는 오찬을 초대받고 물한계곡에서 다 함께 땅거미가 질 때까지 그림그리기에 심취했다. 물한계곡은 주변 고산에 둘러싸여 태고의 신비를 그대로 간직한 20여km에 이르는 계곡으로, 물이 차다고 이름 붙여진 한천마을 상류에서부터 시작되며 물한리 종점에서 삼도봉 쪽으로 가다 보면 옥소, 의용골, 음주암 폭포 등의 경관이 좋다.

2007.02
정선 몰운대 사생

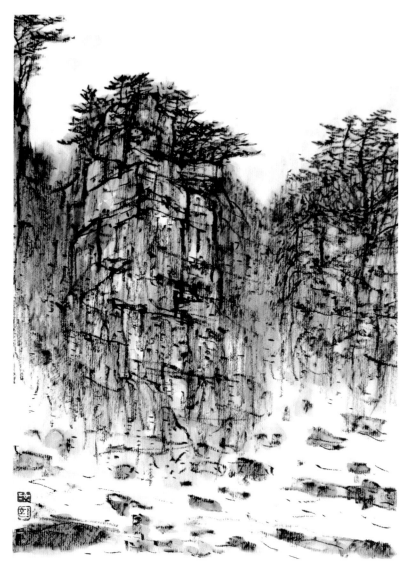

물운대의 겨울단상 | 24.2 x 33.3cm | 두방지에 수묵담채 | 2007

유관순 국가표준영정이 산고끝에 제작 완료되고 지정(78호)절차가 끝나 불현듯 겨울여행을 떠나고 싶었다. 그래서 2007년 2월 10일, 홀연히 봄이 오는 길목에서 하얀 겨울속으로 다시 들어가고 싶어 [旌善 沒雲臺]계곡으로 사생을 떠났다.

강원도 정선군 동면 畵岩里는 태고의 신비를 그대로 간직한, 속세에 때묻지 않은 아름다운 자연경관지 8곳이 있다. 그곳이 바로 옛선비들이 풍류를 즐겼던 [화암8경]인데, 기후변화가 심해 사생이 힘들어, 시시각각으로 변하는 몰운대의 풍치만을 [몽촌빌]에서 화폭에 담아보려고 했다.

기암과 물과 산의 신화가 한데 얽힌 천연의 仙景을 토해내는, 신비의 洞天인 廣大谷 영천폭포의 氷花壁은 가히 환상적이었고, 이틀동안 구수한 된장찌개와 산채비빔밥 그리고 구수한 인심까지 듬뿍 안겨준 [광대곡통나무집]의 인상은 두고두고 아름답게 추억속에 남아있을것 같다.

2008.05
지리산 화개 사생

2008년 5월 3일과 4일 1박2일로 충남대학교 예술대학 회화과 한국화 전공 2,3학년생들과 경남 하동군 화개면 덕은리 중기마을 [선녀와나무꾼]에서 야외사생회를 가졌다.
현장수업의 일환으로 진행된 이번 사생회는 현장에서 직접 자연의 체취를 화폭에 담아내는 훈련이 필요하기 때문에, 모처럼 충분한 시간을 내어 학생들과 토론평가회도 갖고, 사제지정과 선후배 지정을 느껴보는 자리를 마련해 보았다.

선녀와나무꾼 ∣ 40.9 x 31.8cm ∣ 두방지에 수묵담채 ∣ 2008

2009.05

성북동 휴양림 사생

2009년 5월 25일 소석회 회원 7명과 함께 [성북동 휴양림계곡 사생]을 했다.
빈 족자 위에 직접 그려보았다.

성북동 계곡 | 44.5 x 33.5cm | 지본 수묵담채 | 2009

2009.01 보령 화산 사생

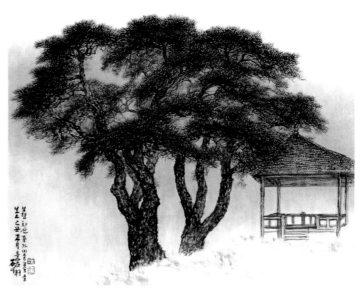

화산마을의 겨울 │ 40.9 x 31.8cm │ 두방지에 수묵담채 │ 2009

2008.10 오동낚시터 사생

산세 수려한 피반령(皮盤嶺)의
옛 정취를 사색하며 오동리 강가에
낚시대를 드리우며
그날의 추억을 담았다.

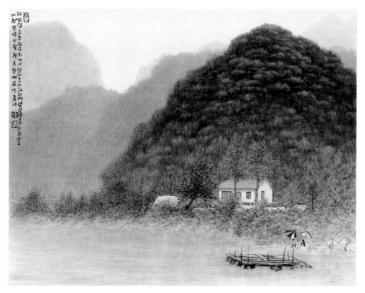

靑山水明 │ 40.9 x 31.8cm │ 두방지에 수묵담채 │ 2008

두만강 사생

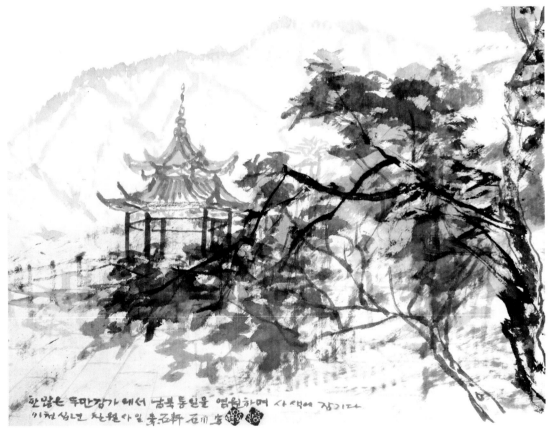

두만강 사유 | 45.5 X 34cm | 지본 수묵담채 | 2010

2010.07
동학사 사생

동학사 세진정의 여름 | 45.5 X 34cm | 지본 수묵담채 | 2010

2010.07
덕유산 칠연계곡 사생

2011.08
무주 토옥동계곡 사생

토옥동계곡 ｜ 33.3 x 24.2cm ｜ 두방지에 수묵담채 ｜ 2011

2012.07
여름사색

靑音 | 33.4 x 24.3cm | 두방지에 수묵담채 | 2012

여름사색 | 24.3 x 33.4cm | 두방지에 수묵담채 | 2012

2012.11
합천 가야산 사생

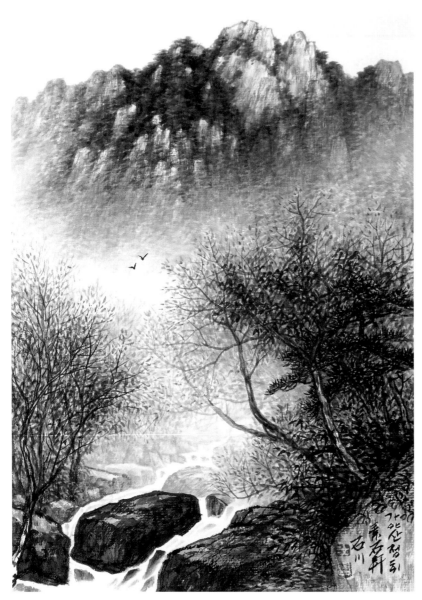

가야산의 가을정취 | 33.4 x 24.2cm | 두방지에 수묵담채 | 2012

가을을 품은 가야산

붉은 가을에 취해
낙엽따라 길을 나섰다.

가을색 품은 깊은 계곡물
차갑게 암벽타고
매끄럽게 맑기만 하다.

먼 산 더디 찾아오는 가을
기다리다 지쳐버린 창백해진 큰 바위

한 쌍의 가을 새
화폭에 담고나니

어느 사이 내 어깨엔
가을이 내려앉았다.

2012.07

여름사색

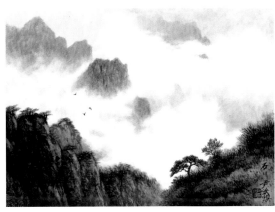

雲舞 | 33.3 x 24.2cm | 두방지에 수묵담채 | 2012

구름이 산을 이루고 | 33.3 x 24.2cm | 두방지에 수묵담채 | 2012

산의 운기 | 33.3 x 24.2cm | 두방지에 수묵담채 | 2012

정중동 | 33.3 x 24.2cm | 두방지에 수묵담채 | 2012

춘기 | 33.3 x 24.2cm | 두방지에 수묵담채 | 2012

2012.09
무주사생

월하탄계곡 | 33.3 x 24.2cm | 2012

제당산 사유 | 33.3 x 24.2cm | 두방지에 수묵담채 | 2012

2012.09
괴산 제당산 사생

2012.10
순창 강천산 사생

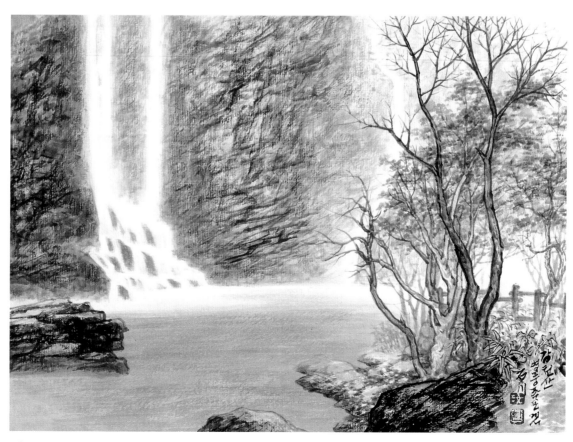

강천산 가을사색 | 33.3 x 24.2cm | 두방지에 수묵담채 | 2012

2013.11
동학사 사생

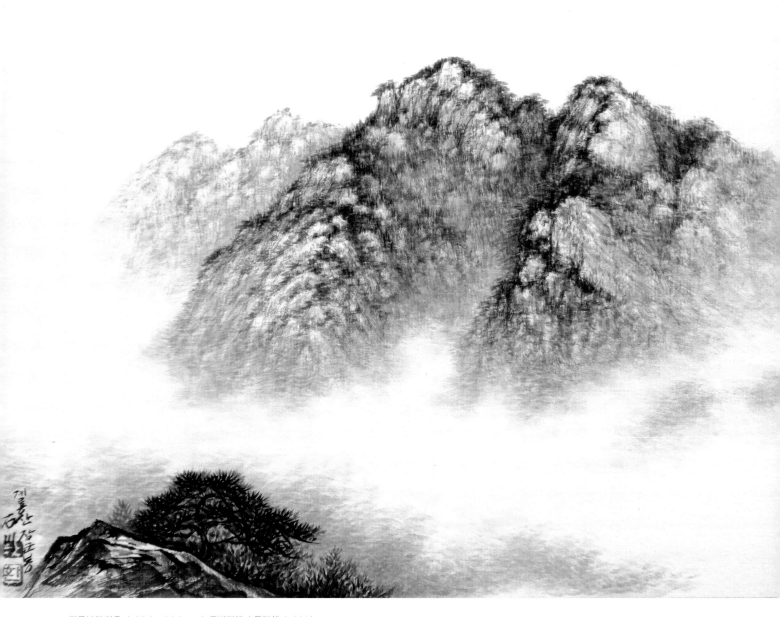

장군봉의 가을 | 33.3 x 24.2cm | 두방지에 수묵담채 | 2013

2013.01

갑사 사생

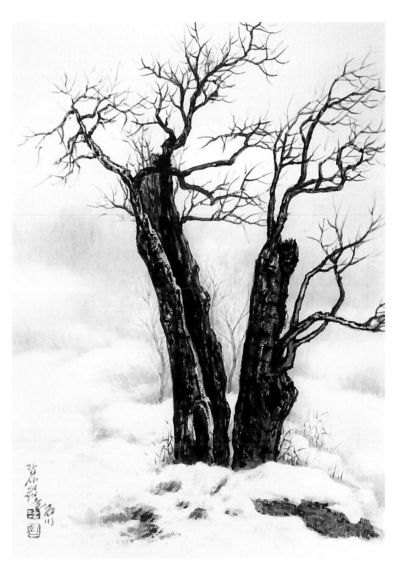

갑사의 겨울 │ 24.2x33.3cm │ 두방지에 수묵담채 │ 2013

2013 소나무정신

천년세월 설한풍의
아픔을 꿋꿋이 삭이며
늘푸른 항심을 지켜온
천송에 대한 사유

송수천년 松壽千年 | 40.9 x 31.8cm | 두방지에 수묵담채 | 2013

2013 동학사 사생

길상암 | 24.2 x 33.3cm | 두방지에 수묵담채 | 2013

2013.05
추부 마전리 사생

추소리의 5월 | 33.3 x 24.2cm | 두방지에 수묵담채 | 2013

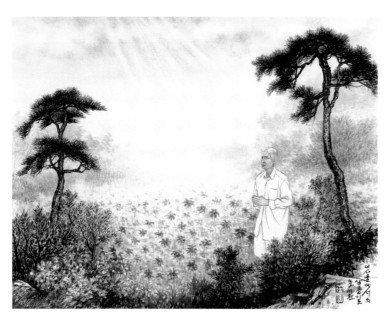

2014.08
내포성지순례2부
서산편

사생 및 촬영일: 2014년 7월 27일 ~8월 3일
방송일: 2014년 4월 24일 밤 11시15분(60분)
영상다시보기 : 2014년 8월 24일 영상

삼종기도 ∣ 40.9 X 31.8cm ∣ 두방지에 수묵담채 ∣ 2014

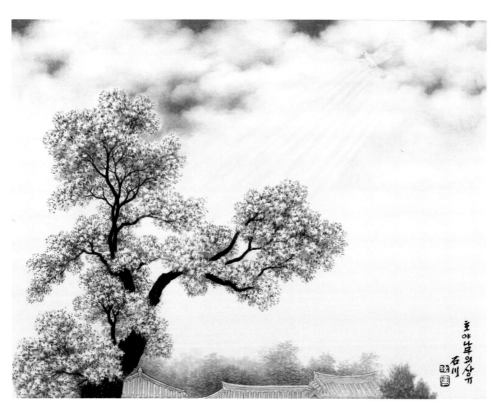

호야나무의 사유 ∣ 40.9 X 31.8cm ∣ 두방지에 수묵담채 ∣ 2014

2014.06
TJB화첩기행_전주편

사생 및 촬영일: 2014년 6월16일 ~19일
방송일: 2014년 7월 6일 밤 11시15분(60분)
영상다시보기 : 2014년 7월 6일 영상

전주경기전 옆 대나무숲에서 태조
이성계 어진의 정기와 개국정신을
느끼며 사색에 잠겨보았다.

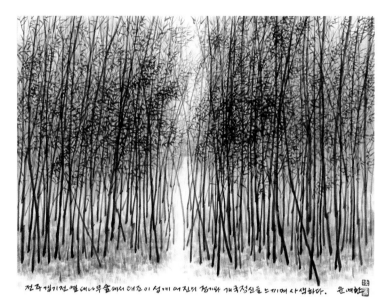

죽림사색 竹林思索 ｜ 40.9 x 31.8cm ｜ 두방지에 수묵담채 ｜ 2014

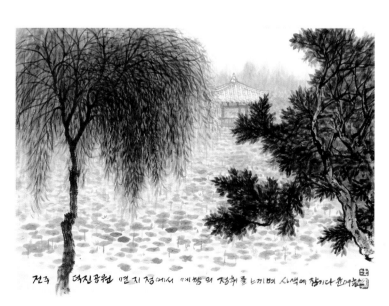

연지정 ｜ 40.9 X 31.8cm ｜ 두방지에 수묵담채 ｜ 2014

프란치스코교황
내포성지방문기념 특집
TJB화첩기행 2부작

내포성지순례1부
당진편

사생 및 촬영일: 2014년 7월 21일 ~7월 24일
방송일: 2014년 8월 17일 밤 11시15분(60분)
영상다시보기 : 2014년 8월 17일 영상

1866년(조선 고종 3) 병인박해(丙寅迫害)
이후 1882년(고종 19) 사이에 진행된 천주
교 박해 때 충청도 각 고을에서 붙잡혀온 천
주교 신자 1000여 명이 생매장당한 곳이다.
당시 천주교 신자들을 해미읍성 서문 밖의 돌
다리에서 자리개질 등으로 처형하였는데, 숫
자가 너무 많자 해미천에 큰 구덩이를 파고
모두 생매장하였다고 전한다. 해미천 옆에 생
매장당한 이름 없는 순교자들의 넋을 기리기
위하여 높이 16m의 '해미순교탑'이 건립되
어 있다. 당시 죽음을 앞둔 천주교 신자들이
'예수 마리아'를 부르며 기도를 하였는데, 마
을 주민들이 이 소리를 '여수머리'로 잘못 알
아들어 이곳을 '여숫골'이라고 부르게 되었다
고 전한다.

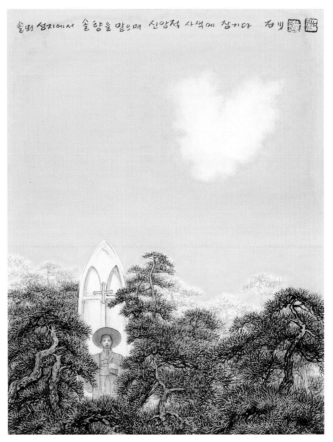

솔뫼성지의 향기 | 31.8 x 40.9cm | 두방지에 수묵담채 | 2014

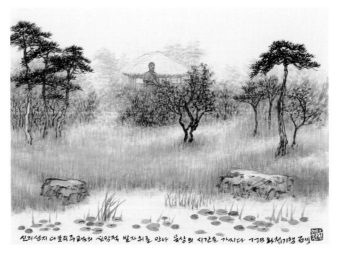

신리성지의 인상 | 33.3 X 24.2cm | 두방지에 수묵담채 | 2014

2014.04
진천 사생

봄향기 그윽한 날에
生居鎭川死去龍仁이라하여 추천석이 살았다는 아름다운
진천농다리의 자색 돌을 밟으며 봄내음을 담았다.

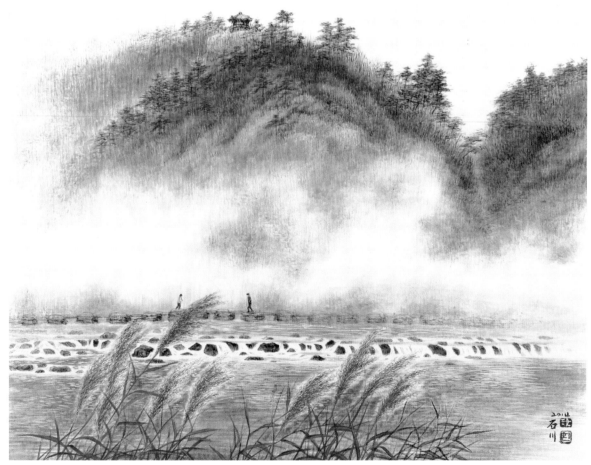

진천춘색 │ 40.9 X 31.8cm │ 두방지에 수묵담채 │ 2014

안면도 사생

대야도에 도둑처럼 찾아온 봄바람 타고 솔밭사이로 떠있는 작은 섬을 담아보았다.

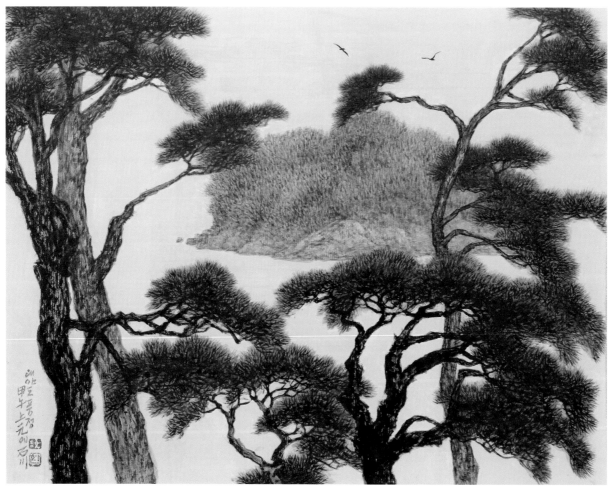

대야도 風情 │ 40.9 x 31.8cm │ 두방지에 수묵담채 │ 2014

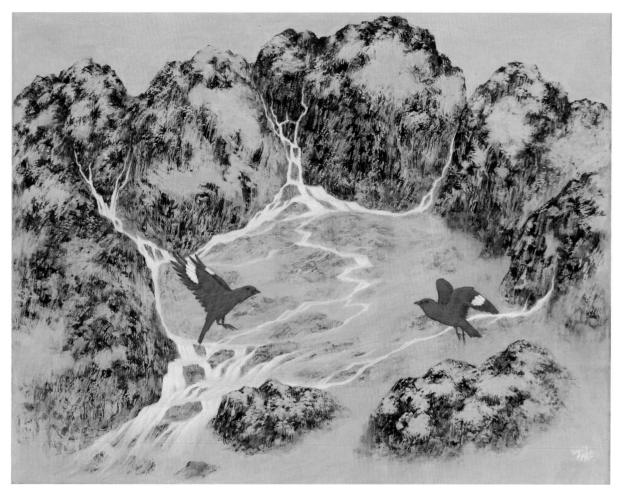

歡喜讚歌_谷神2 │ 40.9 x 31.8cm │ 두방지에 수묵담채 │ 2014

간월도 가는 길에 만난
이끼 덮인 갯바위에서
파랑새 한쌍의 原初的 해후(Rendez-vous)를
발견했다.

2014.06
TJB화첩기행_ 전주편

화첩기행을 하면서 천년예향이 간직된 전주한옥마을의
신비로운 풍광을 담아보려고 했다.

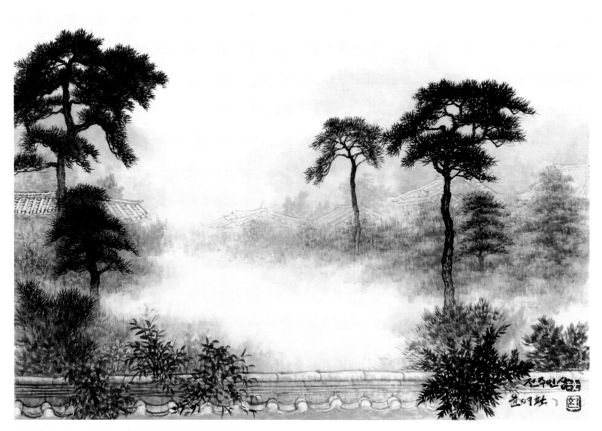

全州印象 | 33.4 x 24.2cm | 두방지에 수묵담채 | 2014

TJB방송 VOD를 통해서 다시 볼 수 있다.
http://www.tjb.co.kr/mobile0401/vod/view/type/1/kind/8

2015.02

TJB화첩기행_경주편

사생 및 촬영일: 2015년 2월 2일 ~2월 6일
방송일: 2015년 3월 1일 밤 11시15분(60분)
영상다시보기 : 2015년 3월 1일 영상

조선오백년의 역사를 지켜온 양동마을(2003세계문
화유산등재) 서백당 향나무의 세월의 주름을 세어보
며 사색에 잠겨보았다.

경주남산 삼릉계 석조여래좌상의 佛頭가
반파되었는데, 윤만걸 명장의 그 불두복
원으로 현재의 모습이 되었다고 한다.

서백당 향목의 사유 | 33.4 x 24.2cm | 두방지에 수묵담채 | 2015

경주남산의 사유 | 6호 | 두방지에 수묵담채 | 2015

행복한 자연_사유지대
Healing Nature_Zone for Contemplation

———

"행복한 자연_사유지대"는 지난 40여년 동안 행복한 자연을 찾아 읽고 사생하며 얻어진 산수풍경을 사의적 관념 속에 내장시켜 다시 무위적 자연으로 재구성하여 추출해 내는 작업이다.

이렇듯 사의적 표현으로 재탄생된 관념적 풍경인 사유지대(思惟地帶)는 자유로운 운필유희(運筆遊戱)로 이루어진 관조적 사유공간이다.

무작위적으로 지나가는 한 필획 두 필획의 운필이 겹치고 쌓여, 산이 되고 바위가 되고 공간이 되고, 비워낸 곳에는 물과 계곡의 공간이 형성되는 듯 하다가 다른 형태로 변이되는, 장자의 물화(物化)와 불이성(不二性) 개념을 담아내 보고자 하였다.

Works of "Healing Nature_Zone for Contemplation" were made through a series of processes, reconstituting an variety of landscapes, which I had encountered for the last 40 years on the way to look for the healing nature, into the formless nature through deep contemplation.

The zone for contemplation is an aggregate of abstract landscapes formed by contemplated expressions, with dancing brushstrokes without any intentions.

With piling up a series of these brushstrokes, mountains, rocks and empty spaces became having shapes. The empty spaces could be seen as waterfalls, as well as other objects. Like the notion of 'the transformation of things' by Chuang-tzu.

사유지대_運筆遊戱 | 40.9 x 31.8cm | Acrylic on canvas | 2014

2014-2015
사유지대

사유지대_진화하는 자연 | 53.0 x 45.5cm | Acrylic on canvas | 2014

사유지대_몽중산하 夢中山河 2 | 53.0 x 45.5cm | Acrylic on canvas | 2014

사유지대_몽중산하 夢中山河 │ 53.0 x 45.5cm │ Acrylic on canvas │ 2014

사유지대_몽중산하 夢中山河 2 ｜ 53.0 x 45.5cm ｜ Mixed Media on Korean Paper ｜ 2015

사유지대_몽중무산 夢中舞山 | 53.0 x 45.5cm | Acrylic on canvas | 2015

사유지대_몽중산하 夢中山河 3 | 53.0 x 45.5cm | Acrylic on canvas | 2015

사유지대_夢中谷神 | 72.7 x 60.6cm | Acrylic on canvas | 2015

사유지대_夢中谷神 2 | 72.5 x 60.5cm | Acrylic on canvas | 2015

2014
환희찬가

환희찬가_곡신 歡喜讚歌_谷神 │ 40.9 x 31.8cm │ mixed Media on canvas │ 2014

2014
백색미인

〈낮에 산책 나온 반달〉

윤석중님은
낮에 나온 하얀 반달을
햇님이 쓰다 버린 쪽박이라고 했다.

행복한 자연이 그리워
낮에 산책 나온 반달의
수줍은 자태에 반해
이렇게 담아보았다.

백색미인 白色美人 | 40.9 x 31.8cm | 두방지에 수묵채색 | 2014

2014
매화무희

봄날을 따라
김용택님의 시에 끌려
섬진강 매화꽃보러 갔다가
수줍은 홍매꽃잎 하나가
춘풍을 타고 살포시 내려와
콧잔등을 애무하며
향기로 취하게 할때
문득 떠올랐던 느낌을
담아 보았다.

봄날은 간다 | 90.9 x 72.7cm | mixed on canvas | 2014

춤추는 꽃세상 | 45.5 x 53.0cm | 장지에혼합재료 | 2014

悅樂과 激情의
설레임을
꽃잎에 담아
춤추는 꽃세상

꽃향기에 취해
꽃마중 나온
봄소녀를 떠올리며
그림속에 매화꽃을
담아 봅니다.

영동포도

와이너리

월류봉3

녹우당의 유혼 | 8호 | 2017

달마산의 도솔암 | 8호 | 2017

두륜산의 와불 | 8호 | 2017

무왕의 사랑터

백제를 담다

사비를 지킨 영탑

의자왕의 비애

무진기행 | 화첩기행순천편

솔섬의 낙조 | 화첩기행순천편

순천만습지 | 화첩기행순천편

원에대한 사유 | 화첩기행순천편

윤여환회고전
尹汝煥回顧展

작가연보

Yun Yeo Whan

尹汝煥

호 석천 石川
당호 소석헌 素石軒
1953.7.7. 충남 서천 출생

약력

1972.3.5.~1976.2.21. 홍익대학교 미술대학 동양화과 졸업
1977.9.1.~1979.8.31. 홍익대학교 대학원 동양화과 졸업
1982.4.1.~1986.8.31. 창원대학교 예술대학 미술학과 교수
1986.9.1.~2020.2.29. 충남대학교 예술대학 회화과 교수
2014.9.1.~2016.8.31. 충남대학교 예술대학 학장
2014.9.1.~2016.8.31. 충남대학교 예술문화연구소장
2020.3.1.~현재, 충남대학교 예술대학 회화과 명예교수

수상

80~85 국전, 대한민국미술대전 특선 4회 수상 (한국문화예술진흥원 주최, 국립현대미술관)
1981 중앙미술대전 장려(우수)상 수상 (중앙일보사 주최, 국립현대미술관)
2007 미술세계작가상 수상 (월간 미술세계)
2016 대한민국 미술인상 수상 (한국미술협회)
2020 대한민국 홍조근정훈장 수훈 (대통령)
2020 한국민영방송대상 최우수상 수상 (한국민영방송협회)
2022 제34회 대전광역시 문화상 수상 (대전광역시)

개인전

85~23 국내외 개인전 34회 초대
(서울, 경기, 대전, 전주, 동경, 센다이, 북경, 서안 등)

**기획
초대전**

1985 청년작가전 초대 (국립현대미술관)
89~91 현대미술초대전 (국립현대미술관)
1990 한국의 현대풍속화전 초대 (국립현대미술관)
1991 신미년 양그림 특별전 초대 (국립현대미술관)
91~07 국립현대미술관 초대 찾아가는 미술관전 (국립현대미술관)
1994 서울국제현대미술제 초대 (국립현대미술관)
1995 현대한국화전 초대 (한국문예진흥원 주최, 북경민족문화궁)
1999 한국화의 위상과 전망전 초대 (대전시립미술관)
2001 변혁기의 한국화-투사와 조명 (공평아트센터 기획)
2002 아세아국제미술전-아시안정신전 초대 (부산문화회관)
2004 신소장품 2003전 (국립현대미술관)
2004 그림속 동물여행전 초대 (대전시립미술관)
2005 북경중앙미술학원초대 개인전 (중앙미술학원미술관)
05~06 동양화 새천년전 초대 (예술의전당미술관)
2007 한국미술현장과 검증 특별전 초대 (예술의전당미술관)
08,11,22 KIAF 한국국제아트페어 초대 (서울 코엑스)
09~10 '컬렉션, 미술관을 말하다'전 초대 (국립현대미술관)
2011 카메라 옵스큐라를 통해본 미술전 초대 (대전시립미술관)
2012 한국현대미술작가 초대전 (코스타리카 국립미술관)
2014 TJB화첩기행특집2부작_내포성지순례편]에 출연(사생작품 6점 제작)

기획 초대전	2015	칼수르에 아트페어 초대(독일 Messe Karlsruhe)
	2015	TJB 화첩기행전 초대 (TJB 1층 특별전시실)
	2016	카자흐스탄국립예술대학_충남대교수작품교류전(카자흐스탄)
	2016	몽골국립미술대학_충남대교수작품교류전(몽골국립미술관)
	2016	대전시립미술관 소장품기획전_"모계포란" 전 초대 (대전시립미술관)
	2017	Barcode_팝아트와 하이퍼리얼리즘展 초대(양평군립미술관)
	2017	전남국제수묵프레비엔날레 '수묵의 여명_빛은 동방으로부터'전 초대(목포예술회관 외)
	2018	평창올림픽성공개최기원_'한중일 동방채묵전' 초대(영월군 스포츠파크 실내체육관)
	2018	전남국제수묵비엔날레'오늘의 수묵, 어제에 묻고 내일에 답하다'전 초대 (목포예술회관 외)
	2019	한국.홍콩 국제수묵교류전 초대(주홍한국문화원)
	2020	중견작가전_먹의 시간 초대(대전시립미술관 기획)

국가표준영정	1995	백제도미부인 국가표준영정 제작 및 지정(제60호)
	1997	조헌 국가표준영정 전신상 제작(옥천 표충사 봉안)
	2005	정문부 국가표준영정 제작 및 지정(제77호)
	2007	유관순 국가표준영정 제작 및 지정(제78호)
	2008	논개 국가표준영정 제작 및 지정(제79호)
	2010	박팽년 국가표준영정 제작 및 지정(제81호)
	2010	김만덕 국가표준영정 제작 및 지정(제82호)

천주교표준성인화	2018	천주교순교성인 聖이광렬요한 표준성인화 제작(천주교주교회의 인준화)
	2018	천주교순교성인 聖女김임이데레사 표준성인화 제작(천주교주교회의 인준화)
	2019	천주교순교성인 聖女손소벽막달레나 표준성인화 제작(천주교주교회의 인준화)
	2019	천주교순교성인 聖女권희바르바라 표준성인화 제작(천주교주교회의 인준화)
	2020	천주교순교성인 聖유진길아우구스티노 표준성인화 제작(천주교주교회의 인준화)
	2020	천주교순교성인 聖女유대철베드로 표준성인화 제작(천주교주교회의 인준화)

기타영정	2002	거제도호부사 김극희 영정 제작(영암 충효사)
	2002	선전관 김함 영정 제작(영암 충효사)
	2002	가포 임상옥 영정 제작(한국인삼공사)
	2003	영화[스캔들,조선남녀상렬지사] 화첩그림 및 숙부인정씨 전신상 제작 및 상영
	2007	한국·싱가포르 공동우표그림(전통혼례의상 8종) 제작 및 발행
	2010	우계 성혼선생 영정 제작 [파주시 우계기념관]
	2011	법인스님 진영 제작 [각원사 개산기념관]
	2011	죽계 조응록선생 영정 이모 및 복원 [부여 랑산사]
	2014	고려진사공 선용신 영정 제작 [파주시 고려통일대전]
	2014	[TJB화첩기행_내포성지순례편2부작]내포의 마더테레사초상화 구현
	2014	영화 [협녀_칼의 기억] 덕기초상화 제작
	2015	묘공당 대행 대선사 진영 제작 [한마음선원 뉴욕지원]
	2017	신재 최산두선생 영정 제작 [순천시 최산두 부조묘]
	2018	강증산 진영 제작
	2019	고판례 진영 체작
	2019	김호연재 영정 제작 [TJB다큐판타지_환생,달의 소리]
	2021	聖김대건,최양업신부 전신상 제작(가톨릭신문 1월1일자 1면 전면게재)
	2021	태종도사 진영 제작
	2021	태종도사 도모 진영 제작
	2023	훈융공 이진한 영정 제작
	2023	경봉대종사 진영
	2023	원산대종사 진영

심사, 운영 심의위원	1999	대한민국 미술대전 심사위원
	1999	MBC 미술대전 심사위원
	2001	경상북도 지방공무원 임용시험문제 출제위원
	'02,07	서울특별시 지방공무원 임용시험문제 검증위원
	2003	충청남도 지방공무원 임용시험문제 출제위원
	2003	대한주공충북지사 미술장식품 설치 공모작품 심사위원
	2005	대전시 문예진흥기금 지원 심의위원
	2005	대전발전연구원 자문위원(대전광역시청)
	2007	국립현대미술관미술은행 작품구입 추천위원
	2007	금산생태학습관 전시실 조성공사 현상공모작품 심사위원
	2008	대한민국 미술대전 운영위원
	2008	대전시이응노미술관 작품수집 심의위원
	2009	문화재청 문화재연구소 천연기념물센터 심의위원, 자문위원
	2009	경남도립미술관 소장품 추천위원
	2010	서울중앙지방법원 위작감정위원(서울중앙지법민사제43단독)
	2011	최북미술관 미술품복제사업 평가 심사위원
	2011	대전시이응노미술관 운영위원
	2012	이동훈미술상 운영위원(중도일보사)
	06,13	대전시립미술관 작품수집 심의위원장
	2013	TEDxHanyangU_초청강연 (한양대학교 ITBT 9층)
	2013	전통초상화가 양성사업1차 심사위원(문화체육관광부)
	07~15	의암주논개상 후보자 선정 심사위원
	11~14	충청남도 문예진흥기금 지원 심의위원
	12~15	충청남도 건축물 미술작품 심의위원장
	13~17	행복도시 미술작품 심의위원장(행복청)
	14~15	대전문화재단 대전테미예술창작센터 자문위원장(대전문화재단)
	15~16	최북미술관 소장품 구입작품 심의위원(최북미술관)
	2015	공주시 효심공원 상징조형물작품 심의위원(공주시청)
	2015	국립아시아문화전당 미술장식품 심사위원장
	2016	무령왕 표준영정 자문위원 (공주시청)
	2016	예산군 봉수산 성지 조형물설치사업 심의위원(예산군청)
	2016	이동훈 미술상 심사위원 (중도일보사)
	2016	중등교사 임용고시 문제 출제위원
	2016	세종누리학교_충남대학교 예술대학과 MOU 체결
	2016	카자흐스탄, 몽골 국립미술대학_충남대학교 예술대학과 MOU 체결
	2017	예술체육비전 장학금 평가위원 (한국장학재단)
	2017	세종시 문화재단 세종예술제 공모 심의위원장
	2017	대한민국 미술대전 심사위원장
	2018	천주교103위순교 성인화 제작 운영위원
	15,17,18	대전광역시 문화상 심사위원
	2021	MBC금강미술대전 운영위원장
	2022	대전광역시 미술대전 심사위원장
	2022	도솔미술대전 심사위원장

작품등재	2009	네이버캐스트 오늘의 미술_ [사색의 여행]작품 등재
	2010	중학교미술 교과서_ [사유하는몸짓]작품 등재
	2011	고등학교미술 교과서_ [유관순영정제작과정] 등재
	2011	초등학교 국어교과서_ [유관순표준영정] 등재
	2011	초등학교 국어교과서_ [김만덕표준영정] 등재
	2011	위키백과사전_ [윤여환] 등재
	2012	국가브랜드위원회 작품등재 및 기고 (코리아브랜드넷)
	2021	대전주보_[광야에서 외치는 이의 소리] 등재
	2022	넷플릭스 드라마 [종이의집_공동경제구역] 유관순표준영정등 작품5점 협찬

작품소장
국립현대미술관, 국립현대미술관미술은행, 호암미술관, 대전시립미술관, 대전검찰청, 대전광역시청, 사학연금회관, TJB대전방송국, 대전가톨릭대학교, 홍익대학교박물관, 충남대학교 농업생명공학관, 상명대학교박물관, 보령시 도미부인사당, 의정부시 충덕사, 옥천 표충사, 영암 충효사, 천안시 유관순열사추모각, 국립진주박물관, 진주성 의기사, 장수 의암사, 대구시 사육신기념관, 제주시 김만덕기념관, 한국서예박물관, 각원사 개산기념관, 부여 랑산사, 파주시 고려통일대전, 한마음선원 뉴욕지원, 순천시 최산두 부조묘, 광양시 봉양사, 충남대학교 경상대학, 가톨릭신문사, 거룩한말씀의회 수녀원 등

방송출연
-CMB TV "CMB명불허전인_윤여환화백편" 출연 (2022. 10. 12. 오후 1시)
-TJB TV "TJB 당신의 한끼_유관순영정화가" 윤여환교수의 우시장국밥" 출연 (2022.8.21.08시 5분)
-MBC 라디오 FM92.5 "시대공감_공감초대석" 윤여환교수 인터뷰 (2022.8.12.08시)
-MBC TV "오늘M_영정화가 윤여환화백" 출연 (2022.8.11.18시 5분)
-JTV전주방송 "JTV지식포럼특강_한국인의 초상, 윤여환교수" 출연 (2021.11.24.19시, 전주 구스토나인)
-MBC TV "MBC생방송아침이좋다"_문화나들이, 대전시립미술관초대 '먹의시간展' 출연(2021.1.8.오전7시50분)
-TJB화첩기행_순천편(2020.11.14. 오전 9시~9시50분)
-TJB화첩기행_부여편(2020.5.30. 오전 11시~11시50분)
-TJB창사 24주년 특집_다큐판타지 "환생,달의 소리" 방송출연/ 김호연재영정 제작과정 소개 (2019. 9.14. 08시 30분])
-KBS1_네트워크기획 문화산책〈표준영정을 그리는 화가, 윤여환〉방송출연 (2019. 1. 14. 오후 1시~1시30분)
-JTBC #방구석1열 "영화 스캔들_숙부인상 제작장면 소개" (2018. 8. 3. 오후 6시30분~)
-MBC TV "MBC생방송아침이좋다"_윤여환, 표준영정을 만나다 출연(2018. 8. 3. 오전8시30분~40분)
-TJB생방송투데이 "윤여환, 표준영정을 만나다" 출연(2018. 7. 26. 오후7시~8시)
-KBS1 TV "TV이웃_다정다감" 윤여환, 표준영정을 만나다_출연(2018. 7. 25. 오후5시40분~6시)
-TJB TV 8시뉴스 "윤여환, 표준영정을 만나다_인터뷰(2018. 7. 20. 오후8시~)
-공익광고 "TJB캠페인_철새가 그리는 풍경, 천수만" 출연(TJB TV 2018.1.30.~2.28)
-TJB화첩기행_해남편(2018.1.6.오전 8시55분~9시50분)
-TJB화첩기행_영동편(2017.9.2.오전 9시25분~10시20분)
-MBC TV "MBC생방송아침이좋다"_문화나들이, 화가 윤여환_출연(2016. 12. 7. 오전8시40분~50분)
-TJB화첩기행_여수편(2016.10.15.오전 8시40분~9시40분)
-TJB생방송투데이 "사색의 염소작가 윤여환 개인전" 출연(2015. 9. 23. 오후6시55분~7시)
-TJB화첩기행_경주편(2015. 3. 1. 오후 11시15분~12시15분)
-TJB화첩기행 교황방한특집 2부작_2부 서산편(2014. 8. 24. 오후 11시15분~12시15분)
-TJB화첩기행 교황방한특집 2부작_1부 당진편(2014. 8. 17. 오후 11시15분~12시15분)
-TJB화첩기행_전주편(2014. 7. 6. 오후 11시15분~12시15분)
-TJB현장인터뷰, 담(談)_"염소 그리는 남자 윤여환교수" 출연(2013. 10. 16. 오전 8시~9시)

현재
충남대학교 예술대학 회화과 명예교수
한국인의 인물화 연구소장

Contact
🌐 윤여환_위키백과사전 : ko.wikipedia.org/wiki/윤여환
▶ 윤여환유튜브_윤여환의 미술 : https://www.youtube.com/user/yunwhan1
Ⓝ 윤여환미술관 블로그 : http://blog.naver.com/yhyun7070
📍 주소 : 대전광역시 유성구 배울2로 133, 206~401
✉ 이메일 : yhyun@cnu.ac.kr
📞 전화 : 042)933-7908, 010-4413-1106

윤여환미술관

1975~2023 畫業 49년 윤여환 회고 작품집
Yun Yeo-whan Retrospective Collection

ⓒ윤여환 2023

1판 1쇄 2023년 11월 28일

지은이 윤여환
펴낸이 강민철
펴낸곳 ㈜컬처플러스
디자인 미술팀 한그림
출판등록 2003년 7월 12일 제2-3811호
ISBN 979-11-85848-19-8 (93650)

주소 03182 서울시 종로구 세종대로23길 47, 608호 (미도파광화문빌딩)
전화번호 02-2272-5835
전자메일 cultureplus@hanmail.net
홈페이지 http://www.cultureplus.com